永和九年歲

一寸會稽山陰

也群賢畢至

GAOGAOSKY | 高高 **BOOKS**

第四卷

行书

中国书法之美

唐翼明 主编

张天弓 副主编

SPM 南方出版传媒
全国优秀出版社
全国百佳图书出版单位
广东教育出版社
·广州·

图书在版编目（CIP）数据

中国书法之美. 行书 / 唐翼明主编. —广州 ：广
东教育出版社，2022.1
ISBN 978-7-5548-3502-9

Ⅰ. ①中… Ⅱ. ①唐… Ⅲ. ①行书—书法 Ⅳ.
①J292.1

中国版本图书馆CIP数据核字(2020)第202900号

责任编辑：谢慧瑜　林洁波
责任技编：许伟斌
装帧设计：高高 BOOKS

中国书法之美　行书

ZHONGGUO SHUFA ZHI MEI　XINGSHU

广东教育出版社出版发行
（广州市环市东路472号12－15楼）
邮政编码：510075
网址：http://www.gjs.cn
广东新华发行集团股份有限公司经销
北京盛通印刷股份有限公司印刷
（北京市大兴区亦庄经济开发区经海三路18号）
787毫米×1092毫米　16开本　20印张　400千字
2022年1月第1版　2022年1月第1次印刷
ISBN 978-7-5548-3502-9
定价：98.00元
质量监督电话：020-87613102　邮箱：gjs-quality@nfcb.com.cn
购书咨询电话：020-87615809

中国书法之美

唐英明题

即正书之小伪，务从简易，相间流行，故谓之行书。

——〔唐〕张怀瓘

序　言

古今书体的变化及其原因

书体指书法的体式。书法的体式有大小之别，大的体式指字的形体，如篆书、隶书、行书、楷书；小的体式指个人风格，如颜体、柳体、欧体、赵体。我这里要讲的是大的体式。

大的体式随时而变，古今名目不同。有的书体古代有后来没有了，有的书体古今同名，但内涵却不同。比如，东汉许慎《说文解字·叙》说，王莽时的书体有六种：一、古文；二、奇字；三、篆书，即小篆；四、佐书，即秦隶；五、缪篆；六、鸟虫书。古文、奇字根据今天的考古研究，大概包括甲骨文、金文（旧称钟鼎文）、石鼓文、简牍、帛书等。缪篆和鸟虫书应该是两种装饰性的字体，"缪"有交错纠结的意思，"鸟虫"大概是指笔画像鸟虫之形，这两种书体后来都失传了。至于秦隶现在已不可考，可能后来慢慢融入汉隶

1

之中。

许慎以后讲到书体的著作，比较早而有代表性的有南朝梁代庾肩吾的《书品》、唐朝李嗣真的《书后品》、唐朝张怀瓘的《书断》等。《书品》只分隶书和草书两种，《书后品》则分为八种：一、小篆；二、隶书；三、章草；四、正书；五、飞白；六、草书；七、行书；八、半草行书。《书断》分为十种：一、古文；二、大篆；三、籀文；四、小篆；五、八分；六、隶书；七、章草；八、行书；九、飞白；十、草书。分得最多的是南朝梁代庾元威的《论书》，竟有一百多种。

书体到底有几种？为什么各家说法不同，甚至同一个时代的人说法也不一致呢？

我的看法是，书体粗分不过两体，即正式的和不那么正式的，或称正体和非正体。正体指的是某个时期规范谨严、统一通行的字体，也叫正书。秦至西汉时期小篆是正体；东汉时，隶书是正体；晋以后，楷书是正体。非正体又叫藁草书，也可以简称草书（有别于后来指今草的"草书"），即一种打草稿（包括书信、便笺，"藁"即草稿）所用的字体，比正体随便的书体。当正体是小篆时，非正体是佐书（即秦隶）；当正体是隶书的时候，非正体是章草；当正体是楷书的时候，非正体是行书。所以庾肩吾《书品》只分隶书（当时的正体，包括新兴的楷书）和草书（当时的藁草书，包括章草和新兴的今草）两种，即正体和非正体，看似粗略，原则却对，并没有漏掉什么。

正体产生在秦始皇"书同文"之后。秦始皇统一六国之前，文字已经产生，但是尚未完全定型，书写工具、书写方式与文字结构都没有得到统一，也就无所谓正体、非正体，留下来的只是许慎所说的"古文、奇字"。应该说，严格意义上的中国书法，是从"书同文"以后才正式确立的。"书同文"以前的"古文、奇字"，从广义来讲，当然应该是书法的一部分，时至今日仍有艺术家尝试用它们来创作书法作品。但因为它们既未定型又不统一，也就不足为"法"，即使忽略不计也无伤大雅。

秦始皇"书同文"以后，中国书法的书体开始定型，定型后又有两次较大的变化，每次都有正体和非正体两种，一共就有了六种。即第一次：小篆，佐书；第二次：隶书，章草；第三次：楷书，行书。这六种书体中，佐书后来融入汉隶，现已不存。此外，大约在东汉后期至魏晋之际，在章草的基础上，结合篆书、行书的笔法，产生了一种新的草书，或称今草。今草产生之后，慢慢取代了章草，虽然今天也还有写章草的人，但就大势而言，章草也趋于消亡了。所以，自东汉后期至今，普遍流行的书体就只剩下了五种：篆（小篆）、隶、楷（真）、行、草（今草）。至于张怀瓘所说的"古文、大篆、籀文"，则大致相当于许慎所说的"古文、奇字"。"八分"只是对小篆与隶书之间或隶书与楷书之间的一种过渡性字体的称呼，今已不用。"飞白"则是一种表现手法，而非字体。

书体为什么会有这些变化呢？

古代书论家往往把这些变化说成是某些个人的创造，例如，唐朝的张怀瓘在其所著《书断》中就表示：仓颉即古文之祖，史籀即大篆之祖，史籀即籀文之祖，李斯即小篆之祖，王次仲即八分之祖，程邈即隶书之祖，史游即章草之祖，刘德昇即行书之祖，蔡伯喈即飞白之祖，张伯英即草书之祖。这种说法值得怀疑。每种书体都有一个演变过程，我们顶多可以说，从现有资料来看，最早可以追溯到某人，而断定是某人所造则不太科学。

　　我认为书体发生变化不是个人的创造发明所致，而是随着社会的发展进步，书写工具、材料与方式随之变化导致的。书写工具与材料不同，书写的方式有异，则写出来的字的形态、结构、笔画都会不同。最早的甲骨文产生于占卜，当时的古人在龟甲或兽骨上钻些小洞，拿到火上去烤，龟甲和兽骨上便出现裂痕，然后由专门的"贞人"（又叫"卜人"，即锲刻者）观察裂痕并在旁边刻出卜辞。金文则是在青铜器上雕刻或铸刻而成。篆书多见于石刻。隶书和章草多半是用粗糙的毛笔写在木牍、竹简和布帛上。而楷书和行草则是在细绢、纸张和精致毛笔出现之后才出现的。在甲骨上根据裂痕刻字，字形和笔画很难写得整齐，所以甲骨文一个字常常有很多种写法；在青铜器和石头上刻字，笔画就可以整齐而圆转，逐渐形成篆体；而在木牍和竹简上"写"字而不再是刻字，隶书的"蚕头燕尾"就容易出现。细绢、纸张和精致毛笔的出现，为书写者研究书写力度，文字笔画、结构等提供便利，才会出现多种多样的笔画与结构，逐渐产生楷书、行

书和草书。

在这里我想特别指出，纸张和毛笔的出现于中国书法来说具有划时代的意义。纸张和毛笔的大量生产，使书写者有了反复练习的可能，为此，书法才有可能从实用走向审美（或说实用兼审美）的阶段，真正成为有意为之的艺术。当然，这并不是说在纸张和毛笔大量生产之前的汉字就不具备审美的功能，只是那时的美是自在而非自为的，即是无意识地呈现，而不是有意识地追求。

秦始皇"书同文"为汉字的统一及流行扫清了障碍，汉朝纸张的出现和毛笔的改进为汉字的书写艺术提供了物质基础，中国书法艺术自此才真正进入自觉发展的阶段。

自东汉后期至今，将近两千年，书写工具都是毛笔和纸绢，基本没有变化，所以书体也就没有变化，还是篆、隶、楷、行、草。正体是楷书，非正体是行书和草书。篆书和隶书则是这之前的两种正体的残留，由于具备一些特殊的用途（例如图章、匾额之类）而被保留下来。

行书发展概况及重要书家

如前所说，行书是楷书的非正式书体，是在楷书的基础上略加减省以便于流行，所以张怀瓘《书断》说，行书"即正书之小伪，务从简易，相间流行，故谓之行书"。自东汉后期至今，楷书用于正式公文和书籍印刷，人们平时手写多半使用较为便捷的行书。苏轼说，自

古以来工书者大多善行书。采用毛笔和纸张、以手书写的中国书法艺术，以行书为最普遍、最大宗、最常见，这是容易理解的。

行书与楷书的出现时间相近，我认为应该是在东汉蔡伦改造造纸术，纸张广泛用于写字以后。行书既然是楷书的非正式体，就不可能有固定的样式，结体和笔画都必然会随着书写者的不同而不同。所以清代刘熙载在《书概》中说："从有此体以来，未有专论其法者。"为什么没有"专论其法"？因为它"法无定法"，虽有法却不像正体那样固定，可兼采众法，但也正因为它没有定法，所以生动活泼，灵变多方，在一定的范围内，具有无限变化的可能，给每一位书写者提供了发挥自我创造力的无尽空间。这就是行书这种书体的巨大魅力所在。将近两千年来，无数书家创作了无数的行书作品，却并未穷尽也永远不会穷尽它的美丽境界。

行书最早出现的代表性人物是东晋的王羲之。王羲之以他在书法艺术上的伟大成就被后人尊为"书圣"。他在行书上的造诣可谓登峰造极，几乎无人企及。

王羲之之后，行书的最大进展是在王羲之的儿子王献之手上达成的。王献之创造了一种新体行书，当时的人称之为"破体"。"破体"保留了王羲之行书的结体，而舍弃了王羲之行书以方笔为主的特点，增添了篆书的圆笔成分。（前人说王羲之以骨胜，王献之以筋胜，即此意。）同时这种行书保留了张芝草书的连笔特征，但舍弃了张芝草书的章草成分。张怀瓘《书断》说：

（王献之）尤善草隶，幼学于父，次习于张，后改变制度，别创其法，率尔私心，冥合天矩，观其逸志，莫之与京……

伯英学崔杜之法，温故知新，因而变之，以成今草，转精其妙。字之体势，一笔而成，偶有不连，而血脉不断，及其连者，气候通其隔行。惟王子敬明其深指，故行首之字，往往继前列之末，世称一笔书者，起自张伯英，即此也。

这两段话，第一段指出王献之在王羲之、张芝的基础上别创一法，第二段则指出王献之继承张芝的连笔草意。张芝本来是章草大家，晚年发明连笔，变章草为今草，王献之则继承并发扬了这个创变，并以之用于行书。

王献之的创造意识很强，早在他十五六岁的时候就已经产生了强烈的变体愿望。他曾经对父亲说："古之章草，未能宏逸。今穷伪略之理，极草纵之致，不若藁、行之间。于往法固殊，大人宜改体。"（张怀瓘《书议》）可见他不满章草，也不赞成在今草上走得太远，而想在藁（即草书）、行（即行书）之间新创一体。他果然做到了，而且颇以此自负。《世说新语·品藻》说：

谢公问王子敬："君书何如君家尊？"答曰："固当不同。"公曰："外人论殊不尔。"王曰："外人那得知！"

王献之没说自己的字写得比父亲好，但他肯定自己的字跟父亲不同，也就是改了体，有所创新。对于王献之这一新创，也许开始尚有争议（"外人论殊不尔"），但很快就被大家接受了。张怀瓘在《书议》说：

子敬殁后，羊、薄嗣之。宋齐之间，此体弥尚，谢灵运尤为秀杰。近者虞世南亦工此法。或君长告令，公务殷繁，可以应机，可以赴速；或四海尺牍，千里相闻，迹乃含情，言惟叙事，披封不觉，欣然独笑，虽则不面，其若面焉。

自晋至唐，对王献之的评价都很高，当时论书者一致把张芝、钟繇、王羲之、王献之四人的作品列为逸品或神品，其他书法家的作品都不能与之相比。张怀瓘《书议》对王献之尤其赞不绝口：

子敬才高识远，行、草之外，更开一门。夫行书，非草非真，离方遁圆，在乎季孟之间。兼真者，谓之真行；带草者，谓之行草。子敬之法，非草非行，流便于行，草又处其中间。无藉因循，宁拘制则。挺然秀出，务于简易。情驰神纵，超逸优游。临事制宜，从意适便。有若风行雨散，润色开花。笔法体势之中，最为风流者也。逸少秉真行之要，子敬执行草之权，父之灵和，子之神俊，皆古今之独绝也。

值得注意的是，张怀瓘在这里特别指出这种新体的特点是："非草非行，流便于行，草又处其中间。无藉因循，宁拘制则。挺然秀出，务于简易。情驰神纵，超逸优游。临事制宜，从意适便。"为便于理解，我把它译成白话如下：

　　这种书体既非行书，也非草书，它比草书更便利，比行书更舒展，中间也可以夹些草字。它不沿袭老旧的套路，也不拘泥僵硬的规则，它格外漂亮，又很简易，态度轻松，神采飞扬，显得超群而优雅。写的时候可以根据情形来选择行、草的比例，既惬意又方便。

这种新的书体本来应该有一个全新的名字，但这个名字却不好起，因为它是一种与行书和草书都有密切关系且介于行书和草书之间的书体，而行书又是介于楷书和草书之间的书体，所以张怀瓘把行书分成真行和行草两种，把那种楷法多于草法、基本上不连笔的行书叫真行，而把草法多于楷法、有连笔的行书叫行草。前者以王羲之为代表，后者以王献之为代表。而李嗣真则把这种书体叫作"半草行书"，意为"一半是草书的行书"，或者说"带草的行书"。

王献之所创造的这种新体行书很快就流行开来，几乎成为书家的最爱。于是汉字流行的书体实际上已经变成了六体，如果我们采用张怀瓘的说法，那就是篆书、隶书、楷书、草书、真行、行草。我同

意张怀瓘这种分法，"行草"确有必要特别提出来，另成一体。为什么？因为行草从那以后到今天，一枝独秀，如果不单独列为一体，就不能把这种情况如实地反映出来，且会让这种书体淹没在一般的行书之中，又被误认为这就是草书。

行书发展到"二王"已经到达高峰，尤其是字的形体方面，只要书写的工具仍然是毛笔和纸张，就没什么变化的可能性，除非有新的书写工具和材料出现。所以行书在"二王"以后的发展，便不在"大体"，而在"小体"，即个人风格的变化和创新。

下面我将简略地介绍一下"二王"以后的行书面貌及其代表人物。

从南朝宋、齐、梁、陈四代到隋朝，行书的风格大抵都追随"二王"，没有什么突破。

"唐人尚法"（清代梁巘《评书帖》），楷书是主流，褚、虞、欧、柳、颜诸家中，颜真卿最为杰出、最为全面。他偶然留下的一篇行书《祭侄文稿》，也为行书开了新面貌。《祭侄文稿》兼承"二王"，结体方正，很少连笔，似王羲之，用笔圆转，有篆书笔意，似王献之；而丰腴浑厚，则与他自己的楷书风格相似。这是在王羲之《兰亭序》后最引人注目的一篇完整的行书作品。后人把《兰亭序》誉为"天下第一行书"，把《祭侄文稿》誉为"天下第二行书"。

五代时有杨凝式，其行书风格重回"二王"。"宋人尚意"（清代梁巘《评书帖》），行书便成了他们表达意趣的最佳形式，北宋四大

家苏轼、黄庭坚、米芾、蔡襄都以行书见长，其中苏轼、米芾成就最大。

苏轼标榜自然，公开提倡"意造"（"我书意造本无法，点画信手烦推求"），加之天分极高，学养极富，的确在行书上自成一家。其行书丰腴飘洒，继王、颜之后卓然挺立，他的《寒食帖》被后人誉为"天下第三行书"。

米芾潇洒风流，行书造诣极高，米字从王羲之、杨凝式来，更飘逸随心，结体多变而又谨严，笔画妍媚多姿，方圆并用，而又迅疾劲健，痛快淋漓，自谓"八面出锋"，良非虚语。米芾在行书上的成就不亚于"二王"，用笔更有新创。苏轼评他的字说："海岳（米芾号海岳居士）平生，篆、隶、真、行、草书，风樯阵马，沉着痛快，当与钟、王并行，非但不愧而已。"

黄庭坚的行书也自创一格，但笔画有故意夸张之嫌，苏轼笑他的长垂"如死蛇挂树"，虽近谑却也形象。总之，他的作品的毛病是有点做作，不够自然，所以成就在苏、米之下。但后来书家学黄庭坚的却不少，因为他笔画夸张，反而容易学。

宋元之间著名的行书家有赵孟頫。他的正楷也是一流的，与颜真卿、柳宗元、欧阳询并称为"颜、柳、欧、赵"四大家。赵孟頫的行、楷，共同的特点是风流蕴藉、从容大方，而笔力略觉不足。

明朝行书写得好的有文徵明、董其昌。董其昌对清朝书法的影响尤其大，康熙、乾隆都很喜欢他的字。

明末清初，则有王铎、傅山。王铎学王献之，以行草胜，能书大幅，对近代影响颇大。傅山标榜"宁拙毋巧，宁丑毋媚，宁支离毋轻滑，宁真率毋安排"，行书别具风格。

清朝后期，碑风大盛，行书继起乏人，直到近代也没出什么大家。

以上就是行书艺术发展的大概。可以简单地概括如下：行书是中国书法艺术中流行最广的一体，贡献最大的人物是"二王"，"二王"以后基本不再有形体的创造，只有艺术风格的新变，其中成就最突出的是颜真卿、苏轼、米芾；此外，黄庭坚、赵孟頫、文徵明、董其昌、王铎、傅山也各有各的特点。关于这些书法家各自的艺术风格，本书在他们的作品后都附有专家的详细评述，这里就从略。

唐翼明

华中师范大学特聘教授
华中师范大学国学院院长
华中师范大学长江书法研究院院长

目　录

1

列坐其次雖無絲竹管弦之
盛一觴一詠亦足以暢叙幽情
是日也天朗氣清惠風和暢仰
觀宇宙之大俯察品類之盛
所以遊目騁懷足以極視聽之
娛信可樂也夫人之相與俯仰
一世或取諸懷抱悟言一室之內
或因寄所託放浪形骸之外雖

永和九年歲在癸丑暮春之初會
于會稽山陰之蘭亭脩稧事
也羣賢畢至少長咸集此地
有崇山峻領茂林脩竹又

〔东晋〕王羲之《兰亭序》（神龙本）

墨迹纸本，纵 24.5 厘米，横 69.9 厘米，

现藏于故宫博物院

誕齊彭殤為妄作後之視今

亦由今之視昔

敘時人錄其所述雖世殊事

異所以興懷其致一也後之攬

者亦將有感於斯文

悲夾故列

趣舍萬殊静躁不同當其欣
於所遇暫得於己快然自足不
知老之將至及其所之既惓情
隨事遷感慨係之矣向之所
欣俛仰之間以為陳迹猶不
能不以之興懷況脩短随化終
期於盡古人云死生亦大矣豈
不痛哉每攬昔人興感之由
若合一契未嘗不臨文嗟悼不

3

释文

　　永和九年，岁在癸丑，暮春之初，会于会稽山阴之兰亭，修稧（同"禊"）事也。群贤毕至，少长咸集。此地有崇山峻领（同"岭"），茂林修竹，又有清流激湍，暎（同"映"）带左右，引以为流觞曲水，列坐其次。虽无丝竹管弦之盛，一觞一咏，亦足以畅叙幽情。是日也，天朗气清，惠风和畅。仰观宇宙之大，俯察品类之盛，所以游目骋怀，足以极视听之娱，信可乐也。夫人之相与，俯仰一世，或取诸怀抱，悟（同"晤"）言一室之内；或因寄所托，放浪形骸之外。虽趣（同"取"）舍万殊，静躁不同，当其欣于所遇，暂得于己，快（快）然自足，不知老之将至；及其所之既惓（同"倦"），情随事迁，感慨系之矣。向之所欣，俯仰之间，已为陈迹，犹不能不以之兴怀。况修短随化，终期于尽。古人云："死生亦大矣。"岂不痛哉！每揽（同"览"）昔人兴感之由，若合一契，未尝不临文嗟悼，不能喻之于怀。固知一死生为虚诞，齐彭殇为妄作。

后之视今，亦犹今之视昔。悲夫！故列叙时人，录其所述。虽世殊事异，所以兴怀，其致一也。后之揽（同"览"）者，亦将有感于斯文。

壹

《兰亭序》: 神助留为万世法

〔东晋〕王羲之

刘涛 / 文

知老之將至及其所之既惓情
隨事遷感慨係之矣向之所
欣俛仰之間以為陳迹猶不
能不以之興懷況脩短隨化終
期於盡古人云死生亦大矣豈
不痛哉每攬昔人興感之由
若合一契未嘗不臨文嗟悼不
能喻之於懷固知一死生為虛
誕齊彭殤為妄作後之視今
亦由今之視昔悲夫故列
敘時人錄其所述雖世殊事
異所以興懷其致一也後之攬
者亦將有感於斯文

永和九年歲在癸丑暮春之初會
于會稽山陰之蘭亭脩禊事
也羣賢畢至少長咸集此地
有崇山峻嶺茂林脩竹又有清流激
湍映帶左右引以為流觴曲水
列坐其次雖無絲竹管弦之
盛一觴一詠亦足以暢敘幽情
是日也天朗氣清惠風和暢仰
觀宇宙之大俯察品類之盛
所以遊目騁懷足以極視聽之
娛信可樂也夫人之相與俯仰
一世或取諸懷抱悟言一室之內

〔东晋〕王羲之《兰亭序》神龙本（墨迹纸本）

王羲之（东晋书法家）开派垂统，书法史上无人可比。《兰亭序》是王羲之平生得意之作，影响之大，超过了他自己的其他书作，也超过了历代书法作品。王羲之与《兰亭序》成为中国书法的两个标志性符号。

王羲之独步古今，世称"书圣"。在他之前，张芝、钟繇、胡昭、皇象、索靖曾经并号"书圣"。王羲之"变古制今"，确立了草书、行书、楷书的"今妍"范式，影响力超过了前辈"书圣"，他获得"书圣"的名号却晚到唐朝。一千多年来，书家学习草、行、楷书，率以王羲之为宗师，"书圣"也就成了王羲之的专称。

《兰亭序》是"书""文"合璧之作。墨迹稿本最初藏在羲之后人手中，世间仅见传抄之文，故世人赞其"文"而未称其"书"。南朝时，《兰亭序》流入梁、陈御府。南朝齐梁时的书家陶弘景所见羲之书迹甚多，他提及的"逸少有名之迹"都是小楷书，未及《兰亭序》。相传唐太宗是《兰亭序》真迹的最后收藏者，也是《兰亭序》书法的

知己，死后带走了这本《兰亭序》。庆幸的是，太宗生前令宫廷拓书手制摹本赐给王公近臣，这个"仿真"的再造之举，才是《兰亭序》书迹产生社会影响的开端。此后，人们盛赞《兰亭序》，皆指其书法。

在北宋，米芾为了表明《兰亭序》在他心目中的极致地位，题为"天下法书第一""第一行书"。世代相传，谓为"天下第一行书"。

王羲之（303—361），字逸少，生在官宦家庭，祖父王正是尚书郎，父亲王旷任淮南太守。

王氏家族，远祖可以追溯到周灵王太子晋。战国晚期，家族中的显赫人物是王翦、王贲、王离，祖孙三人皆为秦将，居关中频阳（今陕西富平）。秦末大乱，王离之子王元东迁。这一支在西汉居琅邪郡濒海的皋虞县（今山东即墨），东汉初年迁居琅邪临沂县（今山东临沂）。在晋朝，王氏成为琅邪郡名门望族，人称"琅邪王氏"。

西晋末年，北方大乱，永嘉元年（307），羲之同伯父王导、王敦与琅邪王司马睿南渡建邺（后避晋愍帝司马邺讳，改名建康，今江苏南京）。渡江是晋室中兴的关键之举，此策是羲之父亲王旷首倡。王导十年后辅佐司马睿建立东晋。东晋前期，王导在朝中任丞相，王敦掌重兵，王氏近属居内外之任，形成"王与马，共天下"的政治局面。此后数百年，琅邪王氏家族"冠冕不替"，基业即奠定于"王与马，共天下"的年代。

王羲之"幼讷于言，人未之奇"，成年后"辩赡，以骨鲠称"。这

种变化，类似他的书法，年轻时不如庾翼和郗愔，暮年方妙。王羲之擅长草书、行书、楷书。他少学卫夫人，习楷书；十余岁改师叔父王廙。他服膺张芝、钟繇，四十岁以后才以书法名世。

王羲之有才气，少有美誉，家族长辈视为"吾家佳子弟"，太尉郗鉴选他为女婿。仕途上一帆风顺，年轻时选授清贵之职的秘书郎，转任临川太守。在三十二岁前后，应征西将军庾亮召请，到武昌幕府任参军，迁长史，后经庾亮推荐，出任宁远将军、江州刺史。朝廷曾召他任侍中、吏部尚书，皆推辞不就。清谈名士殷浩出任扬州刺史时，一再敦请王羲之还朝出任护军将军，王羲之勉强应从。而王羲之"自儿娶女嫁，便怀尚子平之志"，不愿久留都城做京官，苦求外放宣城郡，未许。永和七年（351），会稽内史王述丧母守制，朝廷派王羲之"为右军将军、会稽内史"。永和十年（354），殷浩废为庶人，王羲之的上司扬州刺史易人，换成他素来轻视的王述。王羲之不愿屈居其下，次年称病辞职，并在父母墓前发誓，不再做官。

王羲之"初渡浙江，便有终焉之志"，辞职后，闲居会稽郡南境的剡县（今浙江嵊州），修植桑果，巡视田里，教养子孙。时与谢安等亲知欢宴，出门远游山海。王羲之信奉道教，与道士许迈共修服食养生，"采药石不远千里，遍游东中诸郡"（《晋书·王羲之传》）。

王羲之与郗璿育有七男一女。长子玄之，早卒。次子凝之，也做过会稽内史。幼子献之，官至中书令，诸子中书名最盛，与父亲并称"二王"。

会稽是王羲之最后定居地，他在此生活了十一个年头，去世后就葬于会稽剡县（墓园在今嵊州金庭）。《晋书·王羲之传》四千余字，记载会稽时期的生活情况最详，约占五分之四的篇幅。

浙东的会稽是三吴的腹心之地，东晋的战略后方，经济富庶，较为安宁。东晋前期发生"苏峻之乱"，三吴豪右曾有迁都会稽之议。会稽"有佳山水"，羲之喜欢游历，足以供其"游目骋怀"。当时文义冠世的名士如谢安、孙绰、李充、许询、支遁等人，"并筑室东土与王羲之同好"，这也是王羲之选择终老此地的原因。

会稽时期，王羲之书法"乃造其极"。他的传世名作大多写于会稽时期，如草书《伏想清和帖》《破羌帖》《初月帖》《寒切帖》《蜀都帖》《中郎女帖》《儿女帖》《十七帖》。世间广为流传的羲之逸事，如"蕺山书扇""写经换鹅""误刮棐几"，见载《晋书》，都是会稽时期发生的故事。

在会稽的前五年，王羲之任地方军政长官，公务之余，常与好友宴集，规模最大的一次是在永和九年（353）"暮春之初"的兰亭之会。

兰亭，原是亭堠之亭，县级以下的行政区划单位。作为名胜古迹的兰亭，东晋一代曾经"三变"：原在天柱山下的鉴湖湖口，后迁亭于湖中兰渚，又从湖中迁到天柱山顶；南朝陈、梁之间，兰亭又迁到湖中。北宋末叶，兰亭移建天章寺，并建鹅池、墨池，引溪流相注。明朝嘉靖年间，绍兴知府在天章寺故址以北择地重建兰亭，此后亭址再未变迁（陈桥驿《水经注校证》），经历清朝数次修建，方形成我们

今天所见的兰亭格局。

当年的兰亭，王羲之在《兰亭序》中这样描写道："此地有崇山峻岭，茂林修竹，又有清流激湍，暎带左右。"孙绰《兰亭后序》写道："暮春之始，禊于南涧之滨，高岭千寻，长湖万顷。"北魏郦道元《水经注》记载："浙江又东与兰溪合，湖南有天柱山，湖口有亭，号曰兰亭，亦曰兰上里。太守王羲之、谢安兄弟，数往造焉。"兰亭之会所在地应是天柱山下之兰亭，而非今天的兰亭。

王羲之说"会于会稽山阴之兰亭，修禊事也"，即以"修禊"之名集会兰亭。"禊"指古人消除不祥之祭，常于春秋两季在水滨举行。古时以夏历三月上旬巳日为"上巳"日，魏晋以后，固定在夏历三月三日，此日到水边嬉游，以消除不祥，称为"修禊"。

晋人"修禊事"，也是临水宴集、郊外踏青的游春活动。兰亭之会那天，"天朗气清，惠风和畅"。与会者四十二人（或曰四十一人），有居于浙东的名士，有在任、卸任的官员，还有王羲之诸子，可谓"群贤毕至，少长咸集"。众人临"曲水"而坐，行"流觞"之戏——将盛酒的羽觞放于水面，流至某人面前，某人须饮酒赋诗，不能赋诗则罚酒。众人"一觞一咏，畅述幽怀"，得诗凡三十七首，皆山水玄言之类。王羲之为之作序，记兰亭之会，道兰亭胜景，抒发感慨。

有兰亭之会，才有了诗歌的兰亭，有了文章的兰亭，有了书法的兰亭。柳宗元说，若无王羲之，兰亭则"芜没于空山"。更进一步说，

若无《兰亭序》，就不会有书法胜地之兰亭。

　　右军这篇序文，当年并无标题，是后人所称，且名目不一。南朝已有《兰亭集序》《临河叙》两名。唐朝习称《兰亭序》，也称《兰亭禊序》。宋人题跋笔记中，《兰亭序》异名至少有十数种：蔡襄曰《曲水序》，欧阳修曰《兰亭修禊叙》，张熙载曰《兰亭禊饮诗叙》，钱易曰《兰亭帖》，黄庭坚曰《禊饮叙》《禊事诗序》《兰亭序草》，米芾曰《兰亭宴集序》，宋高宗赵构曰《禊帖》，王得臣曰《兰亭三日序》，尤袤曰《修禊叙》。但古今雅俗通称《兰亭序》，简称《兰亭》。

　　《兰亭序》书法传于世间以后，有关《兰亭序》的故事也流传了起来。何延之《兰亭记》是最早一篇，成文于开元年间，记述兰亭之会、羲之写《兰亭序》的情景、《兰亭序》墨迹的递藏经过。后世相传的《兰亭序》话题，概出自何氏这篇文章。

　　《兰亭记》所述唐太宗获取《兰亭序》的经过，曲折详尽，类似传奇小说，可信度很低。但人们相信《兰亭记》开篇所道王羲之写《兰亭序》的情景：

　　　　《兰亭》者，晋右将军、会稽内史、琅琊王羲之逸少所书之诗序也。右军蝉联美胄，萧散名贤，雅好山水，尤善草隶。以晋穆帝永和九年暮春三月三日，宦游山阴，与太原孙统承公、孙绰兴公、广汉王彬之道生、陈郡谢安安石、高平郗昙重熙、太原王

蕴叔仁、释支遁道林，并逸少子凝、徽、操之等四十有一人，修被禊之礼，挥毫制序，兴乐而书。用蚕茧纸、鼠须笔，遒媚劲健，绝代更无。凡二十八行，三百二十四字，有重者，皆构别体。就中"之"字最多，乃有二十许个，变转悉异，遂无同者。其时乃有神助，及醒后，他日更书数十百本，终无及者。右军亦自珍爱宝重此书，留付子孙传掌。

这段文字，可以称为"《兰亭》诞生记"。何延之"遥体人情、悬想事势，设身局中"，落笔成文，完成了王羲之写《兰亭序》的"现场再现"。何延之的"还原"，有虚的联想，也有实的依据。他说王羲之"用蚕茧纸、鼠须笔"写《兰亭序》，源于传闻；"兴乐而书"的心情，是按《兰亭序》序文内容作出的合理想象；重出的字"皆构别体"的技巧手法，是依据《兰亭序》摹本；说羲之酒醒之后"更书数十百本，终无及者"，当属臆测，算是用来衬托"遒媚劲健，绝代更无"的评价。

这些内容在宋朝的"引用率"很高，文人书画家的诗文题跋都各取所需地称引。李公麟称《兰亭序》为"逸少神遇之迹也，唐文皇帝甘心学之"（桑世昌《兰亭考》卷五）。黄庭坚说："王右军《禊饮序草》号称最得意书。"（《山谷题跋》卷四）"逸少自珍此书，故作或肥或瘦不同。"（桑世昌《兰亭考》卷五）米芾题诗云："爱之重写终不如，神助留为万世法。二十八行三百字，之字最多无一似。"（题

于《兰亭》褚临本卷末）薛绍彭诗云："不因醉本《兰亭》在，后世谁知旧永和。"（桑世昌《兰亭考》卷十）王信跋曰："羲之醉中所书，醒后屡作皆不及之。"（桑世昌《兰亭考》卷六）诗文屡屡称述，也就成了"典故"；相率引为谈资，也就成了"佳话"。

《兰亭序》的流传，分两段看。公元 353 年至 649 年是真迹传世期，在私家，在御府，只是藏品，外人看不到，直到陪葬在昭陵。此后的流传期，《兰亭序》逐渐广为人知，却都是复制品。最初流传的《兰亭序》墨迹是贞观年间的宫廷摹本，即鉴定家所说的"唐摹本"。后书家转相摹写，有唐摹本的摹本、唐摹本的临本，甚至还有摹写定武本的墨迹本。

今天所见的《兰亭序》墨迹名本，有虞世南临本、褚遂良临本、冯承素摹本。虞、褚是大书家，先后侍书唐太宗；冯承素是贞观内府专事摹拓宫廷藏品的书手。把这三个本子系在唐人名下，是宋、明、清藏家所定。

虞世南临本为白麻纸，纵 24.8 厘米，横 57.5 厘米。两纸拼接，接缝在第十四行与第十五行之间，行距较为匀称。本幅末尾下端题"臣张金界奴上进"小字一行，又称"张金界奴本"。在明朝，这本《兰亭序》流入民间。董其昌经手，写了一段题跋，有"此卷似永兴（虞世南）所临"一语。梁清标得到后重新装裱，在卷首标签上题为"唐虞永兴临禊帖"，从此传为虞世南临本。鉴定家怀疑此本"是宋人

依定武本临写者"。（启功《启功丛稿·论文卷》）

褚遂良临本为淡黄纸本，纵24厘米，横88.5厘米。两纸接缝在第十九行与第二十行之间，行距匀称。后有米芾十行题诗，故称"米芾题诗本"。这卷《兰亭序》的字迹与卷后米芾题诗的笔法相同，纸也一律，实是米芾自临自题的本子。（启功《启功丛稿·论文卷》）

冯承素摹本（神龙本）为白麻纸本，纵24.5厘米，横69.9厘米。也是两纸拼接，接缝在第十三行与第十四行之间。此本行距，前四行疏，末五行密，中间各行较匀。本幅前后纸边骑缝处，各有"神龙"二字小印之半，故称"神龙本"。前隔水上端，有旧题"唐模兰亭"四字。卷后郭天锡题跋说："此定是唐太宗朝供奉榻（拓）书人直弘文馆冯承素等奉圣旨于《兰亭》真迹上双钩所摹。"郭天锡肯定此本为宫廷摹本，但无法确认究竟出自谁手，只说"冯承素等"钩摹。明朝万历五年（1577），这本《兰亭序》转到大收藏家项元汴手中，他题为"唐中宗朝冯承素敕摹晋右军将军王羲之兰亭禊帖"，凿实为冯承素摹本，相传至今。

这三本《兰亭序》墨迹，清朝收入内府。清乾隆皇帝将这三本《兰亭序》和其他五种《兰亭诗》墨迹，刻在圆明园流杯亭的八根石柱上，俗称"兰亭八柱"。乾隆重名头，虞临本列为"八柱"第一，褚临本列第二，冯摹本第三。

《兰亭序》书法自唐朝流传世间以来，人们出于学书或收藏的需

要，以拓摹、临写、摹刻等方式，不断复制《兰亭序》。宋朝时，《兰亭序》的各种传本渐多，差异互见，更有失真者。欧阳修解释："世所传本尤多而皆不同，盖唐数家所临也。其转相传模，失真弥远。"宋人深信《兰亭序》传本皆源于真迹，他们议论《兰亭序》，只是比较优劣，看哪一本近真。

清朝中期以来，有学者认为《兰亭序》是后人伪托。他们的主要依据：一是晋碑、晋砖所见字体皆是隶书；二是《临河叙》与《兰亭序》文本有出入，长短不一。1965 年，南京出土东晋王氏墓志砖，皆为隶书，郭沫若以此为契机，发表长文，欲坐实《兰亭序》"文"与"书"俱为后人伪托的判断，引发一场公开的"兰亭论辩"。

世间相传的《兰亭序》都是复制品，传摹临写的过程中会带有后人加工的成分，出现疑问，自是正常。

这桩《兰亭序》真伪的公案，我们采取"疑罪从无"的态度，也就是说仍视为王羲之的书迹。

现存的《兰亭序》墨迹名本，"冯摹本"影响最大。这个本子摹拓的精密程度很高，墨色的燥润浓淡，锋芒的牵丝映带，涂抹、添字、断笔，都毫厘不爽地再现出来，以至于人们把它当作真迹。

冯摹本是欣赏《兰亭序》书法的上选佳本，但"冯摹本"的定名并不准确，因为当初宋人并未断定出自冯承素之手。这本《兰亭序》钤有"神龙"半印，鉴定家往往称其为"神龙本"，下面行文，一概称

神龙本。

《兰亭序》是稿本，有修改之笔。第四行"有崇山峻领"一句，"崇山"二字补书右侧行间，这在《兰亭序》各本上都能见到。其他涂改、破锋、贼毫等书写细节，只能在神龙本中看到。

第十三行原写为"外寄所托"，改"外"为"因"；第十七行"于今所欣"的"于今"，改为"向之"；第二十一行"岂不哀哉"的"哀"，改作"痛"；第二十五行"良可悲也"，涂去"良可"，改"也"为"夫"；全文最末两字原为"斯作"，改"作"为"文"。这些字词的改动，不是改错，而是改易，表达更为准确。

改定的六个字，为了盖压原字，都是按笔直书，点画粗重，字形阔大，这般写来，笔调稍异。

第一行"岁"，第三行"群""毕"二字，第七行"觞"字，第十四行"静""同"二字，第十五行"然"字，第十七行"矣"字，第二十三行"死"字，都能见到破锋之笔（图一）。《兰亭序》字径不足一寸，破锋之笔，乃笔锋偶尔不聚所致。

第八行"和"之"口"，口中有一横——此处，虞临本模糊不清，褚临本不误。第十五行"快然"，按文意，应是"快然"。何以如此，至今还是颇费猜想的谜。

第二行"修稧"之"稧"，第四行"峻领"之"领"，第五行"暎带"之"暎"，第十五行"蹔得"之"蹔"，皆是。台北故宫博物院藏有一本"褚模"绢本《兰亭序》，"领"写为"嶺"，传世古本《兰亭

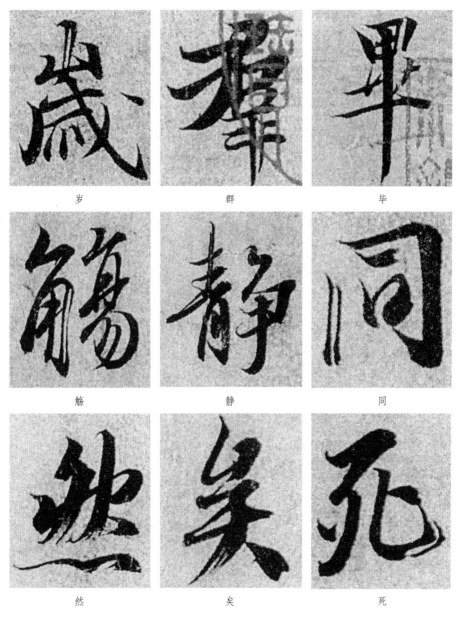

岁　　　群　　　毕

觞　　　静　　　同

然　　　矣　　　死

图一　《兰亭序》（神龙本）中使用破锋之笔的字

序》，唯此一例，清人称为"领字从山本"。

神龙本的著名细节是贼毫，即用笔出现劣锋留下的痕迹，见第十五行"暨"字右下"足"的两个转笔处。这在虞临本、褚临本上看不到，其他本子也未见。

贼毫是米芾的一个发现。他格外看重自藏的苏家藏本，苏舜元（字才翁，1006—1054）藏本《兰亭序》，不但赞为"天下法书第一""行书第一"，而且描述了《兰亭序》的特异之处：

> "少长"字，世传众本皆不及。"长"字（图二）其中二笔相近，末后捺笔钩回，笔锋直至起笔处。"怀"字（图三）内折笔抹笔皆转侧，褊而见锋。"暨"字（图四）内"斤"字"足"字转笔，贼毫随之，于斫笔处，贼毫直出其中，世之摹本未尝有也。此定是冯承素、汤普彻、韩道政、赵模、诸葛贞之流摹搨赐王公者。

米芾精于书画鉴定，推尊晋人书法。他见过《晋人十四帖》真迹，藏有王羲之《王略帖》、谢安《八月五日帖》、王献之《十二月帖》真迹。他认定自藏本《兰亭序》是唐朝宫廷拓书人的摹本，应该可信。

神龙本亦被视为唐宫廷摹本，也有米芾所道的贼毫，两个摹本应属一类。

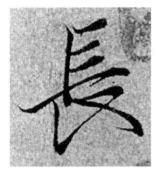
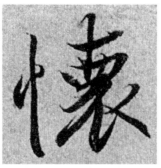
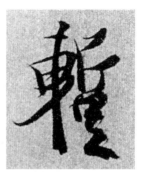

图二　长　　　　　　　图三　怀　　　　　　　图四　暂

　　行书不像草书那样省并笔画，也不像楷书那样一笔一断。写行书，可以写得周正一些，也可以杂入草法，甚至一笔连写两三个字，因此，行书有"真行"与"行草"之别。

　　行书的结体，经历了一个由横平向敧侧演变的过程。汉末的早期行书，是横平的态势，字形偏长，结构松散（图五）。魏晋之际的行书，字形偏方，结体还是平正之态（图六）。王羲之早年行书《姨母帖》（图七），结字仍是横平；后期行书，结构变为"斜划紧结"。

　　王羲之在行书上完成了华丽转身，留下一卷《兰亭序》，书法技艺折服书家，遒媚劲健，雅俗共赏。《兰亭序》的魅力，关键是"遒媚"，"遒"为雄健有力，"媚"是妩媚可爱。这里，试从用笔、结字两端略作分析。

用笔

　　书写之妙，贵在用笔。浅俗者好夸"笔法"，斤斤于何者中锋，

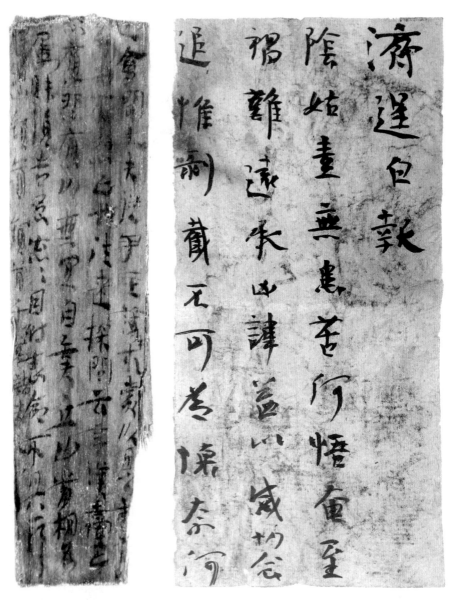

图五　东汉行书简《犹书信》　　　　图六　魏晋行书《济逞白报》

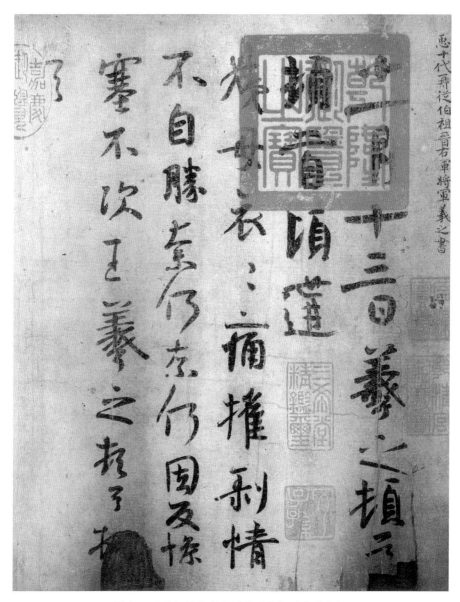

图七　王羲之早期行书《姨母帖》（唐摹本）

何者偏锋，何者侧锋，何者藏锋，何是，何不是。当行的书家则言用笔，善用笔者，挽横引纵，笔势贯通，神采焕发。

王羲之写《兰亭序》，笔势连贯于字内的点画之间——仅在第十三行"之外"两字之间看到一丝连笔。王羲之的用笔，率是顺势起笔，多露锋杪。运笔流畅自然，随按随提，正用侧用、重用轻用、虚用实用，都是顺势转换，擒能定，纵得开。这样巧妙写出的点画，或曲或直，或方或圆，皆灵动自然，笔力遒劲。

赵孟頫在《兰亭十三跋》第六跋中说："右军书《兰亭》是已退笔，因其势而用之，无不如志，兹其所以神也。"退笔，指旧笔或秃笔。赵孟頫所跋《兰亭序》是定武本，石本上锋颖漫灭，故推测羲之是采用"退笔"写的《兰亭序》。

结字

《兰亭序》的结字，丰富多变，也是因势而为，应手而成。因此才有二十个"之"字"变转悉异，遂无同者"的奇迹。对书家而言，重出两三个字写得不同，并不难。而王羲之能将笔画少、变化余地极小的"之"字形态写得个个不一样，这样的本领，说是功夫却天然，说是天然则神奇。

据神龙本做了一项统计，《兰亭序》全文 324 字，用字为 210 个，其中 160 字不重，50 字有重出。重出的那些字，"之"字以外，"不""一""所"三字，皆七见；"以""于"字，皆六见；

图八　遇　　　　　　　　　　　　图九　随

"其""怀"两字，皆五见；"也""为""亦""人"四字，皆四见；"修""事""有""虽""足""仰""俯""视""感""兴"十字，皆三见；还有廿八个字，皆两见。

观察这些重出的字，变异之处，一是笔画的态势及位置，二是字的姿态。王羲之变转重出的字，本属无意，何延之点明之后，书家奉为一条书法科律，但为变而变，以至采用异体字、别体字，则大可不必。

《兰亭序》的结字，显著的特点是"欹侧"。王羲之善于利用部件之间大小、偏正、纵横的关系，使之错落有致，变化多态。但欹侧不是一味左低右高的斜，王羲之结字无不"形密"，比如"遇"（图八）、"随"（图九）的"辶"，末笔斜捺，羲之写作平势，使结构紧

图十 〔唐〕虞世南临《兰亭序》（天历本）

图十一 〔明〕祝允明、文徵明《兰亭序书画卷》（局部）

凑。每个字看起来倾斜，字势却稳健，这才是右军结字的欹侧之法。

《兰亭序》体态丰盈，字势遒润，如自然天成。黄庭坚说："反复观之，略无一字一笔不可人意。"董其昌说："右军《兰亭叙》，章法为古今第一，其字皆映带而生，或小或大，随手所如，皆入法则，所以为神品也。"越是晚近的书家，越是觉得《兰亭序》尽善尽美，妙不可及。

我们看到一个有趣的现象：古代书家临摹传刻的《兰亭序》（图十、图十一），虽然在细节上彼此存有些微差异，但各本行款一致。这固然是尊重《兰亭序》的完整性，也表露出书家虔诚膜拜的心态。

书家喜好《兰亭序》，宋高宗赵构在《翰墨志》中道出了另一层原因："右军他书岂减《禊帖》，但此帖字数比他书最多，若千丈文锦，卷舒展玩，无不满人意，轸在心目不可忘。非若其他尺牍，数行数十字，如寸锦片玉，玩之易尽也。"

庶身居清朝庶蒙眷予
□婦贈贊善大夫季川之靈□
惟爾挺生鳳標幼德宗庶期建
浩庭蘭玉明堂積□每慰
人心方期戮穀何圖逆賊閒
矍蒦稱兵犯順　爾父緝誠常
山作郡余時憂　令□□平

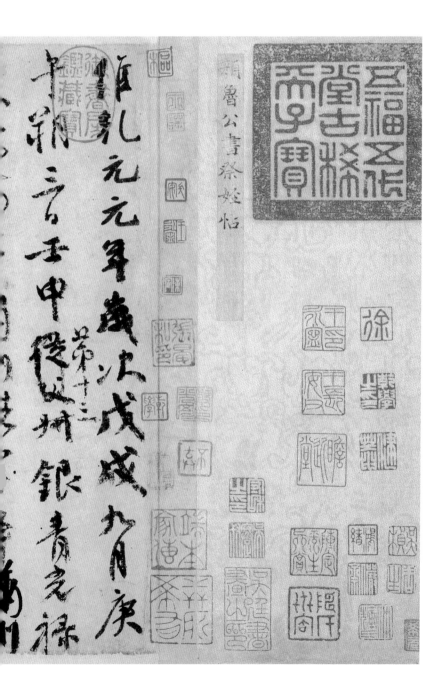

颜鲁公书祭姪帖

维乾元元年岁次戊戌九月庚午朔三日壬申第十三叔银青光禄

〔唐〕颜真卿《祭侄文稿》

墨迹麻纸本，纵 28.2 厘米，横 72.3 厘米，

现藏于台北故宫博物院

31

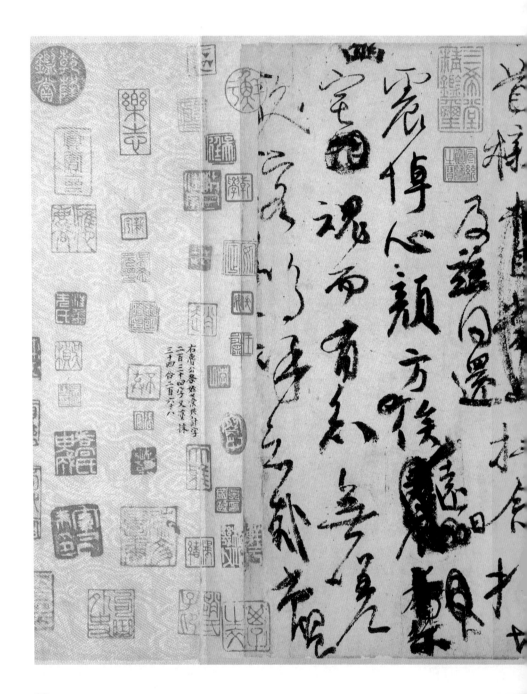

右魯公舉筆滾滾封字
二百三十四字又塗抹
三十四合二百六十八

原　仁兄愛我俾爾傳言爾既

歸止爰開土門土門既開凶威

大蹙　賊眾不□賊臣不救

孤城圍逼　父陷子死巢傾卵

傾覆　天不悔禍誰為

荼毒念爾遘殘百身何贖

嗚呼哀哉尚饗　原明

释文

　　维乾元元年岁次戊戌。九月庚午朔。三日壬申,第十三叔、银青光禄〔大〕夫、使持节、蒲州诸军事、蒲州刺史、上轻车都尉、丹杨县开国侯真卿,以清酌庶羞,祭于亡侄赠赞善大夫季明之灵:惟尔挺生,夙标幼德。宗庿(同"庙")瑚琏,阶庭兰玉。每慰人心,方期戬谷。何图逆贼间衅,称兵犯顺。尔父竭诚,常山作郡。余时受命,亦在平原。仁兄爱我,俾尔传言。尔既归止,爰开土门。土门既开,凶威大蹙。贼臣不救,孤城围逼。父陷子死,巢倾卵覆。天不悔祸,谁为荼毒。念尔遘残,百身何赎。呜呼哀哉!吾承天泽,移牧河关。泉明比者,再陷常山。携尔首榇,及并同还。抚念摧切,震悼心颜。方俟远日,卜尔幽宅。魂而有知,无嗟久客。呜呼哀哉!尚飨。

34

贰

《祭侄文稿》：凝刻心魄摄血泪

〔唐〕颜真卿

胡传海 / 文

大蹙賊臣不救
孤城圍逼父陷子死巢
傾卵覆天不悔禍誰為

荼毒念爾遘殘百身何贖
嗚呼哀哉吾承
天澤移牧河關泉明
比者再陷常山攜爾
首櫬及茲同還撫
念摧切震悼心顏方俟
遠日卜爾幽宅魂而有知無嗟
久客嗚呼哀哉尚饗

右唐顏魯公祭姪文稿墨蹟
二百三十四字又文章濃
三百合二百六十八字

〔唐〕颜真卿《祭侄文稿》（墨迹麻纸本）

王羲之的《兰亭序》和颜真卿的《祭侄文稿》，是中国书法史上的两座至高丰碑，千百年来为文人、士大夫所景仰。其中的优美之文、浓郁之情、浩然之气都是这两部书法作品得以雄视千古的缘由所在。在此，让我们走进颜真卿和他书写的《祭侄文稿》中。

颜真卿（709—784），字清臣，京兆万年（今陕西西安）人。历任监察御史，殿中侍御史，后被贬为平原太守，历迁吏部尚书、太子太师，封鲁郡公，追赠司徒，谥"文忠"。颜真卿少年时孤贫，学书时因无钱购买纸笔，便用黄土扫墙学书，其书有篆籀味和金石气，显得宽博大气，浑厚劲健，开一家之面目，一扫初唐书法的靡弱风习。其豪放的书法风格成为盛唐气象的标志，后世书家以其为宗师的不在少数。其书法初自家学，长从褚遂良、张旭学习书法，一变古法，自成一家，世称"颜体"。有《临川集》等，后人辑有《颜鲁公文集》。《旧唐书》卷一百二十八、《新唐书》卷一百五十三皆有传。其在书法

上的代表作有：《多宝塔碑》《东方朔画赞碑》《祭侄文稿》《争座位帖》《大唐中兴颂》《麻姑仙坛记》《颜勤礼碑》《颜氏家庙碑》《刘中使帖》《裴将军诗》《八关斋会报德记》等。他是继王羲之之后中国书法史上又一位大师，也是行草书的第二座高峰，其所书《祭侄文稿》被称为"天下第二行书"。《祭侄文稿》写于唐乾元元年（758），全文二十五行，二百三十四字；钤有"赵子昂氏""大雅""鲜于""枢""鲜于枢伯机父""张晏私印""句曲外史""乔篑成氏""吴廷""杨明时印""陈定平生真赏""徐乾学之印""石渠宝笈""嘉庆御览之宝""宣统御览之宝"等印章；前隔水有"颜鲁公书祭侄帖"题识，乾隆书引首"颜真卿祭侄文稿记"；曾经被宋宣和内府、张晏、鲜于枢、吴廷、徐乾学、王鸿绪、清内府等收藏。故幅后有张晏、鲜于枢、王顼龄、徐乾学等跋；周密、屠约、僧德一、王图炳等观款。现藏于台北故宫博物院，《宣和书谱》《容台集》《清河书画舫》及日本《书道全集》等均有著录，北京的故宫博物院有影印本。

颜真卿生活在唐朝发生剧烈社会动荡的时代，经历了唐朝由盛转衰的转折点。他曾任殿中侍御史，由于正直敢言为杨国忠所恶，被贬为平原太守，世称其"颜平原"。安史之乱时，由于他率兵抗贼有功，入京后历任吏部尚书、太子太师，封鲁郡公，世称"颜鲁公"。唐德宗时李希烈叛乱，宰相卢杞派颜真卿去劝谕，李希烈劝颜真卿投降，颜真卿刚正不屈，遂为李希烈缢杀。颜真卿的道德文章垂范后世，此

《祭侄文稿》是他怀着无限悲痛的心情，追悼在安史之乱中牺牲的兄长常山太守颜杲卿和侄子季明所作。

优秀的书法作品最大的特点就是自然而率情的书写，没有扭捏诸弊。《兰亭序》和《祭侄文稿》都具有这样的特性，可以说《祭侄文稿》笔端的表现力是和作者性情的转换一致且不断随之变化的。从"维乾元元年"开始，一路的书写都是以浑厚圆润的行书笔意来抒发，笔致沉雄而内敛，可见颜真卿是强压着深深的悲痛，才使自己的情绪不失控。第一行的笔致都压在两三分笔上，一些笔画的钩挑出势都显得很有控制，在前五行的书写中，颜真卿还是很理智的，除了到第三行随着墨色的减少而将笔提起来，线条显得较细较干外，再蘸上墨后，他依然按着与前一段的节奏书写着，在这五行中连贯书写并不多，只有"三日""使持""诸军""刺史""轻车""都尉丹""开国""真卿""羞祭"等九处是连着书写的（图一）。总体来看，储蓄感情是喷发感情的一种方式，好比把马的缰绳勒得紧紧的，为的是让马能够更好地脱缰而出。到了第十二行后，颜真卿的悲愤之情开始喷发，渐入高潮，我们可以从他的涂改处和重笔书写的地方看出，涂改就是作者当时心情不稳定性的具体表现，应该说，第六行至第十二行体现了颜真卿很高的书法水平，笔提得比较高，笔锋使转无不如意，对墨色的掌控，对起承转合的连带，显得十分轻松，每个字不仅有自己独立的美妙姿态，同时各种连带书写又产生了种种奇妙的感觉。由

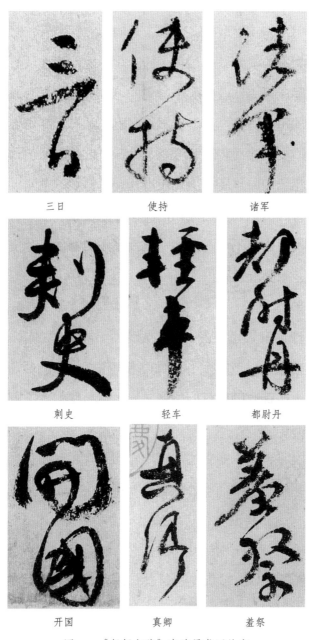

三日　　　　　使持　　　　　诸军

刺史　　　　　轻车　　　　　都尉丹

开国　　　　　真卿　　　　　羞祭

图一　《祭侄文稿》中连贯书写的字

于颜真卿的书法是正面取势，所以，他的字显得大气宽博。从第十三行开始，颜真卿的情绪发生了重大的变化，他开始抑制不住自己的悲痛之情，将笔压得更低，体现了厚重的笔致，与前面秀逸的笔致形成对比。此后的每一行每一字，皆书写得呕心沥血，其痛苦的呐喊和控诉之情在最后五行达到顶峰，潦草、涂抹、位移、补字、连写等都被我们看作其感情的原点所在，真正地体现了手稿的发光点，这是对感情的不加修饰，一任其自然地汩汩流出，这正是书法书写性意义的绝妙之处。书写性中的不可逆性和一次性完成的特性，都使得书法这门艺术比一般艺术要求更高。

有书法理论家认为：古人作书无论行、楷、草、隶，其钩、磔、波、撇，皆有性情，书卷行乎其间，绝无俗态。也就是说，古人的优秀作品一点一画都有其内在的精妙之处，这与他们所具有的高超技术是密不可分的。

从用笔上看，颜真卿采用回锋圆转的方式起笔和收笔，这样的书写效果显得将锋芒收敛而不外露，比如第十一行的"余"字，在一捺之后，还有一个回锋的动作，包括上一个字"郡"和下一个字"时"的收笔动作，都给整个字带来一种含蓄之美，也增添了一种爆发力（图二）。颜真卿书法的某些笔画很有特点，比如第十行的"父"字的一捺、第十一行"郡"字的一竖、第十八行的"承"字的一捺，都形成了一种特殊的感觉，也给人一种符号化的印象（图三）。

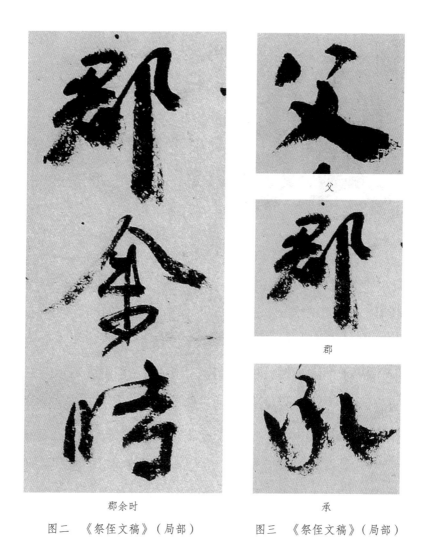

父

郡

承

郡余时

图二　《祭侄文稿》（局部）　　　图三　《祭侄文稿》（局部）

好的艺术家在书写自己作品中的点画时，都会很有个性。颜真卿在这部作品体现的笔画线条粗细变化不大，应与行书的书写方式有关，即便在转折处，他都采用了圆转的方式，有时适当采用点方折，

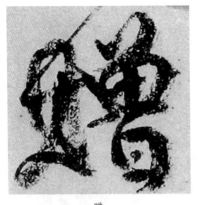
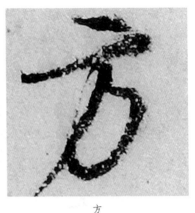

赠　　　　　　　　方

图四　《祭侄文稿》（局部）

可以起到画龙点睛的作用，比如第六行的"赠"、第九行的"方"等（图四）。当然，字里面笔画的相关性表现是很重要的，以第八行的"每慰"（图五）两字为例，可以看出，行书在书写中区别于楷书的最大特点是其书写的流畅性可以通过连续性书写而使整个字筋脉相通。而字与字之间的联系又可以使得字的造型更为生动有趣，比如第九行的"方期"（图六）相连使得两个字特别地有姿态，"方"字取右上势，而"期"字取右下势，不同方向的势的运动使得字的造型十分有魅力。第九行的"何图"（图七）两个字是字顶字，由于"何"字显得比较平正，所以"图"字取右上势就不再显得呆板了。而第十七行的"荼毒"（图八），正是由于连写使两个字变得非常优美。最有特点的是最后一行中的"呼哀哉"和"尚飨"中的连写（图九），充分起到了感情催化剂的作用，将颜真卿的悲愤之情推向顶点。

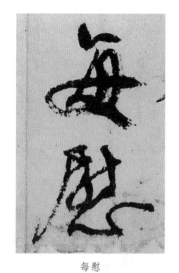

每慰

图五 《祭侄文稿》（局部）

方期

图六 《祭侄文稿》（局部）

何图

图七 《祭侄文稿》（局部）

荼毒

图八 《祭侄文稿》（局部）

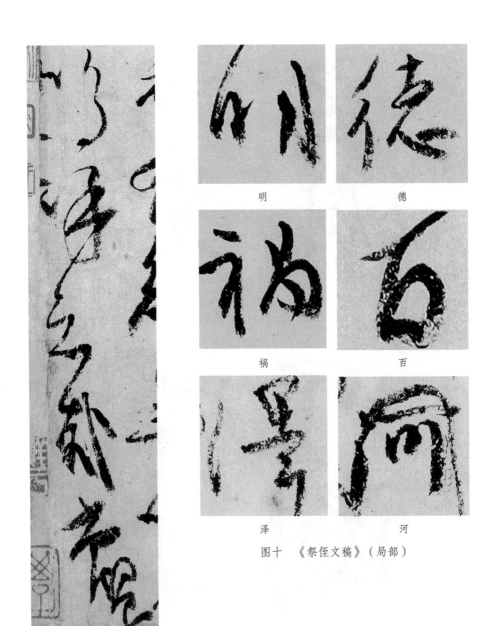

明　　　　　德

祸　　　　　百

泽　　　　　河

图十　《祭侄文稿》（局部）

呜呼哀哉尚飨

图九　《祭侄文稿》（局部）

颜字具有宽博舒展、大气跌宕的特点。这和他的字的结构以及笔画特点都有关系，比如第六行的"明"字、第七行的"德"字、第十六行的"祸"字、第十七行的"百"字、第十九行的"泽"和"河"字等，都写得很有特点和个性（图十）。

《祭侄文稿》的优美之处在于颜真卿在书写时对于节奏感的把握很到位。前十二行是一种已有情绪的进一步培育，这里面已经有了躁动，他涂改了三处地方；从第十六行起，颜真卿开始以更为沉郁的笔调书写，他愤恨"贼臣拥众不救""孤城围逼"，他的心开始滴血，"巢倾卵覆""谁为荼毒"仿佛是一种呐喊，又仿佛是一种哀鸣和哭泣；从第二十行开始，颜真卿的情感可以说是山洪暴发，通过纸面我们可以真切感知到颜真卿的悲痛，他快速书写，边写边涂边改，字距变得狭小，字的纵线在左右摆动，特别是到了最后的"呜呼哀哉！尚飨"，几不成字，依稀可见颜真卿把笔一掷，痛哭不已。正是这样，这篇文稿才有如此感人的力量。应该说涂抹性也是这部书法作品的亮点所在，涂改使得文稿有了强烈的墨色对比，加上小字穿插其中，视觉上有了极强的变化，涂抹是把心中的情感推向最顶点的重要元素。

应该说，优秀的书法作品都是人的情感的高度浓缩。《兰亭序》把人在"惠风和畅"下的自在快乐，以及对世事无常的感慨刻画得淋漓尽致，而《祭侄文稿》则把人的悲愤之情描绘得如此撼动人心，这就是艺术的力量。

历代书法大家都对《祭侄文稿》给予了很高的评价。元鲜于枢在跋里写道："唐太师鲁公颜真卿书《祭侄季明文稿》，天下行书第二，余家法书第一。"元陈绎曾在跋里细细地分析了此篇文稿的美学特色："前十二行甚遒婉，行末循'尔既'，'事'字右转至'言'字，左转而上复侵'恐'字，右旁绕'我'字，左出至行端，若有裂文适与补纸缝合。自'尔既'至'天泽'逾五行，殊郁怒，真屋漏迹矣，自'移牧'乃改'吾承'至'尚飨'，五行沉痛切骨，天真烂然，使人动心骇目，有不可形容之妙，与《禊叙》藁（同'稿'）哀乐虽异，其致一也。'承'字掠策啄磔之间，'嗟'字左足上抢处，隐然见转折势，'摧'字如泰山压而底柱鄣末，'哉'字如轻云之卷日，'飨'字蹙衄如惊龙之入蛰，吁神矣。"明文徵明在跋里对颜真卿的《争座位帖》（图十一）和《祭侄文稿》（图十二）做了比较，同时对优秀的书法作品提出了自己的看法："元章独称《坐位》者，盖尝屡见，而《祭侄》则闻而未睹，今《宝章录》可考，宜其亟称《坐位》，而不及此也。世论颜书，惟取其楷法遒劲，而米芾独称其行草为剧致。山谷亦云：'奇伟秀拔，奄有魏、晋、隋、唐以来风流气骨，回视欧、虞、褚、薛辈，皆为法度所窘，岂如鲁公萧然出于绳墨之外，而卒与之合哉。'盖亦取其行书之妙也。况此二帖皆一时藁草，未尝用意，故天真烂漫出于寻常畦径之外。米芾所谓'忠义愤发，顿挫郁屈，意不在字'者也。"这种看法一直延续到了明清二代，比如，明项穆在《书法雅言》中说："行草如《争座》《祭侄帖》，又舒和遒劲，丰丽超动，

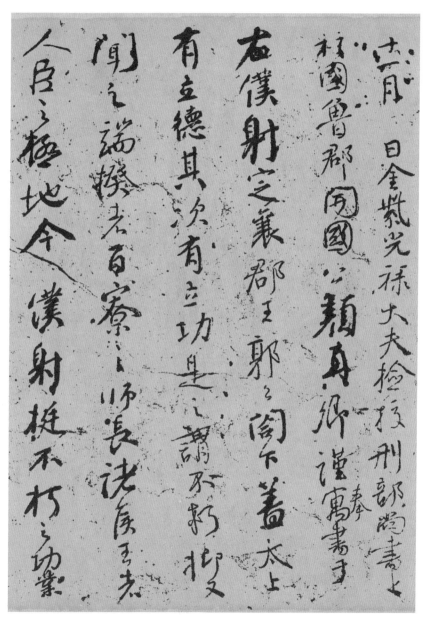

图十一 〔唐〕颜真卿《争座位帖》（二玄社复印本）（局部）

49

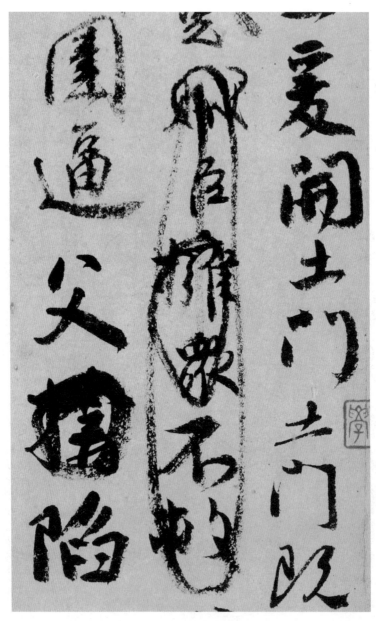

图十二 《祭侄文稿》（局部）

上拟逸少，下追伯施。"而清王顼龄在跋里也这样认为："鲁公忠义光日月。书法冠唐贤。片纸只字，是为传世之宝。况祭侄文尤为忠愤所激发，至性所郁结。岂止笔精墨妙，可以振铄千古者乎。"清吴德旋在《初月楼论书随笔》中更是把不同文稿中带有的情感色彩分析得十分到位："慎伯谓平原《祭侄稿》更胜《座位帖》，论亦有理，《座位帖》尚带矜怒之气，《祭侄稿》有柔思焉，藏愤激于悲痛之中，所谓言哀已叹者也。"总之，浓郁的情感、无意于佳的自然书写、不为法度所拘、天真率性的流露是《祭侄文稿》得以流传千古的奥妙所在。

作为一种原生态而未加以提炼的手稿，在某种程度上更能体现书写者的水平。我们常常说喝酒能助兴，其实就是借助酒的力量来突破人的理性的藩篱，而人在剧烈的情感激荡中和醉酒的状态几乎是一样的，在这种状态下，书写者不会考虑书法的工拙和优劣，这恰恰能够体现出一个书法家的深厚功底和创作能力，《祭侄文稿》整篇几乎无一败笔，即使一些涂抹之处也依然能清晰地看出作者深厚的笔墨功底。正所谓于不经意处看到的光彩是真正的亮点和魅力所在，这就是为什么《祭侄文稿》历经千年之久依然能够打动人心。

夜半真有力何殊　病

年子病起須已白

春江欲入戶雨勢來

不已雨小屋如漁舟濛

水雲裏空庖煮寒菜

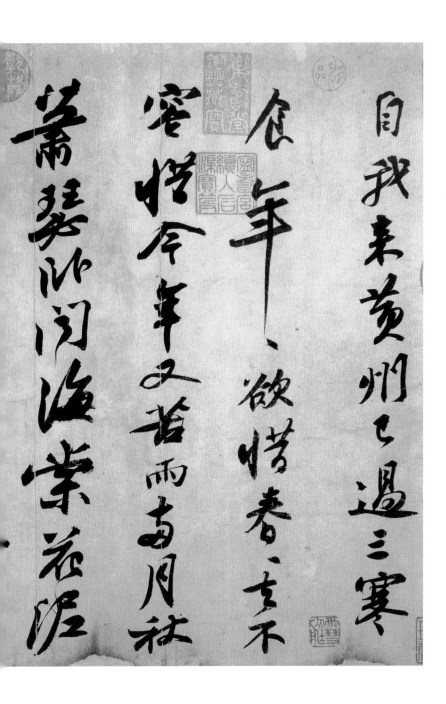

自我来黄州已过三寒
食年。欲惜春、去不
容惜今年又苦雨两月秋
萧瑟卧闻海棠花泥

〔北宋〕苏轼《寒食帖》
墨迹纸本，纵33.5厘米，横118厘米，
现藏于台北故宫博物院

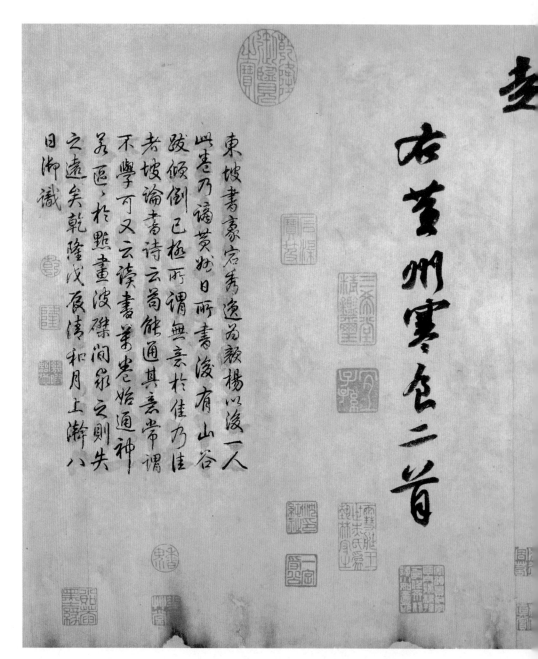

東坡書豪宕秀逸為顏楊以後一人此卷乃謫黃州日所書後有山谷跋傾倒已極所謂無意於佳乃佳者坡論書詩云苟能通其意常謂不學可又云讀書萬卷始通神此語於東坡始可信畫沙錐石間水之趣之遠矣乾隆戊辰清和月上澣八日御識

古黃州寒食二首

54

破灶燒濕葦那

知是寒食但見烏

銜紙　君門深

九重墳墓在萬里也擬

哭塗窮死灰吹不

释文

　　自我来黄州，已过三寒食。年年欲惜春，春去不容惜。今年又苦雨，两月秋萧瑟。卧闻海棠花，泥污燕支雪。暗中偷负去，夜半真有力。何殊病少年〔子〕，病起头已白。

　　春江欲入户，雨势来不已。〔雨〕小屋如渔舟，蒙蒙水云里。空庖煮寒菜，破灶烧湿苇。那知是寒食，但见乌衔纸。君门深九重，坟墓在万里。也拟哭途穷，死灰吹不起。

　　右黄州寒食二首。

叁

《寒食帖》：浩然听笔之所之

〔北宋〕苏轼

张天弓／文

知是寒食　但見烏
銜帋　君門深
九重墳墓在萬里也擬
哭塗窮死灰吹不
起

右黃州寒食二首

東坡書豪宕秀逸為顏楊以後一人
此卷乃謫黃州日所書後有山谷
跋傾倒已極而謂無意於佳乃佳
老坡論書詩云苟能通其意常謂
不學可又云讀書萬卷始通神
此題畫後碟簡爾衆之則失
之遠矣乾隆戊辰清和月上澣八
日御識

58

自我来黄州，已过三寒食。年年欲惜春，春去不容惜。今年又苦雨，两月秋萧瑟。卧闻海棠花，泥污燕支雪。暗中偷负去，夜半真有力。何殊病少年，病起须已白。

春江欲入户，雨势来不已。小屋如渔舟，濛濛水云里。空庖煮寒菜，破灶烧湿苇。

〔北宋〕苏轼《寒食帖》（墨迹纸本）

宋代书法，承继五代，上追晋唐，开创了一代"尚意"新风。苏轼是"尚意"新风的中坚人物，其行书《寒食帖》堪称"尚意"书风的典范，被后世誉为继王羲之《兰亭序》、颜真卿《祭侄文稿》之后的"天下第三大行书"。

苏轼（1037—1101），北宋时期的大文豪，诗词、文赋、书画皆有卓越成就，经学造诣颇深，对《周易》《尚书》《论语》也有专攻。他的书法位于"宋四家"之首，擅长楷、行、草三体，尤以行书成就最高。

"乌台诗案"是苏轼人生的一大转折。他出狱后不久，即被迫拖家带口离开京城，前往黄州（今湖北黄冈）贬所。"责授"官衔是"黄州团练副使"的虚职，实际上为"本州安置"接受监管，相当于软禁。这一年，苏轼四十四岁。

初到黄州，苏轼一家老小暂居定惠院，后迁城南临皋亭。苏轼只

能领到微薄俸禄，全家人的吃穿用度主要靠以前的积蓄。每月初一，他便取出四千五百钱，分成三十份，每份一百五十钱，一串一串地挂在屋梁上。每天早上用画叉挑下一串，当作一天开销，如有盈余，则放置在一大竹筒内存起来，以待不时招待宾客之用。生活是艰苦的，但他尚能从容应对。次年春，苏轼即躬耕于城东田亩，自食其力。他自诩为"东坡居士"，后世则称其为"苏东坡"。

苏轼谪居黄州五年有余，留下了诸多奇闻逸事，更留下了诸多文学名篇，如《念奴娇·赤壁怀古》《前赤壁赋》《后赤壁赋》等。人生仕途的低谷，却成就了苏轼在文艺创作上的高峰，他的书法创作亦渐近巅峰。今存草书《梅花诗帖》，是苏轼被贬黄州途中所作，也是他仅存的三件草书刻帖中最为精彩的一件。他流传至今的墨迹有行楷《前赤壁赋》，行书《杜甫桤木诗卷》《人来得书帖》《获见帖》《一夜帖》《覆盆子帖》《京酒帖》《啜茶帖》，行草《新岁展庆帖》《定惠院月夜偶出诗稿》等。这些作品件件都是苏轼书迹中的精品，当然这些精品中最为出类拔萃者还是《寒食帖》。

《寒食帖》又称《黄州寒食诗帖》。《黄州寒食诗二首》作于元丰五年（1082）三月，寒食日。《寒食帖》不太可能是属稿，应是抄录，或作于元丰五年三月至元祐六年十月之间。重庆一家博物馆藏有另一件墨迹《黄州寒食帖颍州本》，款识"元祐六年十月颍州轼书"。"颍州本"笔势体态与真迹《寒食帖》大致相同，连文字的修改也一模一

样，但笔墨滞缓，毫无精气神可言，应是《寒食帖》的临仿品。《寒食帖》中尾题"右黄州寒食二首"，应是苏轼离开黄州后的说法。这个问题需做专门研究，这里暂且沿用旧说。

《寒食帖》现藏于台北故宫博物院，为王世杰私人所捐赠。纵33.5 厘米，横 118 厘米，十七行，一百二十九字。此帖装帧为长卷，前有乾隆皇帝亲书引首，后有黄庭坚、董其昌等人十帧题跋。此帖令人神爽气足，随意恣性，跌宕起伏，浩然听笔之所之，撼人心魄。观赏是帖，既要看整幅的抒情气氛，也要看一字的点画形质，更要"想见其挥运之时"。

开篇下笔之始，似乎有点犹疑，不过很快就进入了状态。首字"自"收笔的三点，点得别有情趣，留下了空白，尤其是笔法一反字法常态，"自"字中间二横没有连写，反而是第二横与收笔封口的横连写，颇见奇趣；紧接着，第二字"我"就挥运得劲利而险峻。再看第三字"来"，笔势加重，竖长横短，重力向中竖积聚而重心平稳。于是乎，第三字"来"与第二字"我"形成鲜明对比，也与第一字"自"形成鲜明对比，当然第二字"我"与第一字"自"都可形成鲜明对比（图一）。唐朝孙过庭写的《书谱》中有句关于字、字行的审美准则的名言："违而不犯，和而不同。"意思是说，下字与上字既要和谐统一，不能"犯"，又要变化多样，不能"同"，不能形同算盘珠子。苏轼即深悟此理，这第一行前三字乃至整行、整篇，堪称这句名言最好的注脚。

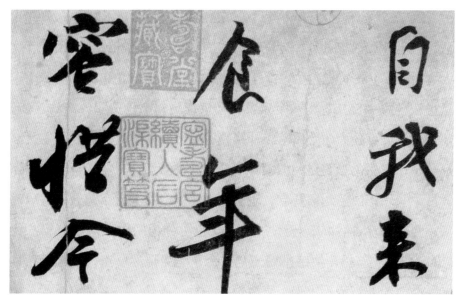

图一　《寒食帖》开篇三字"自""我""来"

　　说到这里，有必要提一下"字势"这个概念。"字势"已被现代书法理论研究遗忘了，但在古代书论中却是一个非常重要的范畴。如，梁武帝《答陶弘景论书启》（之二）："画促则字势横。"庾肩吾《书品》："'日'以君道则字势圆。""字势"概念的要旨，是指笔法与结体的综合体"字"的"动势"，以笔势为主的"动势"，当然也包括静态。我们欣赏书法到底是欣赏什么？首先要看"字势"。笔法笔势在"字势"里头，间架结构在"字势"里头，情感、韵味、意趣、神采、书卷气也都在"字势"里头。《书谱》中所谓"违而不犯，和而不同"何所指？其实就是指"字势"。

"字势"跌宕、神采飞扬是《寒食帖》的一大艺术特色。观赏此帖的"字势","想见其挥运之时",就会感受到全篇情感流淌的过程。大致而言,前一首七行为一个乐章,情感表现虽波澜起伏,但基调还算平缓,后一首九行为一个乐章,激情奔腾,高潮迭起,浩浩荡荡。前一乐章又可分为两个段落:开篇三行为一段落,笔势瘦劲俊发,字形较小,理性色彩明显,但同时情绪逐渐被激活;自第四行"萧瑟卧闻海棠"始,情感闸门开启,笔势加重,字形增大,字势开始恣肆跌宕,可谓一个小小的高潮。后一乐章也可分为两个段落:自第八行"春江欲入户"始,情感闸门完全打开,笔势骤然厚重,字势骤然扁阔,激情奔涌,势不可遏,直至第十一行"破灶"二字达到了第一个高潮;后一段落很短,从第十三行中间的"君"字开始,经过下一行"九重坟墓"四字的铺垫之后,在第十五行"哭途穷"三字达到了第二个高潮。随后书写的"死灰吹不起"五字激情渐趋平缓,第十七行题记七字,可看作平和的尾声。

如果要表达作者心中的感受,恐怕用"豪情激荡"来形容最为贴切,沉雄豪迈之中还带有些许温润、婉约、娴雅的情愫,没有感受到一点悲、一丝愁。大家知道,这两首诗表现的就是"悲"和"愁",是人生穷愁潦倒至极的"悲"和"愁"。观赏这篇书作发挥想象力当然是件好事,或能帮助理解书法情意的特定背景、深刻内涵,或能生发扩展书法的审美效用。不过,我们还是应该明辨清楚,诗文的情感表现与书法的情感表现毕竟是两回事。早在南朝陶弘景就已经说得很

清楚了：作者的"心中之意"不同于"（诗）文中之意"，"（诗）文中之意"不同于"书中之意"，但三者有关联，可以相互作用，协调匹配。那么，书法的抒情达意到底具有什么样的独特个性呢？唐朝张怀瓘在《文字论》中说道"一字已见其心"，孙过庭在《书谱》中说"目击而道存"。的确如此，只要我们的视线焦点还在《寒食帖》中的笔触轨迹上前行，就能强烈地感受到某种情感的奔流，自然"已见其心"了，不可言说而韵味无穷。这正是书法艺术的独特魅力之所在。此帖不愧为"书中之意"与"心中之意""文中之意"高度协调匹配的杰作。

苏轼主张"写意"，称"我书意造本无法，点画信手烦推求"，"浩然听笔之所之"（苏轼《书所作字后》）。今人按照他的"写意"理论，对于《寒食帖》的书风作了许多阐发，或强调苏轼思想儒道释杂糅，突出苏轼在书法作品中受到禅宗的影响很大；或强调"书卷气"，突出"学问、文章之气郁郁芊芊，发于笔墨之间"（出自黄庭坚评苏轼书法之语）；或强调"率性自然"，突出"信手点画"的"天真烂漫"。这些阐释对理解该帖的深刻内涵颇有助益，这里无须赘述，但只想说一点，即未见有人提及此帖"写意"书风中的理性色彩。一说到"理性"，我们在头脑里就蹦出一个固有的观念——"理性"与"写意"格格不入，"率性自然"怎么会有"理性"呢？这的确是个难题。还是先让我们直面作品吧。

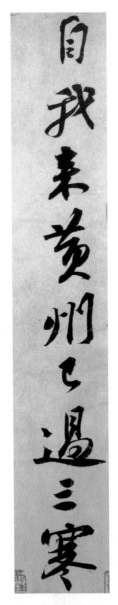

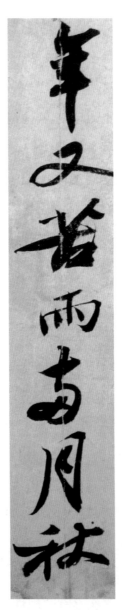

图四 《寒食帖》第二行"年年"

图二 《寒食帖》
开篇第一行

图三 《寒食帖》
第三行后七字

66

前面提到的开篇第一行，凡九字，字势或纵或横，或正或欹，或松或紧，或轻或重，或大或小，参差错落，浑然一体（图二），这难道完全是信笔所为？第三行后七字"年又苦雨两月秋"，"理性"意味更浓。请看"年"与"苦"中间的"又"字，"又"与"雨"中间的"苦"字，"苦"与"两"中间的"雨"字，轻、重、疏、密、纵、横搭配得多么巧妙（图三）。细看第二行的"年年"（图四），"年"字最后一笔悬针出锋，紧接着一点"重复符号"，点得格外奇妙。但是，这一点不是悬针出锋后顺势右旋而顿下，而是悬针出锋后另起势，先露锋起笔左旋，再迅疾右旋而顿下收笔。奇妙之处就在于，这一点起笔的锋尖与上面悬针的针尖恰好齐平。这一点无疑是"做"出来的，但同样也是"写"出来的，看不到任何刻意雕琢的痕迹。苏轼不愧为"写意"的天才，一任恣意挥洒，理性渗进视线、融入笔触。故此，他能做到"浩然听笔之所之""从心所欲而不逾矩"。

此帖的"写意理性"约有三端：其一，恣肆挥毫之中能控制情绪，调适节奏。如第十四行"九重坟墓"四字激情震荡后，"在万里也拟"五字把高亢的调子迅速降下来，然后在第十五行又掀起新的高潮，达到顶峰（图五）。其二，整体章法的布局谋篇，充分考虑到诗意与书意的情感波动高度匹配协调。其三，平和、理性的巧构"字势群"与豪情奔涌的跌宕"字势群"前后交替，相互激荡，静愈静而动益动，变幻万千。苏轼自诩"晓书莫如我"，观此帖信然。

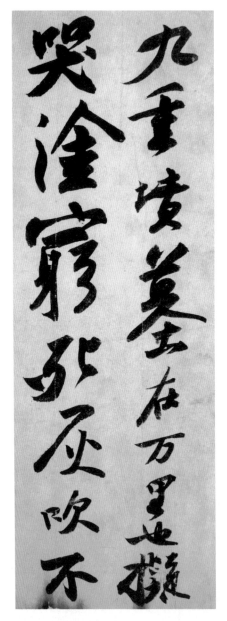

图五 《寒食帖》第十四行与第十五行　　图六 《寒食帖》中的连笔字组

苏轼在《净因院画记》道："余尝论画，以为人禽宫室器用皆有常形。至于山石竹木、水波烟云，虽无常形，而有常理。常形之失，人皆知之。常理之不当，虽晓画者有不知。""晓画"当晓"画理"，晓书也应晓"书理"。后人认为苏轼书法之妙，在于"理形相传"，汪砢玉在《珊瑚网》里写道："文忠此记之妙，似不专于画，即书家亦然。点画肥瘦者，形也；结构圆融者，理也。形具而显，理隐而微。"分析《寒食帖》，方可窥探苏轼内心所持的"理"。

宋人"尚意"与晋人"尚韵"或有种种差异，其中有一种重要的差异就是"理性"。晋人"尚韵"，潇洒飘逸似乎发自天性，宋人"尚意"，天真烂漫恐不得不着意奋力而为之，既理论宣扬，又创作践行，还相互批评争辩，因时代使之然。论者以为"文人书法"始于苏轼，殊不知"文人书法"不仅仅凭借学养、性情、才气，还应知晓"书理"。"书卷气"就应该有一点"理性"色彩。

字组到了苏轼这里，好像也蕴含有某种程度的"理性"的意味。所谓字组，是指上字与下字构成一个完整的艺术整体，一是上下字点画连笔写，如"病起""但见"（图六）；二是上下字点画构型，如"年年"（图四）、"云里"（图六）。此帖约四十个字组，除第十六行只一个字外，其他每行皆有字组，第十三行五字全为字组。全篇一百二十九字，字组涉及七十八字，占总字数的百分之六十有余。其中，连笔字组仅有五个，偏少，其余皆为造型字组，而这五个连笔字组同时又是造型字组。第七行"病起""头已"两个连笔字组相接，

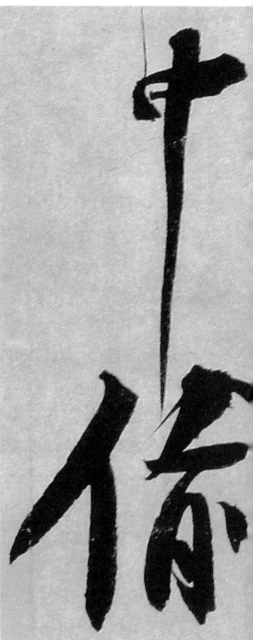

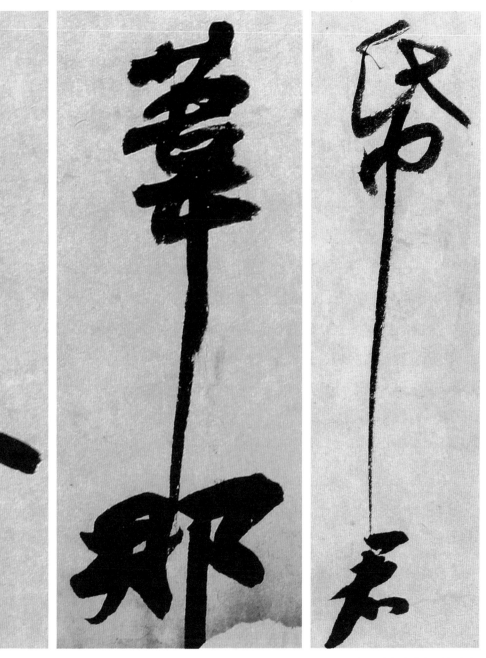

图七 《寒食帖》（局部）

呼应对照，又与下字"白"似乎构成了一个更大的造型字组，它处于前述第一乐章的尾声，使人明显感受到由奔放转向收敛的全过程，至"白"字尾声，戛然而止（图六）。整幅有四个拉长笔势的悬针，既调节情趣，增加整幅疏朗的气氛，又与下字构成字组，且个个奇妙，没有雷同。第二行"年"字的悬针锋尖是与右"点"相接，第五行"中"字的悬针锋尖是插进"偷"字左右结构中间的空隙中，第十一行"苇"字的悬针锋尖与"那"字顶部的凹处焊接在一起，第十三行"纸"字的悬针锋尖是与"君"字起笔横画相连，形成直角（图七）。造型字组如此奇妙，应该说得益于"引画入书"。"引画入书"也是从苏轼开始的。当然，此帖还有些字组不怎么受看，如"舟蒙蒙""门深"等就显得比较呆板，呆板也是变化多样的一端。没有一点败笔、劣字、呆字组，全篇的任意恣肆、天真自然就会减去好几分。

此篇书写状态极佳。大凡进入状态就会出现"游丝"。欣赏此帖，不可不回味"游丝"。细察一丝一毫，复原牵引映带的行笔过程，一定会有新的感受。第五行"暗中偷"字组（图八），险峻而开张，精神抖擞，再细看"暗"字收笔与"中"字起笔之间委婉的"游丝"，可以感觉到一缕娴雅的惬意，使整个字组增添了另一种情调；倘若忽略了"游丝"，这种情调也就随之消失了，审美就有缺失。第三行"苦"字中"口"部右上角额外冒出来的细长尖锋（图九），实际上是"口"部收笔右顿下、再回锋挑出的痕迹，可知其行笔多么迅猛。

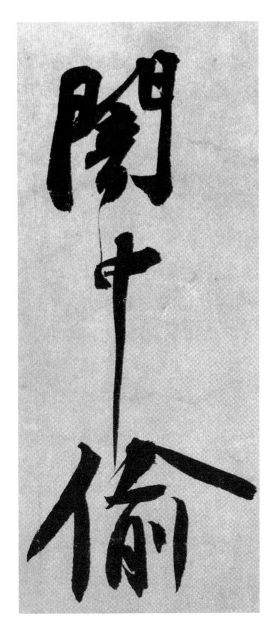

图九 《寒食帖》中的"苦"字

图八 《寒食帖》中的"暗中偷"字组　　　　图十 《寒食帖》中的"花泥"字组

第四行"花"字与"泥"字之间的"游丝"特别诡异（图十），尚未见到过第二例，似是在有意与无意之间；"花"字收笔的出锋右旋下行似是习惯动作，突然发现位置不对，赶快回旋上行归位，再逆势反切而入写"右点"。这一切皆发生在一瞬间，不容思考，没有迟疑，堪称书法中顶尖级的高难度动作。常有人提及苏翁笔法偃卧而不能悬腕，卧笔厚重确是东坡先生的风格，但卧笔不像有人说的卧得那么厉害，尤其是以为不能悬腕更加武断，仅"花泥"的"游丝"这一例就足见非悬腕则不能为之。

瞬间成永恒。苏轼对自己的书法非常自信。他尝奋笔挥洒，卷后留下很长一段空白，说"以待五百年后人作跋"。这卷书迹一定很精彩，但没有流传下来。朝廷下令禁毁苏门著作手迹，东坡先生许多自以为得意的书迹都没有流传下来，尤其是晚年非常得意的草书竟然未见一件。《寒食帖》则非常幸运。约元符三年（1100）七月，河南永安县令张浩携此诗卷到四川眉州青神县谒见黄庭坚。黄庭坚于此卷后题跋曰："东坡此诗似李太白，犹恐太白有未到处。此书兼颜鲁公、杨少师、李西台笔意。试使东坡复为之，未必及此。他日东坡或见此书，应笑我于无佛处称尊也。"此跋评论精当，奠定了此帖的至尊地位，饱含着对流放在琼州（今海南省）的东坡先生的思念之情；此跋书法也精妙，与苏帖可谓珠联璧合。明代董其昌跋语说"余生平见东坡先生真迹不下三十余卷，必以此为甲观"。清廷将《寒食帖》收入

内府，并刻入《三希堂法帖》。乾隆皇帝亲自作跋，位于此帖与黄庭坚跋之间，曰"东坡书豪宕秀逸，为颜、杨后一人"；又特书"雪堂余韵"四大字作为引首。元丰五年（1082）初春，苏翁在黄冈城内东坡下废园筑草屋数间。堂成之日，适逢大雪纷飞，东坡居士喜得所居，名曰"雪堂"。《寒食诗》当作于"雪堂"。"雪堂余韵"悠长，千余年过去了，只要我们面对《寒食帖》，仿佛就会听到它演绎出的豪情跌宕的乐章。

龜鶴年壽齊羽介而

記誅種、是雲物相得

忘形軀鶴有沖霄心龜

厭曳尾居以竹兩附心相

將上雲衢報汝慎勿語

一語墮泔塗

吳江垂虹再作

斷雲一片洞庭帆玉破鑪

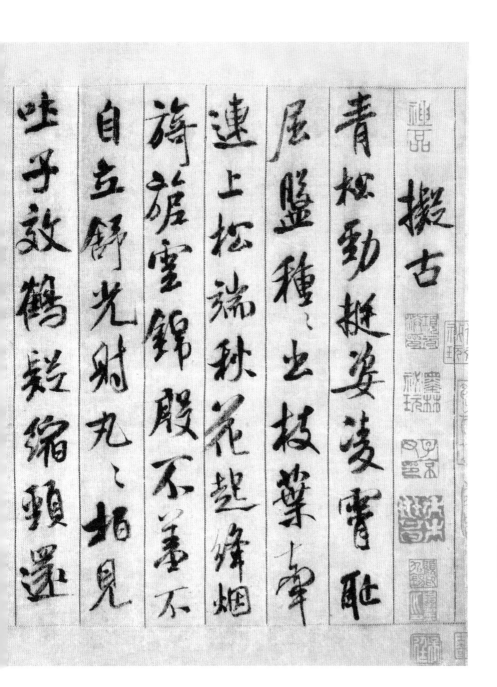

拟古

青松劲挺姿 凌霄恥屈盤 種々出枝蘖 葉々相追逐 連上松端 秋花起絳煙 蔣姥蜜錦 殷不美不 自立錦光射 丸々如見 吒乎敢鶴 鬆縮頸逐

〔北宋〕米芾《蜀素帖》

墨迹绢本，纵 29.7 厘米，横 284.3 厘米，现藏于台北故宫博物院

遺知故蕭野多滯穗是

時和天分秋暑資冷興晴

獻溪山入醉裁便挺搖

畬共研墨綵牋書畫寘

江波

重九會鸝樓

山清氣奕九秋天黃菊

紅葉滿泛舠千里結言寧

魚霜破柑好作新詩繼桑

苧裊虹秋色滿東南

漭㳽五湖霜氣清漫、不

辨水天形何須織女支

撥看只戲掌常娥擇客星

時為湖州之行

入境寄

集賢林舍人

霜迄迄顏拾頰金颷帶秋威

類逐雲檐至朝隮興取飈

暮逐光浮被雲首有風駈

燼袞有刀利尋太陰宮無

乃隆星氣興深處險一理

洞軒裳儒紛夸詔勞坦忘

懷易浩浩將我行蕘然須公起

送王渙之彥舟

80

有後群賢畢至猩居前

杜郎閒客今為是謝守風

流古所傳稻把秋英緣底事

若来情味向詩偏

和　林公峴山之作

暖之中天月圓之往千里震澤万

一水兩岸已過三婆羅即峴山梁云

形大地：惟東吳偏山水方佳甚

征鴉那一顧遽業來耶業何
深至湛～其區無底沁可憐一黙
終不易拢駕臈勤尋沒仕
漫仕平生四方走多英十蚤肩
時少有俳霹鴟罵鬼老興字鷄
亮慢存口一宦聊具三種資取
捨殊塗罷迴首
元祐戊辰九月廿三日溪堂米黻記

集英春殿鳴捎歇

神武天臨光下㴞鴻臚初唱弟一

聲白面玉郎年十六　神武秉育

天下造不使敲捚使傳道春

錦東南弟一州棘壁湖山兩清

晴旺襄陽野老漁竿客不

愛殇筆愛泉石相逢不約

無迹興攄古書同岸情漆

释文

拟古

青松劲挺姿，凌霄耻屈盘。种种出枝叶，牵连上松端。秋花起绛烟，旖旎云锦殷。不羞不自立，舒光射丸丸。柏见吐子效，鹤疑缩颈还。青松本无华，安得保岁寒。

龟鹤年寿齐，羽介所托殊。种种是灵物，相得忘形躯。鹤有冲霄心，龟厌曳尾居。以竹两附口，相将上云衢。报汝慎勿语，一语堕泥涂。

吴江垂虹亭作

断云一片洞庭帆，玉破鲈鱼霜（金）破柑。好作新诗继桑苎，垂虹秋色满东南。

泛泛五湖霜气清，漫漫不辨水天形。何须织女支机石，且戏常娥称客星。

时为湖州之行。

入境寄集贤林舍人

扬帆载月远相过，佳气葱葱听诵歌。路不拾遗知政肃，野多滞穗是时和。天分秋暑资吟兴，晴献溪山入醉哦。便捉蟾蜍共研墨，彩笺书尽剪江波。

重九会郡楼

山清气爽九秋天，黄菊红茱满泛舡。千里结言宁有后，群贤毕至猥居前。杜郎闲客今焉是，谢守风流古所传。独把秋英缘底事，老来情味向诗偏。

和林公岘山之作

皎皎中天月，团团径千里。震泽乃一水，所占已过二。娑罗即岘山，谬云形大地。地惟东吴偏，山水古佳丽。中有皎皎人，琼衣玉为饵。位维列仙长，学与千年对。幽操久独处，迢迢愿招类。金飔带秋威，欻逐云樯至。朝隮舆驭飙，暮返光浮袂。云盲有风驱，蟾饕有刀利。亭亭太阴宫，无乃瞻星气。兴深夷险一，理洞轩裳伪。纷纷夸俗劳，坦坦忘怀易。浩浩将我行，蠢蠢须公起。

送王涣之彦舟

集英春殿鸣梢歇，神武天临光下澈。鸿胪初唱第一声，白

面王郎年十八。神武乐育天下造，不使敲枰使传道。衣锦东南第一州，棘璧湖山两清〔清〕照。襄阳野老渔竿客，不爱纷华爱泉石。相逢不约约无逆，與握古书同岸帻。淫朋嬖党初相慕，濯发洒心求易虑。翩翩辽鹤云中侣，土苴尪鸱那一顾。迩〔业〕来器业何深至，湛湛具区无底沚。可怜一点终不易，枉驾殷勤寻漫仕。漫仕平生四方走，多与英才并肩肘。少有俳辞能骂鬼，老学鸱夷漫存口。一官聊具三径资，取舍殊途莫回首。

元祐戊辰九月廿三日，溪堂米黻记。

肆

《蜀素帖》: 风樯阵马绝痛快

〔北宋〕米芾

曹宝麟 / 文

津五湖霜氣清漫不

薄水天形何瀇瀁織女支

橃名真戲掌娥擇宏星 時為湖州之行

入境寄

集賢林舍人

揚帆載月遠相過佳

氣惹聽誦謌路不拾

遠知故蕭野多滯穗是

時和天公秋暑資吟興情

獻溪山入醉戲便把搖

餘共研墨綠牋書盡剪

江波 重九會堋樓

山清氣奕九秋天黃菊

紅葉滿汪舶千里結言寧

聲白西南郎年六 神武衆有

天下造不使敲拜使傳道來

錦東南第一州辣陸湖山雨清

清欼襄陽野老漁竿宏不

愛物華豪泉石相逢不約

無逃興擻古書同岸情溢

明牕黨初相蕖濰璇泗求

易憲闕道鶴雲中侶主置

廷鴉那一顧迹業來嚣業何

深至湛區無底沁可恰一

終不易扶駕勤尋漫仕

漫仕平當四方走多英中並眉

時少有俳辟鴰罵鬼老學鵶

夷嫂存口一童聊真三徑資取

捨殊塗莫迴首

元祐戊辰九月廿苦溪堂米黻記

擬古

青極勁挺姿凌霄耻
屈盤種々出枝葉牽
連上松端秋花起絳煙
蒔旋雲錦殷不羞不
自立舒光射丸々相見
吐子效鶴疑縮頸還
青松本無華安得保
歲寒々
龜鶴年壽齊羽介所
記誅種々是靈物相將
忘形軀鶴有沖霄心龜
厭曳尾居以竹兩附口相
將上雲衢報汝慎勿語
一語墮泥塗

有後群賢畢至攜佳肴
杜郎閉客今為是謝守風
流古所傳糟把秋英藜屈
若來情味向詩偏
和林公峴山之作
皎々中天月圓々往千里霞澤力
一水所宜過二姿羅敷峴山謙云
形大地惟東吳偏山水古佳處
中有皎々人璞衣王為餙位維
列仙長學與千年對岫孫文播
霧造々頗拾頹金鼴帶秋威
頹逸雲橋于朝隋興馭飈
暮送光浮袂雪官有風駘
塔聳有刀利尋太陰宮毋
乃隆星氣興深處險一理
洞軒棠僑紛々孝悟夢坦忘

〔北宋〕米芾《蜀素帖》（墨迹绢本）

米芾（1052—1108）初名黻，后改今名芾，字元章，号火正后人、鹿门居士、襄阳漫士、海岳外史等。以母侍宣仁高后之恩得赐进士出身，补浛光尉，移临桂，历长沙从事、杭州从事、淮南幕府、润州州学教授、雍丘县令、监中岳庙、涟水军使、江淮荆浙等路发运司勾管文字、蔡河拨发、太常博士、监洞霄宫、无为军使、书画两学博士、礼部员外郎，卒于淮阳军使；因礼部别名南宫，后称米南宫；又以姿性颠放，尤多洁癖，时号"米颠"；书画皆有创格，书居"宋四家"之列，画则创云山墨戏，号为"米家山"；著有《宝章待访录》《书史》《画史》，后人辑有《宝晋英光集》和《宝晋斋法帖》。

　　本帖以载体的质地命名，在中国书法史上似乎是绝无仅有的，而它又是米芾所存书作中写在丝织品上的唯一之物。本帖凡七十一行，共六百五十六字，抄录在织出的乌丝栏上，共有五七言自作诗八首。今藏于台北故宫博物院，历久如新，光彩照人。

　　米芾创作这件铭心绝品是在元祐三年（1088），正供职于润州

教授任上。我们已无从了解他何以能无羁逍遥，似乎三年一任的律令对他网开一面。其实他在半年前已经旷职，沿着运河东下，在常州、宜兴、无锡、苏州皆有盘桓，这些都记录在他八月八日即早此一月有半的《苕溪诗》中了。据《吴兴志》，林希在元祐二年（1087）八月二十八日到湖州任，所以米芾受邀已久。当然，林希请米芾作苕霅之游更有蓄谋，即意在请他完成这件织于庆历四年（1044）且已传家四十五年的一段蜀素。原先蜀素上已有秦伯镇（玠）书写的《蜀道难》，秦应是林希父辈的朋友，也算书名颇盛的人物，但随着时代审美眼光的普遍提高，其水准显然于新进已瞠乎其后，于是也就失去保留价值，被一裁弃之了。

从米芾《殷令名头陀寺碑跋》中得知，与其结伴同舟的是润州世家子、也是"米粉"的葛藻，此时应居住在苏州。碑跋书于九月三日暂泊的垂虹亭，乃运河吴江段最著名的驿站。运河至平望镇即西折便可经南浔昇山，直达湖州。据《元丰九域志》，湖州"自界首至苏州六十里"，这界首应即湖州的东界，可知米葛"入境"亦不过九月四、五日而已。那么何以还要写《入境寄集贤林舍人》呢？这就是通报礼节，古时是"为王前驱"，现在则借助电话或短信了。苏轼知颍州时，刘季孙赴隰州迁道访之，通过苏轼《喜刘景文至》一诗的前四句"天明小儿更传呼，髯刘已到城南隅。尺书真是髯手迹，起坐熨眼知有无"，便可知其梗概。米芾在湖州大概就作了这首以及随后作的两首诗。以此推断，米芾一行访问不会超过一个月，"浩浩将我行"，那落

款九月二十三日差不多已到临别的时候了。

八首诗中，《拟古》二首也许是旧作，无非托物寄兴所指莫名。其一，讽刺攀缘青松的凌霄花"不羞不自立"，却在松树上花枝招展。"丸丸"即桓桓，状松树的巍峨挺拔，"舒光"的当然是凌霄，它遮掩了青松身而自鸣得意着。"安得保岁寒"无疑是对凌霄的反诘：岁寒而知青松之后凋，但青松并不需要靠朴实无华的外表证明什么，哪像凌霄未到岁寒早已衰败零落了呢！其二，拈出龟鹤两种象征长寿的动物，想象它们不甘寂寞做起了游戏：二鹤各衔竹枝一端，让龟咬住中间，带它遨游太空！"以竹两附口"，何其精炼，结句也极为俏皮，几乎在揶揄鹤们的恶作剧了。这则寓言不知是否揭示一动不如一静的真理的本原。两首之中后者为胜，乃胜在具有丰富的想象力。据说黄鹤楼将此诗演绎为大型雕塑，也算作是附会黄鹤遥对龟山的主题吧。

《吴江垂虹亭作》是湖州之行道途即景，第一首被清代厉鹗选入《宋诗纪事》并冠于篇首，确可认为是米诗之压卷。我们认为更是此卷最精警的片段，从此开始米芾适应了绢素性能，笔势流走渐入佳境，从而精彩纷呈。"洞庭"和"五湖"都是太湖别名，但垂虹亭并不能望见太湖，诗人发挥自己的想象力，仿佛从西边一片断云看到了映衬下的点点风帆。而松江四腮鲈和洞庭红蜜橘这两种太湖特产正当时令，装点着东南秋色，一玉一金已极状其物的色香味了。桑苎翁是唐代"茶圣"陆羽之号。他曾隐居于苕溪之滨，诗虽留存不多，却甚

清雅。此诗的格调继其绝响非但不愧，而且绝无晦涩之病。第二首之所以被厉鹗弃选，恐怕是认为拿梁鸿与光武帝刘秀同榻枕股而眠，清晨司天监报客星犯帝座的事比附"时为湖州之行"，总觉有些荒诞不经吧。

接下来三首皆为奉迎之作。《入境寄集贤林舍人》谀颂治绩，仿佛歌功颂德非要剪取吴淞江水当纸才能写尽。《重九会郡楼》应景登高也不过在城楼宴饮而已，他对被奉为上宾貌似谦虚，实际自喜。"杜郎"指杜牧，"谢守"指谢安，都用前代遗爱太守比附林希。林希在同岁的苏轼面前往往自贬不会写诗，但在治下却无所畏惧。《和林公岘山之作》这里的"岘山"在湖州城南，因与襄阳著名的岘山相似而得名。米芾诗号称"不喜蹈袭"，而"云盲"之类生僻晦涩的遣词难免与"甘露哥哥"一样为人耻笑了。结句"须"是等待之意。那么，期待林希之大用并得以提携自己，正是米芾的心曲。

最后一首也是旧作。为送王涣之赴杭州教授而作。王氏本传云："未冠，擢上第。有司疑年未及铨格，特补武胜军节度推官。方新置学官，以为杭州教授。"选人须年廿五始及铨格，而"白面王郎年十八"已中了甲榜进士，虽为瞒报，但确早慧。杭为东南第一州自不待言，而"棘壁"（应为壁）即棘围，为试院典故。各州州学定员教授一名，是元祐元年十月十二日诏令，可能二人是同时任命为州学教授的。而在此前二人同访李玮府第观"晋贤十四帖"，应该是因谋职才一起逗留京师的吧。

本帖有两个"殷"字，前者正常而后者缺写末笔。这是经常有人求其故的问题，原因是后面一个缺笔避讳宋太祖的父亲弘殷，这个殷字读 yīn。而前一个表示颜色的殷只读 yān，所以是不必作避讳的。

历史把米芾定位为书法家，毕竟他的书法更值得后人继承和研究。

在书法王国中，米芾就显得超级自信了。他对宗室伯充捧己为"天下第一"，虽然推说情面难却，但心里觉得理所当然，十分受用。他对林希早此二十年就在蜀素上题记"今既装褫，将属诸善书者题其首"的殷切冀希也是当仁不让。

孙过庭《书谱》把"神怡务闲""感惠徇知""时和气润""纸墨相发""偶然欲书"视作"五合"，即产生佳作的五个必然条件。如果"五合交臻"，那么旷世杰作即应运而生。米芾用半年的时间来摆脱缠身的公务，自然符合第一个条件。他被当作贵宾招待，接受润笔也是题中应有之义，知恩图报是肯定的，主要是林家祖传之宝郑重其事地托付于他去完成，所谓"千里结言"，这所结之言就是早有约定，所以知遇之恩是难报万一的。"山清气爽九秋天"，一年好景莫此为甚了。至于纸墨之相发，其感受恐怕不足与外人道，只有亲染缥缃者才能分辨新纸旧楮的不同手感。新品的所谓"火气"，使落墨的纸面产生贼光，而经自然调质的载体使一切变得温润起来。这端蜀素令米芾超常发挥，实得益于其质地的褪尽火气。如果说一个半月前的纸本《苕溪诗》之所以不

能与《蜀素帖》同日而语，是因为后者乃旧绢的话，那么附了米芾骥尾得以在余绢上题跋的董其昌，他的这段题跋的精彩程度更是大大超过前面纸本的那段，尽管董氏也是用得起北宋的金粟山藏经纸的。这四合之外唯一比较遗憾的就是与"偶然欲书"显有差距。因为"偶然"多出于无意。"无意于佳，乃佳"本身就有心无挂碍的洒脱存在。但米芾面对这独一无二的蜀素时，也许最担心的不是技术不能确保，而是忧虑会因写不下变得尴尬，最后一首字小且显得局促就可证明这个推测绝非捕风捉影。《蜀素帖》终因缺乏情感抒发而被排斥于"天下三大行书"之外。然而如果继续公推，那我愿投它一票！

米芾写《蜀素帖》时年三十八，已有三十多年的笔墨生涯，完全可自矜为老书家了。他晚年写的《自叙》说："学之理，先写壁……余初学颜，七八岁也。"这第一口奶至关重要。练写壁的好处，在于空无依傍自设"绝境"，绝对是置之"死地而后生"。这一过硬本领即是他能悬手写小楷。别人求教奥妙，他轻描淡写道："无他，每作字时，不可一字不提笔，久当自熟矣。"他的《向太后挽词帖》和自存法帖的"跋尾书"，可信都出于悬手。诚然，悬手究竟还属于技术范畴，是习惯成自然的事情。但如果他与不能或不屑悬手的苏轼相比，米芾运笔的操控能力可以令苏轼叹为观止，这就是"风樯阵马，沉着痛快"的八字评语。迅疾而稳健，矛盾又统一；字虽小却不仅有细微丰富的表现，更有大字般的宽博气度，历史上能此者实在寥寥可数。

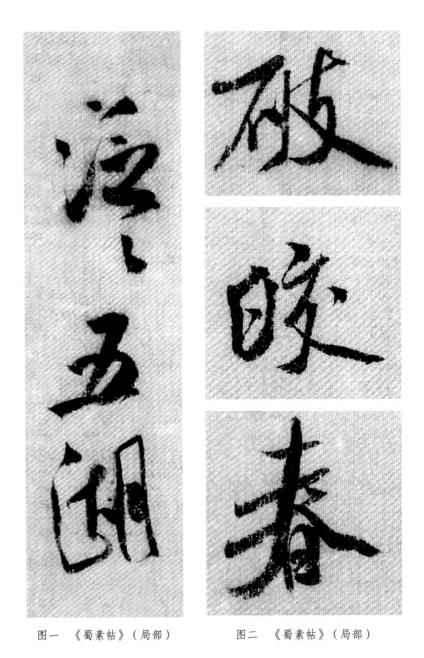

图一　《蜀素帖》（局部）　　　　图二　《蜀素帖》（局部）

米芾的成功法宝是集古成家，他没有秘而不宣，反倒是堂皇公布的。但他的集并非机械拼凑，而是如盐着水，化为无形。譬如，颜真卿偶一出现的蟹爪形竖弯钩，被米无限强化后，几成他的招牌特征。继而他反其道而行之，独自发明出蟹爪形的挑。像《吴江垂虹亭作》中"泛泛五湖"（图一）的"湖"字即是。这个结字的独创性使人惊艳。本帖米字的风格基本已经形成，但变动不居的自然规律在此时或许还加倍活跃，如大部分走之底左低右高且尖细出锋的写法，在创作完此帖后不久便被彻底放弃。另外，如"玉破鲈鱼"的"破"字，"中有皎皎人"的"皎"字和"集英春殿"的"春"字等几个捺笔的顿挫写法（可能来自趋时贵王安石的书风），仅此一见就永久消失了（图二）。这也造成了米芾笔法的极端多样性，也可以说其极具复杂性。米字难学的另一面，则是一旦深入堂奥就必将有取之不尽的收获。

屋椽我来名二

意適然老松魁

梧數百年斧

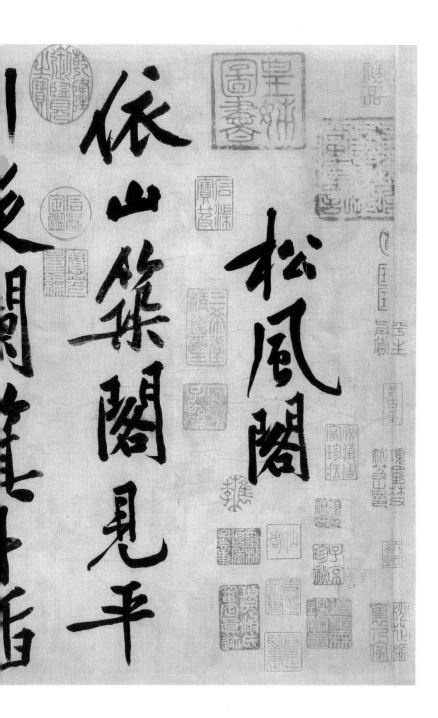

〔北宋〕黄庭坚《松风阁》

墨迹纸本，纵 32.8 厘米，横 219.2 厘米，

现藏于台北故宫博物院

99

三

二子甚好賢

力貧買酒醉

此筵夜雨鳴廊

到曉懸懸相看

斤而教令參天

風鳴媧皇五十

弦洗耳不須

菩薩泉嘉

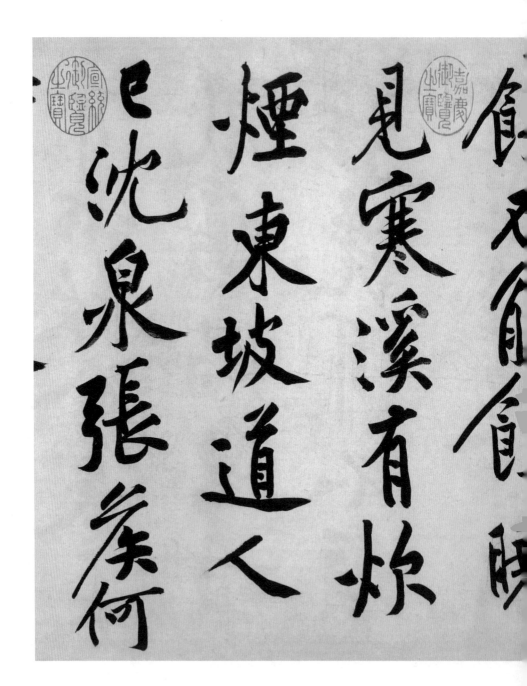

煙東坡道人

見寒溪有炊

巳沈泉張溪衎

食不貟食腹

不歸卧僧壇泉

枯石燥復漭濅

山川光暉看我

妍野僧早旱

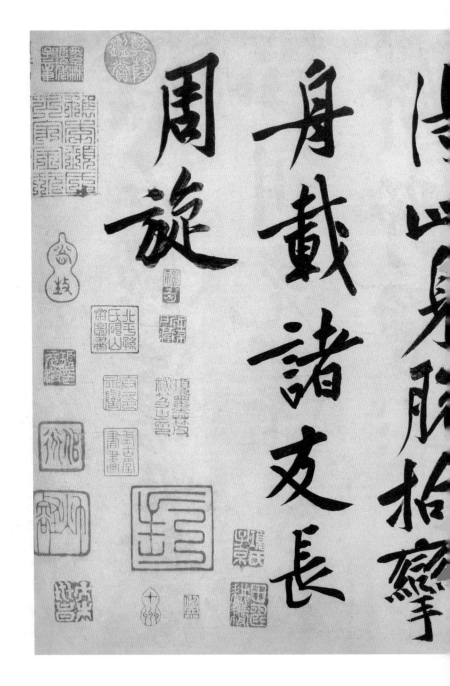

周旋

舟載諸支長

時到眼前釣

臺驚濤可

晝眠怡亭看

篆紋龍重安

释文

松风阁

依山筑阁见平川，夜阑箕斗插屋椽，我来名之意适然。老松魁梧数百年，斧斤所赦今参天。风鸣娲皇五十弦，洗耳不须菩萨泉。嘉二三子甚好贤，力贫买酒醉此筵。夜雨鸣廊到晓悬，相看不归卧僧毡。泉枯石燥复潺湲，山川光晖为我妍。野僧旱饥不能馈，晓见寒溪有炊烟。东坡道人已沉泉，张侯何时到眼前，钓台惊涛可昼眠，怡亭看篆蛟龙缠。安得此身脱拘挛？舟载诸友长周旋。

伍

《松风阁》：一曲松风万古传

〔北宋〕黄庭坚

陈志平 / 文

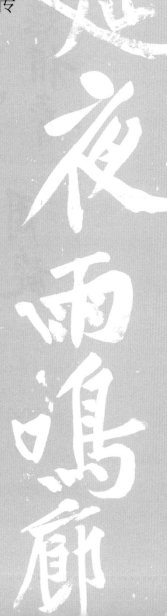

彊洗耳不須

菩薩泉嘉

二二子甚好賢

力貪買酒醉

此筵夜雨鳴廊

到曉懸相看

時五明膏金

臺驚濤可

畫眠怡亭看

篆蛟龍纏安

得此身脫枸攣手

身載諸支長

周旋

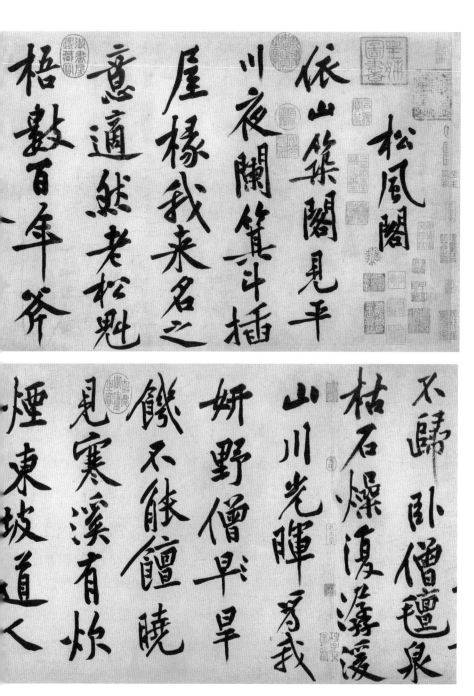

〔北宋〕黄庭坚《松风阁》（墨迹纸本）

黄庭坚（1045—1105），字鲁直，号山谷道人，晚号涪翁，洪州分宁（今江西修水）人，北宋书家。幼警悟，读书数行直下，过目成诵。治平四年（1067），举进士，调叶县县尉。熙宁五年（1072），除北京国子监教授，文彦博留再任。苏轼尝见其诗文，以为"超轶绝尘，独立万物之表"，由是声名始震。元丰三年（1080）知太和县，又监德州德平镇。哲宗立，召为校书郎、《神宗实录》检讨官。逾年，迁著作佐郎，加集贤校理。《神宗实录》成，擢起居舍人。元祐六年（1091），丁母艰。除服为秘书丞，提点亳州明道官，兼国史编修官。绍圣初，出知宣州，改鄂州，遭到章惇、蔡卞新党打击，绍圣二年（1095），贬涪州别驾、黔州安置。元符元年（1098）以亲嫌遂移戎州。徽宗即位，起监鄂州税，签书宁国军判官，知舒州，以吏部员外郎召，皆辞不行。黄庭坚要求到州郡做官，得知太平州，至之，九日而罢。主管洪州玉隆观。黄庭坚在河北与赵挺之有隙，赵挺之执政，转运判官陈举根据赵挺之的暗示，将黄庭坚所作的《荆南承天院

记》送至朝廷，指责黄庭坚在文中幸灾乐祸。黄庭坚又被除名，羁管宜州。崇宁四年（1105）卒于贬所。黄庭坚诗学杜甫，开创"江西诗派"，与苏轼并称"苏、黄"。他善行、草书，楷法亦自成一家，与米芾、苏轼、蔡襄并称"宋四家"。他与张耒、晁补之、秦观俱游苏轼门下，称为"苏门四学士"。

《松风阁》是黄庭坚行书代表作，诗为黄庭坚自作。墨迹粉花白纸本，纵 32.8 厘米，横 219.2 厘米，全文计廿九行，一百五十字。墨迹后有宋向氏，元魏必复、李洞、张珪、王约、冯子振、陈颢、陈庭实、孛术鲁翀、李源道、袁桷、邓文原、柳赞、赵岩、杜禧等十五人跋语。钤有"贾似道印""秋壑""皇姊图书""仇英""项元汴印""北平孙氏""卞永誉印""安仪周家珍藏"，及"乾隆""嘉庆""宣统"三方"御览之宝"等鉴藏印。有《钤山堂书画记》《清河书画舫》《庚子销夏记》《墨缘汇观》《石渠宝笈续编》等书著录。曾刻入《御刻三希堂石渠宝笈法帖》《醽古堂法书》《谷园摹古法帖》《三希堂法帖摹本》《宋黄文节公法书》等丛帖。此帖在宋时为向氏所有，后归贾似道，至元时归大长公主祥哥喇吉，明项元汴得此，清孙承泽、安岐、卞永誉庋藏。现藏于台北故宫博物院。

本诗为七言古诗，一韵到底，属于"柏梁体"。此体起始于汉武帝时期，后多用于帝王宴歌，文人好奇，加以发展，从而促进了七言诗的成熟，曹丕《燕歌行》、杜甫《饮中八仙歌》即为此体代表作。

"柏梁体"句数不限，可以为奇数。《松风阁》廿一句，意思完整，并非如有些人认为的"漏句"。

诗、书作于崇宁元年（1102）秋，地点在武昌（今湖北省鄂州市），此诗的主题为通过写景、记游以感时伤事。黄庭坚经历宦海沉浮，徽宗崇宁元年九月初到达鄂州，《松风阁》即作于此时，从诗中"夜阑箕斗插屋椽"看，箕斗二星以夏秋之间见于南方，可知是秋季。诗中有"东坡道人已沉泉，张侯何时到眼前"句，当时苏轼已去世，故人张耒为苏轼举哀行服，为言官所劾，贬房州别驾，安置于黄州。宋人任渊在《山谷诗集注》卷十七《武昌松风阁》注云"此诗经涂所作，今尺牍中有《跋与李德叟书》云：'崇宁元年九月甲申，系舟樊口题。'时张文潜再谪黄州，犹未至也，故诗有'张侯何时到眼前'之句。今按《国史》，崇宁元年七月庚戌（二十八日），主管亳州明道宫张耒责授房州别驾，黄州安置。而文潜《谢表》云：'已于九月三日到黄州，公参讫。'"。山谷抵达鄂州是九月十二日，其时张耒已到黄州，山谷或未知之。

山谷此诗就实处落笔，先说阁之雄伟，次说松之茂盛，再说风之清越，以"松风"名"阁"，可谓实至名归。"松风"是古琴曲名。苏轼在《张益老十二琴铭·松风》云："忽乎青蘋之末而生有，极于万窍号怒而实无，失其荡枝蟠叶，霎而脱其枯。风鸣松耶，松鸣风乎。"松与风，比喻有形与无形。元人袁桷曰："谓松有风松不知，谓风入

松风无形；声籁形始成，言六书者取焉。肇于无名，入于有名，万化之始。吾未始以妄听。松动风动，当于混沌以得之斯可矣。"又苏轼作《武昌西山诗》有"请公作诗寄父老，往和万壑松风哀"的诗句，山谷以"松风"名阁，实具多重意义，能让人产生丰富的联想。接着由山谷叙述游览西山之经过，从"夜"到"晓"，移形换位，时间流转，轻快的叙述表露出适意的情调。在欣然忘归之际，诗意陡然转折，"东坡道人已沉泉，张侯何时到眼前"一句破空而来，如奇峰突兀，顺势引出后面"钓台昼眠""怡亭看篆"两句实景。

西山北面的大江上置有钓台，传说孙权曾"极饮其上"，元次山《樊上漫歌》曰："丛石横大江，人言是钓台。"钓台附近有三国吴王孙权建都武昌后，犒赏将士凯旋的散花滩，滩上有怡亭，怡亭旁是一座摩崖，上刻有李阳冰篆《怡亭铭》。欧阳修在《集古录》卷七《唐裴虬〈怡亭铭〉》载："亭裴鶠造，李阳冰名而篆之，裴虬铭，李莒八分书，刻于岛石。"李莒隶书裴虬铭，其词曰："峥嵘怡亭，盘礴江汀；势压西塞，气涵东溟；风云自生，日月所经；众木成幄，群山作屏。愿余逃世，于此忘形。"此铭以力遒势劲之语，刻画了怡亭"势压西塞，气涵东溟"的壮观景象。黄庭坚借用老杜作《观薛稷少保书画壁》诗中"郁郁三大字，蛟龙岌相缠"句意，赞李阳冰篆书序笔法雄劲、道盘曲折，如蛟龙相缠。

《松风阁》集中体现了黄庭坚处在两次贬谪之间的彷徨和无奈的心境，同时也深寓怀念故交旧友的主题。苏轼在贬谪黄州期间多次游

览西山，留下了不少遗迹和诗文，元祐元年（1086）曾作《武昌西山诗》，黄庭坚有和。不过当时黄庭坚并未去过武昌，只是发挥想象之词，如今身临其境，而逝者长已矣，生者尚未至，山谷顿生不胜今昔之慨。崇宁元年（1102）秋冬间，黄庭坚得知张耒到达黄州的消息后，即过江拜访，黄庭坚《次韵文潜》的"忽闻天上故人来，呼舡凌江不待饷""年来鬼祟覆三豪，词林根柢颇摇荡""经行东坡眠食地，拂拭宝墨生楚怆"，乃是一时情景的再现。所谓"三豪"当指苏轼、秦观和范祖禹，当时均已逝世。张耒与黄庭坚同为苏门学士，又是故交，二人在他乡相见，物是人非，唏嘘感叹，共同忆及恩师乃理之必然。

从书法艺术的角度来看，黄庭坚的《松风阁》是他行书的代表作，也是他晚年书风走向成熟的表征。在卷后的题跋中，李源道有云："黄太史书，自谓得江山之助，此诗与书，皆其得意处。涪翁人品如此，诗什又如此，书法又如此，宜其为内家之珍玩也。"李氏对此诗和书虽然没有发表什么具体的评论，但是他将黄庭坚人品、诗品、书品连接起来采取一起观照的方式，无疑具有启发意义。因为单纯从哪一个方面来看黄庭坚，都无法获得深入的理解。应该看到，黄庭坚《松风阁》是"文人"的书写，是"文学"的书写。他的字，是"人文化成"的"大风格"，不可求之于一点一画之间。

明代的孙鑛曾经在《书画跋跋》中将黄庭坚与怀素进行过一番比

较："长沙是僧笔，山谷是文人笔。然僧是长沙短处，文人是山谷长处。""素师手力劲，然字形丑。涪翁手力弱，然字形媚。"这完全可以移用在对《松风阁》的评价上。"媚"字，道出了黄庭坚书法风格的特质，但尚需补充一个"劲"字。诚如宜春甘士毅所言："今观此卷劲秀妍媚，神明于规矩而不越其范围，真毫发无遗憾矣。"

"劲"和"媚"是一对相反相成的风格名词。此外，"奇""健""拙"和"清""妍""和"也可以用来形容此作的艺术风格。奇如风翥鸾翔，健如水溅石渤，拙如烈妇态度，清似松风度曲，妍似丑妇梳妆，和似佩玉雍容，这些形容词和话头均可见之于山谷诗文及后人对其书法的评价。山谷之书，囊括万殊，裁成一相，他以"法眼"观照万物，世间情事皆成为他悟入书法的媒介。大凡惊蛇入草、蜗书屋梁、江形成篆、鸟印虚空等都成悟笔之机缘，至于枯藤、竹木、蛛丝、铁石皆成笔下之意象。

山谷以诗事书，触处成悟，但详其笔法，更多还是渐修而成。他对于书法用笔的探索经历了一个漫长的过程。元祐末期，他在检讨自己的作品时，发现当时存在的主要问题是用笔不知"擒纵""起倒"，故"字中无笔"，也就是用笔不醒，痴钝无神，后来稍得改观，但又失之于"太露芒角"，于是矫之以"曲折"，又因"曲折"而"绵弱"，乃辅之以"顿挫"。大概而言，黄庭坚腕力较弱，"顿挫"是他增强笔力的重要手段。

山谷用笔的"顿挫"之法得益于李煜和柳公权，悟入点就是墨竹画法。黄庭坚作《次韵谢黄斌老送墨竹十二韵》中述及墨竹的历史并兼及自己对墨竹画法的理解，对"江南铁钩锁"句自注云："世传江南李主作竹，自根至梢极小者，一一钩勒成，谓之'铁钩锁'，自云惟柳公权有此笔法。"任渊注引山谷语云："江南李氏勒圈作竹叶，其画与褚、柳正书同法。"柳公权的"铁钩锁"与李煜的"金错刀"有异曲同工之妙。"金错刀"书的特点是"作颤笔摎曲之状，遒劲如寒松霜竹"。启功《秋碧堂刻黄山谷书阴长生诗跋》云："黄书全用柳诚悬法，而出以动宕，所谓'字中有笔'者，亦法书之特色也。"此论诚然有理，然而山谷之书，其神情骨冷，老意遒盘，与向来之意傅功浅者有云泥之隔，故虽妍媚而能精神融注于笔墨之内，荡漾空际；其用笔融注了秦汉篆隶，故圆劲厚重，极富张力，运用"顿挫"手法突破改变了篆隶笔法一味圆劲的单调，进而拓展出可以释放其全部才情，在他擅长的广阔空间领域里纵横驰骋。

从结构上看，《松风阁》诗的字形具有一种内紧外松的特点，这与《瘗鹤铭》和柳公权的楷书结字有关。关于结字的紧密和宽松，是一对辩证的关系，在黄庭坚看来"焦山崩岩《瘗鹤铭》"是"结密而无间"的代表。按照一般的看法，《瘗鹤铭》结构颇为宽松，能于疏处求密，反其意而用之，这正是黄庭坚的"法眼"所在。明代书法家徐渭评道"黄山谷书如剑戟，构密是其所长，潇散是其所短"，此论可谓得髓。全篇每行字数不等，最多六字，最少二字，其间或三

字一行，或者四五字一行，错落有致，各尽自然。其中"不归卧僧毡""泉枯石燥复潺湲"（图一），精神有些涣散而略显拥挤局促，其"鸣廊"二字也是如此。黄庭坚平时作草书甚多，草书章法纵横穿插，时而伸手挂角，时而垂首露足，有不受羁束之势，如今敛笔作行书，偶尔的不和谐亦是不可避免。

黄庭坚的诗歌和书法具有广阔的融摄精神，他强调"字中有笔"如禅家"句中有眼"，借此将书法与文学联结起来，又以诗发书、以画入书，赋予其书法以风雨云龙气象和幽深老劲的人文内涵。黄庭坚喜欢书写前人的文学作品作为书法创作的内容，其崇古情结和道德自律的思想，使得他的书法作品具有一种古雅脱俗的面貌和内敛矜持的气息。《松风阁》是黄庭坚少有的自书诗作品，不同于抄别人诗文的作品需要经过文学接受的过程来兴发其书。篇中有两处误笔，一为"二三子"误作"三二子"，旁注小"乙"字改正；另一处为"旱饥"误作"早饥"，"早"字右旁点去。可见此乃山谷手稿，无意于书，随事注精，故其真正好处，自是把搔不着。诚如诗首句所言"依山筑阁见平川"（图二），此帖其高耸、兀然、挺拔之态跃然纸上，字如松，韵如风，风入松间，余韵乃在笔墨之外。

清人陈大章指出："涪翁诗句在，万古仰风骚。"在黄庭坚传世的上千首诗中，《松风阁》未必最佳，但在其传世行楷书中，却是首屈一指的。阁因人传，诗以书传。道光举人柯茂枝在《题黄山谷〈松

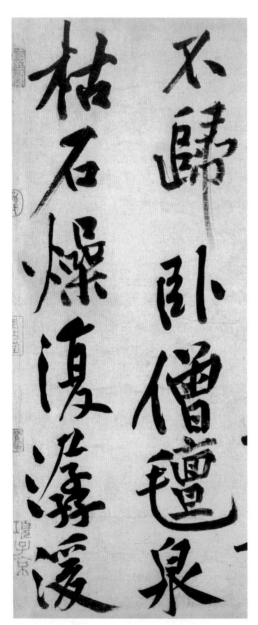

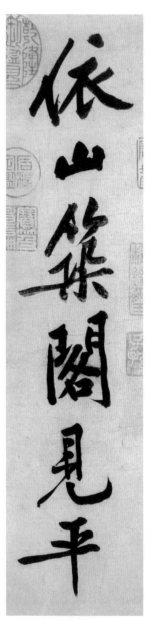

图一　《松风阁》（局部）　　　　图二　《松风阁》（局部）

118

风阁〉诗卷并序》中说道："武昌传涪翁，以《松风阁》一诗，然阁不时废，诗为世共独，此一墨宝，历数朝后复入吾邑士大夫手，山川笔墨之缘，岂偶然哉。"松风阁历经变迁，几经存废，今天仍旧屹立在鄂州西山之上，接待来自四面八方的游客观瞻，接受人们的顶礼膜拜。然而斯人不可见，唯有江畔的明月和不息的涛声依旧，它们陪伴着峥嵘的怡亭，仿佛一直在静静地聆听着这响彻千古的"松风"之曲。

庖人之獨割引尸祝以自晦手薦
竊刀濷之羶腥取具為之下陳
其可召吾菩讀書得并不之人
或謂無之今乃悟其真看互性
看亦不博真不可強之空諽同知
看達人無兩不博而不殊俗而兩
不失正與一世同其波流而悔吝
不生乎老子莊周吾之師也親

嵇叔夜與山巨源絕交書

康白足下昔稱吾於頴川吾嘗

謂之知言然經怪此意尚未熟

書於足下何從便得之也前年

從河東還顯宗阿都說足下議

以吾自代事雖不行知足下不知

足下傍通多可而少堪吾直性狹

〔元〕赵孟頫《与山巨源绝交书》墨迹绢本，纵21.8厘米，横254.7厘米，现藏于故宫博物院

出入山林而不反之論且延陵高

子藏之風長卿慕相如之節志

氣而託不可奪也每讀尚子平

臺孝威傳慨然慕之託其為人

少加孤露母兄見驕不涉經學

性復疎嬾筋駑肉緩頭面常

一月十五日不洗不大悶痒不能

沐也每常小便而忍不起令胞中

君賤職楊不直東方朝達人也
安乎畏位者豈敢短之哉又仲尼
薰愛不著鞭子父善邪卿相而
三登舍尹是乃其子思濟物之意
也所謂達人能薰善而不渝宰邪
則自得而無悶此觀之坂堯
舜之其世許由之嚴栖子房之位
漢接輿之行歌其橪一也傷瞻
轂其可謂輊遂至志者坂君

123

揵過人與物無偽唯頗滴過甚

耳至為禮法之士一鍾庆之如

譬辛教大將軍保持之子豈

不如阿宗之賢而有慢馳之漸

又不陵人情暗於機宜無石

之慎而有好盡之累久與事接

瘋瓕臀日生雖犴無杰一坐何仍象

又人倫看禮朝廷有法自惟至

畋獵乃起了又縱逸來久博
言傲散前典禮相背慢與慢
相成而為竊郭免寬不攻其
過又讀莊老重增其放極使榮
進之心日頹任實之情獵萬此由
禽麋少見馴育剔膚侵教制長
而見羈剔杭形頓櫻趑趄湯火
雖飾以金鑣饗以嘉肴一旦

125

以此為重已為未見恕者所
怨至欲見中傷者雖瞿然自責然性
不可化欲降心順俗則詭故不情
亦終不能獲無咎無譽如此五
不堪也不喜俗人而當與之共事或
賓客盈坐鳴聲聒耳囂塵
臭處千變百伎在人目前
六不堪也心不耐煩而官事鞅掌

必不堪者七甚不可者二
卧喜晚起而當關呼之不置一
不堪也抱琴行吟弋釣草野
吏卒守之不得妄動二不堪也危
坐一時痹不得搖性復多虱把搔無已
而當裹以章服揖拜上官三
不堪也素不便書又不喜作書而人
百无

竹作吏此事便懷安其捨畏

仁樂而從其所懼敎夫人之相

知貴諒其天性旦而濟之禹

不偏伯成子高念其营也仲尼

不假盖子夏護其短也此谓當

乳明不偏元盲以入蜀華子鱼不

强易安以卿为此可谓張相弹

如其相击也岂見直木而不可

機務纏其心世故煩其慮又不
堪也又每非湯武而薄周孔在人
間不止此事會顯世教而不容此
甚不可一也剛腸疾惡輕肆
直言遇事便發此甚不可二也以
促中心之性統此九患不有外
難當有內病寧可久處人
間邪又聞道士遺言餌術

自出必不能堪其二不樂自卜
已審若道盡遣家則已耳
兄此無事寬之令轉於溝壑
也多新失母兄之歡言忠懷
切女年十三男年八歲未及冠
人況復多福刖此恨、如何可
言、但縶守陋巷棐筆弱
能雖之以至力為快此言在己之可

130

以而孤曲方疏不可以為楯盖不

多以柏里豆村食小里仁也故

四民有業多以其志為樂雖遠

者為能通之此以至下庶而可

不可自見好章甫越人以文冕

也自以嗜臭腐養鵷雛以死鼠

也考於學畧生之衒方如榮以華

去濕味游心於守學以聖為

131

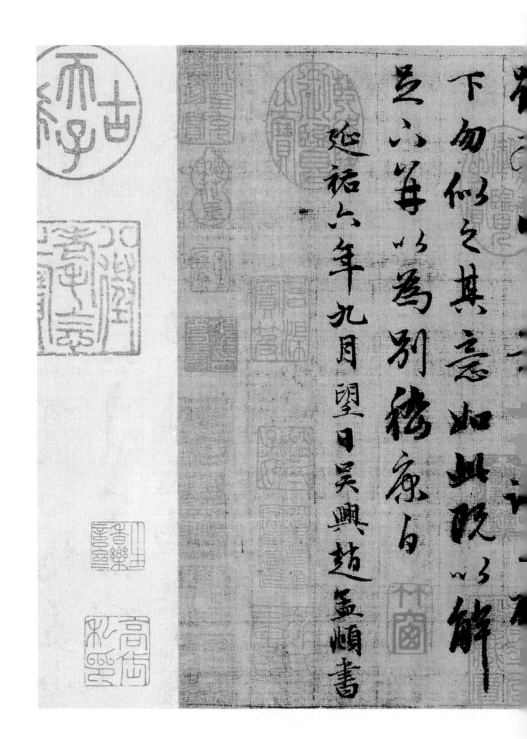

下勿似之其意如此既以觧

豈以筆以為別稱原自

延祐六年九月望日吴興趙孟頫書

132

得而言乎經使長才廣度志
而不滯為能不當乃可貴乎
弟多病因邪難事自念以
俟修金此生而之可鑒可見
黃門而稱史嘗趣邪志
挽王塗期於相敬時為郭益
一旦之免發其狂疾自非重
絮不至於此如鄙人而使象

释文

嵇叔夜《与山巨源绝交书》

康白：足下昔称吾于颍川，吾常谓之知言，然经怪此意，尚未熟悉于足下，何从便得之也？前年从河东还，显宗、阿都，说足下议以吾自代，事虽不行，知足下不知。足下傍通，多可而少怪，吾直性狭中，多所不堪，偶与足下相知耳。闲闻足下迁，惕然不喜，恐足下羞庖人之独割，引尸祝以自助，手荐鸾刀，漫之膻腥，故具为足下陈其可否。

吾昔读书，得并介之人，或谓无之，今乃信其真有耳。性有所不堪，真不可强；今空语同知有达人无所不堪，外不殊俗，而内不失正，与一世同其波流，而悔吝不生耳。老子、庄周，吾之师也，亲居贱职；柳下惠、东方朔，达人也，安乎卑位，吾岂敢短之哉！又仲尼兼爱，不羞执鞭，子文无欲卿相，而三登令尹，是乃君子思济物之意也。所谓达人能兼善而不渝，穷则自得而无闷，以此观之，故尧、舜之君世，许由之岩栖，子

房之佐汉，接舆之行歌，其揆一也。仰瞻数君，可谓能遂其志者。故君子百行，殊涂而同致，循性而动，各附所安。故有处朝廷而不出，入山林而不反之论。且延陵高子臧之风，长卿慕相如之节，志气所托，不可夺也。每读尚子平、台孝威传，慨然慕之，想其为人。少加孤露，母兄见骄，不涉经学，性复疏懒，筋驽肉缓，头面常一月十五日不洗，不大闷痒，不能沐也。每常小便，而忍不起，令胞中略转，乃起耳。又纵逸来久，情意傲散，简与礼相背，懒与慢相成，而为侪类见宽，不攻其过。又读庄、老，重增其放，故使荣进之心日颓，任实之情转笃。此由禽鹿少见驯育，则服从教制，长而见羁，则狂顾顿缨，赴蹈汤火，虽饰以金镳，飨以嘉肴，逾思长林而志在丰草也。

阮嗣宗口不论人过，吾每师之，而未能及至性过人，与物无伤，唯饮酒过差耳。至为礼法之士所绳，疾之如仇，幸赖大将军保持之耳。吾不如嗣宗之贤，而有慢弛之阙，又不识人情，暗于机宜；无石之慎，而有好尽之累。久与事接，疵衅日生，虽欲无患，其可得乎？又人伦有礼，朝廷有法，自惟至熟，有必不堪者七，甚不可者二：卧喜晚起，而当关呼之不置，一不堪也。抱琴行吟，弋钓草野，而吏卒守之，不得妄动，二不堪也。危坐一时，痹不得摇，性复多虱，搔无已，而当裹以章服，揖拜上官，三不堪也。素不便书，不喜作书，而人间多事，堆案盈几，不相酬答，则犯教伤义，欲自勉强，则不能久，四不

堪也。不喜吊丧，而人道以此为重，已为未见恕者所怨，至欲见中伤者，虽懔（同"瞿"）然自责，然性不可化，欲降心顺俗，则诡故不情，亦终不能获无咎无誉，如此，五不堪也。不喜俗人，而当与之共事，或宾客盈坐，鸣声聒耳，嚣尘臭处，千变百技（同"伎"），在人目前，六不堪也。心不耐烦，而官事鞅掌，机务缠其心，世故繁其虑，七不堪也。又每非汤、武而薄周、孔，在人间不止此事，会显世教所不容，此甚不可一也。刚肠疾恶，轻肆直言，遇事便发，此甚不可二也。以促中小心之性，统此九患，不有外难，当有内病，宁有久处人间邪？又闻道士遗言，饵术黄精，令人久寿，意甚信之；游山泽，观鱼鸟，心甚乐之；一行作吏，此事便废，安其舍其所乐，而从其所惧哉？

夫人之相知，贵识其天性，因而济之。禹不逼伯成子高，全其节也。仲尼不假盖子夏，护其短也。近诸葛孔明不逼元直以入蜀，华子鱼不强幼安以卿相，此可谓能相终始，真相知者也。足下见直木必不可以为轮，曲者必不可以为桷，盖不欲以枉其天材，令得其所也。故四民有业，各以其志为乐，惟达者为能通之，此似足下度内耳，不可自见好章甫，〔强〕越人以文冕也；自以嗜臭腐，养鸳雏以死鼠也。吾顷学养生之术，方外荣华，去滋味，游心于寂寞，以无为为贵。纵无九患，尚不顾足下所好者，又有心闷疾，顷转增笃，私意自试，不能堪其

136

所不乐。自卜已审，若道尽途穷，则已耳，足下无事冤之，令转于沟壑也。

吾新失母兄之欢，意常凄切。女年十三，男年八岁，未及成人，况复多病。顾此恨恨，如何可言！今但愿守陋巷，荣华独能离之，以此为快；此最近之，可得而言耳。然使长才广度，无所不淹，而能不营，乃可贵耳。若吾多病困，欲离事自全，以保余年，此真所乏耳，岂可见黄门而称贞哉！若趣欲共登王途，期于相致，时为欢益，一旦迫之，必发其狂疾。自非重怨不至于此也。

野人有快炙背而美芹子者，欲献之至尊，虽有区区之意，亦已疏矣。愿足下勿似之。其意如此，既以解足下，并以为别。嵇康白。

延祐六年九月望日，吴兴赵孟頫书。

陆

《与山巨源绝交书》：
从心所欲不逾矩

〔元〕赵孟頫

陈振濂／文

悟慶殊媿箭蝟肉緩頸重當
一月十五日不飲亦大悶癢不能
沐也每覺小便而忍不放令飽中
齡搏乃起了又綖逸來久博
言傲散前興裙相背懶與慢
相成而為慵郭免寬不及其
遠又讀莊老若重增其放牧使榮
進之心日頗任家之博搏萬此由
舍廉少見剩盲剔眼溲教割長
而是羈剔粃削顀纓遂煽湯火
雖飾以金鏘饗以嘉者毖里
長丹而志在豐草也院酈宗品
論人過君每师之而未能及至
性過人興物毐侑惟頻泗泪憂
耳多為褚法之士二種珠之如
譬幸秋大將軍條持之子多
又不淺人情暗於擽宣言石
不慎而有好盡之累久興事接
嬷羹日生雖悴毋甚堅可吋家
又人倫看禮朝挺看法自惟多
嬾可悆不堪者七甚不可言二
卧春晚起而當朝呼之不置一
不堪也挍琴行吟弋釣草墅而吏
年守之不滑妄動二不堪也范逵
一時府不滑挍性俊多又妖搽芸
三石省桒以章眼摅扣上官三

不可自見此章書文家人文多
也自以嗜臭腐養鵲雖以死荒
也春卯學著生之力力知榮華
富滋歎游以挍字挛以撃華
貴餱吾九主毌言言挈
子之多一石吓疾吓矝增善扑言
子富若道盡進家則已耳
日我必不能堪其二不樂自
人況汲汲多病所以恨此吓吓
也多新笑母先之令撫朴溝盤
切女年十三男年八歲未及举
言言吓無事完之歡言言挈
健護汝隨恭榮筆業
黃門石梅臾球苦趣祚笙
緣作全此生而久筌可見
而不漫所而謂不學乃可貴歷庶
笙吾多病用所穀事自仝以
滑而言了絰女長十廣庶恚
一且止之必發其往笙自非掌
絰不至扑此如那人可快矣
背而義芹子者昨我之言翕
雖看逕之差与吾說寔齗之
下勿似之其意如此瓴以解
言小年以為別猣康句

延祐六年九月望日吴興趙孟頫書

140

向来被喻为"中兴之主"的赵孟頫，有众多长卷存世，其中最有名者是《与山巨源绝交书》。

　　我看赵孟頫，心中一直存有许多有趣的"怪念头"。在中国书法史上，优雅如王羲之，厚重如颜真卿，潇洒如苏东坡，迅捷如米南宫，各有所擅，各致其极，但很少有像赵孟頫那样，其定位其形象始终是雾里看花，终隔一层。人人心中都认定他是书法史上绝无仅有的大师、大家，却又吞吞吐吐、含含糊糊，比如技巧很好是正宗，但人格软弱云云；比如书法缺阳刚之气而多见妩媚云云；语气中总带有一丝不那么情愿的影子在。而我们一讲赵孟頫，无形之中总有些理不直气不壮的心虚，似乎他虽然也是大师，但与王、颜、苏、米相比总是稍稍矮了一头。

　　其实在赵孟頫身上有许多需要研究的"课题"，或许比他作为"大师"更有可读价值。随手拈来，即有如下四条：

赵孟頫生在宋代书法"尚意""尚心"之后的元代，同样是以一手精美的行札书、尺牍书与宋代苏轼、黄庭坚、米芾、蔡襄（一说"蔡京"）地位相并肩，各领风骚，并不相碍。但如果考虑到苏、黄、米、蔡的崛起，是对唐"法"所作出的"意"的新阐释，是一种书法观的转换；那么，由于赵孟頫身处南宋，那是范成大、朱熹、陆游、张即之等文人书热衷于上承北宋"尚意"更将此风格放大过甚，故而"技法"流失过多的一个特殊时代——书法变成了单纯随心写情而越来越不讲究技术难度与精度之时，赵孟頫拨乱反正，以一手纯粹的技术、技巧、技法，树起一个时代的标杆；其间的关系却不是唐"法"宋"意"的书法观的嬗变，而是一种"挽狂澜于既倒"：把书法由偏僻固执之"险途"重新拉回康庄大道的"正脉"上来。这样的力纠时弊，对于强调书法创新的观念之争而言，也许了无新意；但对于几千年书法史的血脉承续而言，却是不世之功。以此来看赵孟頫也许才不会真正低估他的价值。

　　但问题是，赵孟頫的重树"正大"气象，重立"正脉"传统，为什么不是以唐楷、汉隶为宗，而是以"二王"为旨归？这是他个人的主动选择，还是后人对他的刻意解读？如果是他个人的选择，那他为什么又有那么多并非晋人行札书风气的楷书碑刻与墨迹传世？难道他自己认为那些工工整整的《胆巴碑》《仇锷墓志铭》《洛神赋》《玄妙观重修三门记》等经典楷书不是最重要，反觉还是那闲散的"兰亭十三跋"作为个人风格更具代表性？赵孟頫与后人心目中的赵孟頫是否一样？

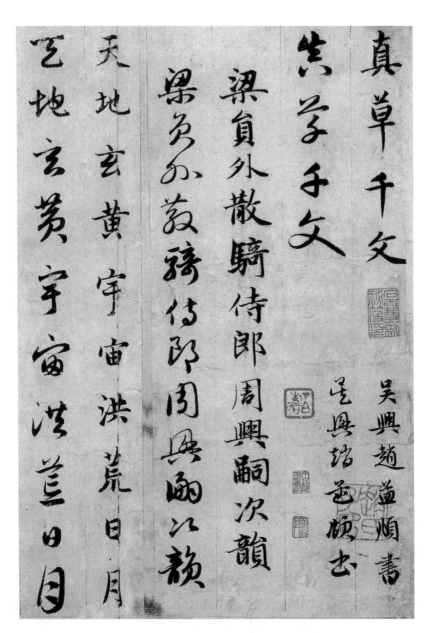

图一 〔元〕赵孟頫《真草千字文》（局部）

赵孟頫在几千年中国书法史上，创造出一个前所未有的功绩，即是从他开始，书法家有了一个新的评判标准：六体兼能。赵孟頫有《真草千字文》（图一）、《四体千字文》乃至《六体千字文》传世，表明赵孟頫生前热衷于此。为什么笔精墨妙，有一手绝世"二王"法度的他会"贪多求全"，去追求"六体兼能"？他的前辈王羲之、颜真卿、苏轼、米芾，好像都没有这样新奇古怪的念头。至少赵孟頫以前的书法大家，尚未有什么篆隶楷行草章六体兼能的记录——甚至连简单的六体书作品的传世记录也没有。

据鄙意以为：从王羲之开始的书法，虽然从工匠制作转型成为文人抒怀，书法的人文意趣大大提高；但就书写本身而言，仍然是一般意义上的文字表达（内容表达），只不过这些大师的手头功夫太卓绝，因此才有了许多传世名作。但赵孟頫的六体兼能，却不是实用所致——实用文字书写不需要六体书，一体精绝足以应世；但如果立足于专门的书法艺术表现，则六体兼能便成了一个相对于只会写一体的莫大优势——因为其表达的艺术语汇包括形式语汇与书体语汇显然更为丰富，从而也就使自己的书法作品更具艺术表现力。它很像今天书法界的人才结构：业余学书法的百分之八十只攻一体，较接近于实用书写；但专业院校出身的，只要成绩足够优秀，大多是五体兼能——因为只要把书法艺术当作艺术表现的目标，就不可能拒绝五体书的丰富多彩。

以此来看赵孟頫的六体兼能，才会慢慢品出其中的真意来。赵

孟頫注重六体，本质上是注重书法艺术表现在书体上的多样性和丰富性，这是一个与实用书写背道而驰的新目标。而且这个目标，从"二王"到颜、柳，再到苏、黄、米、蔡，从他们的传世作品来看，基本上都没有做到。即使在赵孟頫以后的文徵明、董其昌等，也都不曾有过。后世能接续他的，是清末的赵之谦、吴昌硕。可见，赵孟頫的书法艺术观超前几百年。

赵孟頫传世至今的作品，大多是尺页、手卷、题跋，除了碑志书件之外，皆体现着一种地道的书斋风雅。这使得后世的文人书家们，也仍然乐于引他为同道，同声相求，同气相连。

在宋代已经有竖式立轴书法的出现。本来上承两宋、六体兼能的赵孟頫，完全可以在观赏书、题壁书方面大显身手，把竖式立轴书法大盛的时间，从明代中期提前到元初——当时绘画的竖式立轴早已成为风气；要想发展竖式立轴书法，已有现成的参照，但赵孟頫在这个方面并没有什么特别的举措。

不仅如此，赵孟頫反而把书法的尝试拉向一个力求高古的目标：对章草用功甚勤（图二）。《六体千字文》中，即有章草的一席之地——以今日论之，章草只是一种过渡字体，虽则高古，但熟悉者甚少，似乎与篆、隶、楷、草不在同一个等级上。赵孟頫如此热衷章草，除了嗜古求新之外，似乎找不出更为合理的理由。

热衷于书斋书案上的尺牍手卷，反映出赵孟頫作为承宋启元的文

图二 〔元〕赵孟頫草书《急就章》（局部）

人士大夫的审美嗜好：他还是正脉中的传人，而不是一个离经叛道、标新立异者。这使得他与徐渭、王铎等完全不在同一个轨道，他还是中国传统书法书写的代表；但他热心于章草，又表明他并不是一个安分守己者。他那压抑不住的才情，诗、书、画、印兼长的艺术活力，使他注定不愿意按部就班地沿循原有轨道往前走，而是要努力寻找新的发展方向。完全可以想象：假如赵孟頫时代能看到甲骨文，看到汉简，看到真正的金文而不是古文字字书中那些变形的"籀文"，所有这些必定都会被赵孟頫纳入笔下，成为他的手卷书写中的"常客"。

这或许就是真实的赵孟頫：心中有求变的愿望，也有身体力行的能力，但又很有节制，是一种文人士大夫式的求新求变。

从书法文化史角度来看赵孟頫，就会发现他的特殊之处。

古代书法都是实用书写，因此大多数书法家写的内容都是自己亲自创作。从大量汉碑到《兰亭序》《祭侄文稿》《争座位帖》《寒食帖》，乃至宋代苏、黄、米、蔡的大量存世墨迹，都是如此。

黄庭坚略有例外。比如他会以狂草书抄录《廉颇蔺相如传》《范滂传》《李白忆旧游诗》《竹枝诗》等作品，在创作自己的诗文时，还把视线转移到了古代文史经典上，从而开了一代抄录古诗文的新风气。书法的观赏性逐渐加强，文字实用书写的意义渐次弱化，这本来是基于一个强化书法品位的好事，但自黄庭坚以后，这样的风气仍然不太盛行。到了赵孟頫，则开始了大量抄录古诗文的尝试。如《秋兴

八首》《道德经》《心经》《洛神赋》《归去来辞》《赤壁赋》，乃至多卷《兰亭序》，当然还有如本卷《与山巨源绝交书》这样的鸿篇巨制等。在赵孟頫的传世作品中，大多数抄录经典古诗文的作品水平高于他自书诗文稿的作品。如果说黄庭坚是先导者、试水者，那么赵孟頫则是集大成者。正是因为有了赵孟頫的成功实践，明清直至近代，书家以抄录经典古诗文以祛实用之弊，成为书法的基本方向。赵孟頫在中国书法发展史上开创出新的书法方向，展现了更高的书写水准。

赵孟頫《与山巨源绝交书》长卷，作于延祐六年（1319），是其成熟时期留下的精品力作。

据清代曹文植跋文，《与山巨源绝交书》有三卷传世。一卷已被刻入《石渠宝笈》，无作者年月款，目前《三希堂法帖》所刻，即此卷也；另外两卷，分别署"延祐六年""延祐七年"。目前我们讨论的，即是延祐六年本。估计赵孟頫认为《与山巨源绝交书》中的文字能曲尽心中块垒，故而反复录写，以抒心曲。但凡一种文字触动书家彼时彼地的心情时，则录写便不再是一个抄书的过程，而是一个抒怀感悟的过程。这样的重复在书家一生中并不多见，这种触景生情、有感而发、吟咏不辍的重复，反而是解读一个书法家生平艺术生涯或人生际遇的一把钥匙。

《与山巨源绝交书》在书法风格上，既有赵孟頫的一贯风格，比

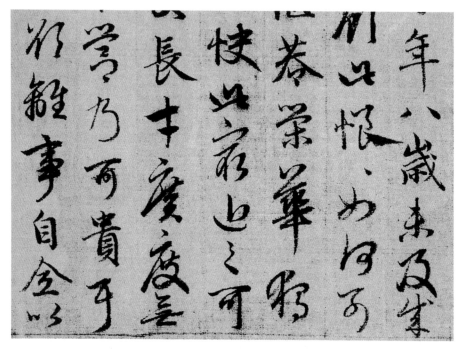

图三　《与山巨源绝交书》中体现章草风格的字

如点画技法周到精详，风格文静无燥火之气，字形结构如云卷云舒、洒脱自然；但也出现了赵孟𫖯其他长卷中没有的新奇现象：即在长卷如行云流水的书写节奏和十分纯正的"二王"技法之外，突然出现一些略显怪异的"章草"风格——结构简约，用笔则多用刷笔挑笔且最后捺脚有意夸张形成重笔（图三）。于是，在一个长卷中，有十分工整的赵孟𫖯本色式的行楷；有上追"大王"的部分魏晋技法；又掺杂许多形质高古的章草写法，尤其是章草之法，在其中特别醒目。此外，有时取行楷书的笔画繁密，紧接着会忽然出现一个特别简单的章

150

草书字形，上下之间完全是两种截然不同的"语境"。

一般评论书法者或许会认为这是赵孟頫的疏忽——如此突兀怪异，太不协调，或许是他不用心？但以赵孟頫的功力，即使疏忽，也不可能犯如此低级的错误。因此我判断这应该是赵孟頫有意为之。他长期书写，技法熟练，曾"日书三万字"，技法有着高超的协调能力。但他又特别希望在日复一日的打磨中能有新变化——哪怕是"不协调""突兀"，也比流畅的平淡更吸引自己。因此，他有意在端正优雅的行楷中夹杂章草，形成行、字序列推移中两个不同基调的冲突对抗，应该是一种有意为之的艺术追求。对赵孟頫而言，在高度熟练中拼命寻找冲突、对比、变化的突破口，应该是他做此选择的基本依据。

如果把变化看作是艺术追求，而把舒卷自如的儒雅比作文人风度，那么赵孟頫在《与山巨源绝交书》中表现出来的，是通过书体变化反映作为文人、书法家的选择与追求。尽管它没有像后来的徐渭、王铎那样在笔墨上石破天惊，但赵孟頫在书体、字体方面追求突变可以说是一次成功的尝试。尤其是对赵孟頫这样一个生性厚重、四平八稳，肩负着书法正脉承传的"中兴功臣"的角色的书法家而言，这种稍嫌离经叛道的尝试，显得尤为难能可贵。

或许我们还可以作出一个独特的判断：赵孟頫作书法，对于一个持有"结字因时相传，用笔千古不易"观念、死守笔法底线不动摇的书法大师而言，赵孟頫选择的突破口，不太可能是"千古不易"的笔

法，而以"结字"（具体表现为章草掺入）作为变化的基点，却是合乎逻辑的。因此，赵孟頫在端楷、行楷中忽然夹杂不无怪异的章草，便取得了人人惊诧却又极富个人书法魅力的艺术效果。

《与山巨源绝交书》另一个特别之处在于它的落款与用印。书法用印，自北宋欧阳修开始即有之。苏轼、黄庭坚、米芾用印亦有文献记载。但他们的款印，都只是在刻帖中偶一见之，存世墨迹中未见有如今天的落款、钤印的凭证，许多情况下连书法落款格式也不统一。有时甚至连款识都无，而有时落一名款但无印。比如，黄庭坚跋苏轼《寒食帖》，并未见到跋书中应有的书者名、书写时间等款书格式，这说明范例格式在当时并未蔚然成风。南宋亦大致相似。除非尺牍有称谓之需，一般落款的书迹也不多，而落穷款一两字的占据大半。这是当时的历史事实，毋庸赘言。

赵孟頫《与山巨源绝交书》在卷尾的落款方式，其规范与专业化程度之高，令人惊讶不已。它是后世最风行的标准格式：在卷尾以低两格小字书曰"延祐六年九月望日，吴兴赵孟頫书"。（图四）钤印三方为赵子昂印（朱）、松雪斋图书印（朱）和赵氏书印（朱）。

在宋代的书法作品中，款书、款印的格式已有，但用法太随意，未形成规范；那么在赵孟頫的《与山巨源绝交书》长卷中，却是规范的建立。自赵孟頫以后，与他同时的鲜于枢、康里巎巎等，凡手卷皆

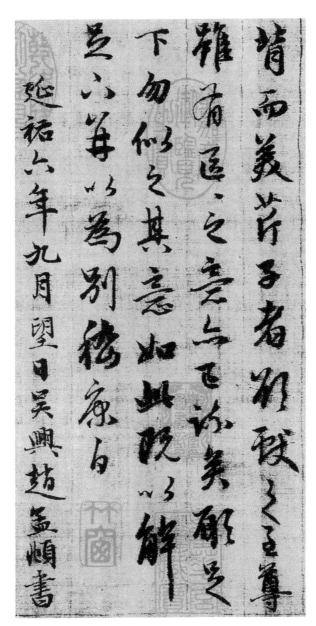

图四 《与山巨源绝交书》落款

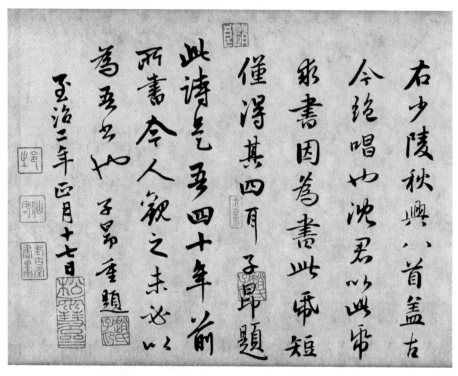

图五　〔元〕赵孟頫《杜甫秋兴诗卷》的款书、款印

依此例。比如鲜于枢有《草书石鼓歌》，其款书云"右唐昌黎公石鼓歌，大德辛丑夏六月廿日，渔阳困学民鲜于枢伯机甫书"，完全与赵孟頫的款书格式一致，足为凭证。其后，文徵明、沈周、董其昌、王铎无不以此为模版而沿袭之。五百年书画篆刻史在书画落款领域中的格式建构，正是从赵孟頫开始的。从他的书迹如《六体千字文》、《杜甫秋兴诗卷》（图五）、《赤壁赋》、《兰亭序》直到《与山巨源绝交书》等作品，无一例外。

154

关于赵孟頫，仔细想来竟有无穷无尽的问题，许多问题到现在还是"谜"，有待于后人去探寻解读。这样一个令人无限遐想的赵孟頫，必定是书法史上最迷人的存在……

負嶠夺金壁東来復

道浮雲迫此極船檣王

氣高仙仗票若云觀物化

高圍山芳歲芳榴桃青

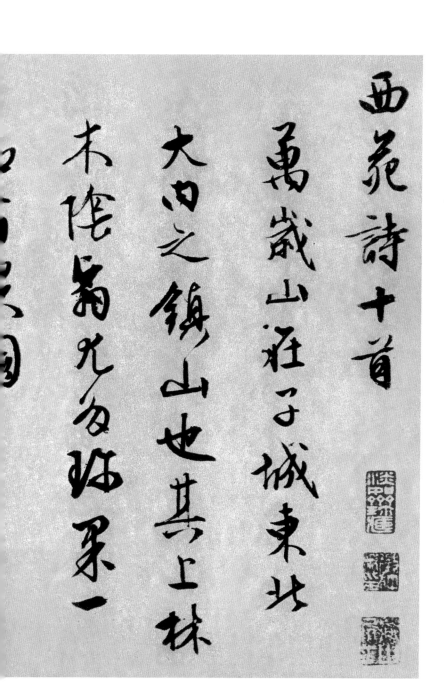

西苑詩十首

萬歳山在子城東北

大內之鎮山也其上林

木陰翳鳥先百珠一

〔明〕文徵明《西苑诗卷》

墨迹纸本，纵 28.4 厘米，横 447.4 厘米，

现藏于故宫博物院

病歌貢鵝翠夏秋風劵

石綠玉楝連兒垂琚夢

鈴山縹緲自寰瀛枝知

風華經遊地兔厲細

翰搖石亭

林翠庭里花沐挽迟

天家雨露音

太液池辰○城西乾明门

双用风あ至臨以林木踔

以石梁橋舟鱼主ろ申

来器岩也沐大書と○ろ

霁日荒荒烟气冥冥秋风

桂树霜露溥溥胜游审言

前朝事谁无此萧疏绿

等

水光猶在故波池上围

瓊華島在太液池中上

廣寒殿相傳遼太后梳

粧之所

海上三山湧翠鬟天宮

遙在碧雲端古来漫說

杜鵑有萬本枝浮桑

清歸湄郭地閣去璆桃

人東如

龍舟浦上鴇羣魚東

北有水酉二中泊福舟

以麓城發構圖耕始盖

一名圓後中百古格甚壽

小花平泛太液池金補闕

戶誚鑄縞雲中帝生飛

承盖城上詞陳繞翠棋

163

高龍瀑碧川

芭蕉圃在大液池之東岸

古木珎石森櫛其中小山

曲水特為奇勝每

亥緣成林坐燕子

引殿隆、竹賣連津家

帝子有梅船兰桡桂

橄曹子里錦纜牙檣憶

住年添水秋風空薤日

隋堤拍楊隋高烟

乱雷

樂成後立亭蕉園之

有石池、中三、架朱

里山通亭左右小山以

田水盡其東引後蓄澗

小山盤扵翠岭峙松檜隆

碧海斜草長蘭亭連

曲水雨深桃洞日飄衣紫

雲低重圍黃屋高高

遙應識翠華知逝矣

天晴楊柳聞鶯澁流

靜看飛輪轉

天子垂為樂歲成

南臺在太液之南上有

晤和殿六宵水田村舍

澱水以轉碓磨南田歲
成於長春以投日禾成
太液東來錦活手芙蓉荇
小殿㶀君姐朱欄燕影
雙韶秋孫水浮渠九盡

楚石江鄉

兔園在太清之西累山復

發井木蘭軒山六池象

詩澈水日北中轉去

龍句

多船尝於池閣孫

高林迤逦回塘尚去

高臺對苑墻暖日榱

橫柱以荅善風破閣

畫生深列丹水橺祝童

花石相同

手壘在兔園之北東北

太液西面花墻重心

為馳道以走馬

武皇蒔於此院射

潘王游息者離宮瓊閣

朱甍迤邐通別殿春臺

菜索鳳小山飛澗架鶴

紅園空之盂翔莊彩

咲望詩朱橋坪中簡横

173

古詩作於孤清乙酉

春三月甲寅六日書

重書於此三十有年

余年八十有五矣滴羽

識

日上宫墙霏杂埃

先皇阁书百尺臺六

方驰若优城畫東面

飛軒映水閑空傍綺

疏芳石数亏窥仙仗去

175

释文

西苑诗十首

　　万岁山在子城东北，大内之镇山也，其上林木阴翳，尤多珍果，一名百果园。

　　日出灵山花雾消，分明员峤戴金鳌。

　　东来复道浮云迥，北极觚稜王气高。

　　仙仗乘春观物化，寝园常岁荐樱桃。

　　青林翠葆深于沐，总是天家雨露膏。

　　太液池在子城西乾明门外，周凡数里，环以林木，跨以石梁，璚（同"琼"）华岛在其中。

　　泱漭沧池混太清，芙蓉十里锦云平。

　　曾闻乐府歌黄鹄，还见秋风动石鲸。

　　玉蛛连卷垂碧落，银山缥缈自寰瀛。

　　从知凤辇经游地，凫雁徊翔总不惊。

琼华岛在太液池中，上广［寒］殿，相传辽太后游息之所。

海上三山涌翠鬟，天宫遥在碧云端。

古来漫说瑶台迥，人世宁知玉宇寒。

落日芙蓉烟袅袅，秋风桂树露泫泫。

胜游寂寞前朝事，谁见吹箫驾彩鸾。

承光殿在太液池上，围以瓮城，殿构环转如盖，一名圆殿，
中有古栝，甚奇。

小苑平临太液池，金铺约户锁蟠螭。

云中帝坐飞华盖，城上钩陈绕翠旗。

紫气曾回双凤辇，青松犹有万年枝。

从来清跸深严地，开尽碧桃人未知。

龙舟浦在琼华岛东北，有水殿二，中泊御舟。

别殿阴阴水窦连，汉家帝子有楼船。

兰桡桂楫曾千里，锦缆牙樯忆往年。

汾水秋风空落日，隋堤杨柳漫青烟。

今皇别有同民乐，不遣青龙漾碧川。

芭蕉园在太液池之东岸，古木珍石参错其中，小山曲水，
特为奇胜，每实录成，于此焚草。

小山盘折翠岭岈，松桧阴阴辇路斜。

草长兰亭迷曲水，雨深桃洞自飘花。

紫云依旧围黄屋，青鸟还应识翠华。

知是史臣焚香第，文光隐隐结红霞。

乐成殿在芭蕉园之[南]，有石池，池中三亭，架朱梁以通，亭左右小山九，曰九岛，其东别殿，凿涧激水以转碓磨，南田谷成于此春治，故曰乐成。

太液东来锦浪平，芙蓉小殿瞰虚明。

赤栏蘸影双龙卧，绿水浮渠九岛轻。

漾日金鳞堪引钓，拂天翠柳乱闻莺。

激流静看飞轮转，天子无为乐岁成。

南台在太液之南，上有昭和殿，下有水田村舍，先朝尝于此阅稼。

青林迤逦转回塘，南去高台对苑墙。

暖日旌旗春欲动，熏风殿阁昼生凉。

别开水榭亲鱼鸟，下见平田熟稻粱。

天子一游还一豫，居然清禁有江乡。

兔园在太液之西，崇山复殿，林木蔽亏，山下池象龙激水，

自地中转出龙吻。

汉王游息有离宫，琐闼朱扉迤逦通。

别殿春风巢紫凤，小山飞涧架晴虹。

团云芝盖翔林表，喷壑龙泉转地中。

简朴由来尧舜事，故应梁苑不相同。

平台在兔园之北，东临太液，西面苑墙台下为驰道，可以走马，武皇尝于此阅射。

日上宫墙霏紫埃，先皇阅武有层台。

下方驰道依城尽，东面飞轩映水开。

云傍绮疏常不散，鸟窥仙仗去还来。

金华待诏头都白，欲赋长杨愧不才。

右诗作于嘉靖乙酉春三月，甲寅六月十日重书，于是三十年，余年八十有五矣，徵明识。

柒

《西苑诗卷》：心手相忘化高洁

〔明〕文徵明

沈培方 / 文

風輦徑趨地兔廠沖

翔榜不亥

瑣萊色在太液池中上

廣段珩傳築太后招

退之所

沍上三山浦翠縈天宮

迄在砝雲端古來漫說

珠臺迎人必實知玉字寒

廣日莫云蓊煙窠二絜舉

桂樹露溥二勝超砕臺

前朝事誰先此蕭篤綠

等

永夫段主長液池上園

以麓城發構園耕如蓋

一名園段中有古栢甚吉

小蒸平沈太液池全補約

戸謂繡繡宮中事生兒

曲水南涤桃洞日瓤衣蒙

雲依雪圍貴屋寺多

墨邀識翠萊知連丈

臣共多第文光院之珞

缸雷

樂成段主宪獲園之

有石池之中三之架朱

里以通亭左右小山山

日此盎其東引役墨澗

瀺水以栝碓磨南田畝

戚松長蒼栝枚日呆成

太液東来餘沾乎美呂

小段瀦窪姮赤櫊蕉影

雙迭林綠水浮渠九島

枝淬白金辮堤引卻拼

天宗栝乱剛等激流

靜香飛輪耕

花名相回

手摹在兄園之此東詠

太液西面花墻室八

萬馳至二六者馬

武皇嘗於此閱射

日上宮墻窆桑埃

失皇閣畫有厲臺八

方馳巻依城畫束面

飛軒候水闐室傷綺

墨束金甬栝詁頻書白

鄧眛書栝姬名才

古詩作於孤鴻乙酉

毛三月甲黑六月吉

童書松生三十本本

全年六十有五矢滿胡

識

西苑詩十首

〔明〕文徵明《西苑詩卷》（墨迹纸本）

明代中叶，在被王世贞誉为"天下书法归吾吴"的文坛中，文徵明是其中一个如雷贯耳的名字。他是一位妇孺皆知的大书法家，他的声名与书法艺术，在中国书法史上产生了广泛且深远的影响，绵延至今。

明永乐十九年（1421），明成祖朱棣迁都北京以后，由于政治中心的北移，远离京城、经济富庶、文人荟萃的江南吴门（主要在今苏州及周边地区）逐渐成为中国文化艺术的福地。文人雅士风流倜傥，吟诗赋文；书法名家优哉游哉，挥毫濡翰。一时群贤崛起，名家辈出，如繁星丽天，在中国书画史上形成了独有的亮丽景观。徐有贞、沈周、李应祯、吴宽、祝允明、文徵明、蔡羽、唐寅、王宠、陈淳、徐祯卿等一大批声名远播、成就斐然的书画家，皆是彼时书画艺术舞台上备受追捧的名角大腕儿。其中被称为"吴中四家""吴中四才子"的祝允明、唐寅、文徵明、徐祯卿如日中天；被称为"明四家"的沈周、文徵明、仇英、唐寅雄踞画坛；被称为"吴中三家"的祝允

明、文徵明、王宠则以其出众的才华驰誉吴门……凡此种种，皆可表明吴门书坛的繁荣盛况。出生略晚、处事低调的文徵明，以其醇厚的学养、高洁的品格、深湛的功力、独享的高寿以及敦厚而富亲和力的人格魅力，大器晚成，不仅于上述各门派中均占有重要地位，并且在上述众多名家谢世后执明代吴门书坛牛耳达四十年之久。可谓天假其年，世择其人，成为吴门书坛影响最深最广的杰出书法家。

文徵明（1470—1559），长洲（今苏州市）人，初名壁（时见将名误作"璧"者。按徵明兄弟分别名为"奎""室"，皆从"土"，此为古人取名之惯例。其子文彭、文嘉则从"士"，皆为佐证），字徵明，后以字行，更字徵仲，又因其先世为衡山人，故自号衡山居士。

据《明史》等书记载，文徵明"幼不慧"，至八九岁还说话不清楚。稍长，颖异挺发，能日记数百千言，从沈周学画，从吴宽学文，从李应祯学书。由于文徵明皆师从当时绩学大儒，文艺名硕，故学业大进，诗书画诸方面皆打下坚实的基础。他少年即蓄有大志，交游数人，并以意气相得，以志业相高，以功名相激昂。然而微妙的是，秉性高洁卓异的文徵明，自二十六岁至五十三岁，九赴应天府乡试皆不中第（此点颇类长其十岁、性情相似的祝允明）。而此时的文徵明早已因诗文书画名满海内，故工部尚书苏州巡抚李充嗣以伯乐襟怀，力荐朝廷，经史部试，文徵明于嘉靖二年（1523）授翰林院待诏，参修《武宗实录》，侍经筵。位居微官，但身禁宫中，每受礼仪约束，时遭阁僚白眼，因而鄙夷媚俗的文徵明深以党争龌龊为耻，日增摆脱朝

廷羁绊的决心，遂于嘉靖四年（1525）三月起，三次上疏乞归，终以次年获准致仕，南归吴中，回到了他心驰神往的故里与同道中间。至此，文徵明发誓绝意仕途，沉浸翰墨，开始了纯粹的职业书画家生涯。

文徵明的书法功力深厚，视野开阔，取精用宏，自成面貌。据《甫田集》载，他自少年起即日临智永《千字文》十本。智永乃王羲之七代孙，其书法克绍王氏家法，是传世最可靠的王字临本。日书十本《千字文》，即意味着日书一万王字。这样持久刻苦的基本功训练，不仅使文徵明在初学即立定了结字端庄精严的骨架，把握了王字简净精到的用笔方法，更为有益的是，以书法正脉的王氏家法奠定根基，对于文徵明后来师承百家，融会贯通，找到掌握帖学书法共通规律有重要的作用。赵孟頫也有"日书万字"的记载，他毕生浸淫王字而不旁窥，故其书法端庄流利，纯净不杂，略无怪习，似与文徵明书法有殊途同归、异曲同工之妙契。

文徵明从弱冠起师从沈周、李应祯、吴宽，虽学业各有侧重，但三位师长的书法必定会对他产生潜移默化的影响。三位师长皆以宋人为矩矱。沈周追仿黄庭坚而绎为"遒劲奇崛"，李应祯学欧、颜而融会于蔡襄，吴宽则专学苏轼称雄吴中。文徵明虽力学三家门下，却未为三家所束缚。试将文字与三家比较，似乎你中有我，我中有你，尤与其书法蒙师李应祯比较，揖让相背、起落转换，分明有息息相关处。文徵明能在王书正脉的统领下，恪遵师门却用志不纷，取法众家

而自成一体，可谓善学。

文徵明精勤而高寿，其仲子文嘉在《先君行略》中述说其父"卒之时，方为人书志石未竟，乃置笔端坐而逝。翛翛若仙去，殊无所苦也"。故而留下了无法胜计、卷帙浩繁的书法遗迹。据统计，文徵明与祝允明、董其昌为明代存世墨迹最多的三位书家，然亲书而无代笔、倾心创作的书家或当首推文徵明。

文徵明擅诸体。举凡手卷、立轴、册页、尺牍诸形制的翰墨遗珍，丰富而精湛，堪称书史奇迹。

《西苑诗卷》是文徵明传世较多的法书名迹。《西苑诗卷》全帙为十首七律，每首各有题记，是嘉靖四年（1525）文徵明在京任翰林院待诏时所作的咏景组诗。从描述的景致来看，应是明朝的御花园的十处著名景点。组诗或许是文徵明公务之暇游览西苑时的吟唱之作，也可能是御命托物颂朝的应制之作。诗作以华丽的辞藻和移步换景的视角，描绘御苑风光明媚，歌颂皇恩浩荡。

在京充任翰林院待诏三年，是文徵明一生仅有但又铭心刻骨的仕途生涯。可以肯定，在京时的文徵明必定写过《西苑诗》不知凡几。不过，目前所能见到的这件墨迹均是他返回故里后所书。据笔者亲睹和史乘所载的《西苑诗》墨迹及刻本（皆为手卷）有以下六件：

一、四体诗《西苑诗卷》，今藏于上海朵云轩。以苏（轼）、米（芾）、黄（庭坚）和自家体分书《万岁山》《南台》《太液池》《平台》四首。以二寸行草书写就，据是卷缪祐孙等人跋文可知，为徵明

七十以后所书，也是迄今可见最早的文氏《西苑诗》墨迹。

二、《西苑诗卷》，此件由王澍跋言，见于嘉靖三十一年（1552）徵明八十三岁时所书，已刻入《停云馆帖》，墨迹今未见。

三、《西苑诗卷》，嘉靖三十二年（1553）徵明八十四岁时书。原藏于上海朵云轩，后捐藏于上海博物馆。

四、《西苑诗卷》，嘉靖三十三年（1554）徵明八十五岁时书，行书作黄庭坚体，今藏于辽宁博物馆。

五、《西苑诗卷》，嘉靖三十七年（1558）徵明八十九岁时书，为清末著名学者"桐城派"殿军马其昶家故物，递藏于其长孙马茂元先生家中，吾曾见真迹并撰《文徵明暮年书〈西苑诗卷〉》。

六、本文所采《西苑诗卷》于嘉靖三十三年（1554）徵明八十五岁时书。该件书于珍贵的金粟山藏经纸，有乌丝界。整幅纵 28.4 厘米，横 447.4 厘米。卷末有清王澍题跋，今藏于故宫博物院。

此卷作品从头至尾洋洋洒洒，神闲气定。长达四米、文字近千的长卷一气呵成。通篇气势从容，行笔抑扬顿挫，连贯畅达，犹如精彩纷呈的交响乐演奏，旋律清亮流利，配器分明和谐，节奏沉稳跌宕，在看似平和的时空进程中，蕴含着丰富的色彩感和层次感且毫无匆忙之意。孙过庭评王羲之书法"末年多妙"，赞曰"思虑通审、志气和平，不激不厉，而风规自远"，批评王献之"子敬以下，莫不鼓努为力，标置成体"。王羲之享年不足六十，王献之年寿不永未达知命。而徵明书此卷时已是八十五岁的墨林耆宿，所谓"通会之际，人书皆

老"，达到了"从心所欲不逾矩"的境界，故挥毫时从容镇定。纵览全卷，如临西苑胜景，安步当车，移步换景，听鸟鸣，闻泉声，看青山，揽白云。绿树蓊郁，台阁层叠，令观者置身在仙境之中。

文徵明书法的取法是多样而丰富的。他的结体以《集王圣教序》为基本骨架，瘦劲清雅。他克服了《集王圣教序》因经刊刻而难学笔法的困惑，将其以毕生心力临习智永《千字文》所悟得的王书笔法精髓，恰到好处地再现原迹，点画起讫交代分明，提按顿挫，分寸有度，牵丝萦带，锋芒尽显，于端严中时见飘逸。观是卷也，随处可见书家活用《兰亭》《怀仁圣教集》的迁想妙得，是羲之字，又是徵明体，触类旁通，心手双畅，翰不虚动，下必有由，其由来者是经过融会贯通的王氏家法，是经过数十年悉心归纳的王字规律。它们不故作高深，而是平易可人，雅俗共赏，犹如徵明之为人处世，显现出其特有的儒雅与端庄。这应当是文徵明书法广受世人喜爱的重要原因。

众所周知，明代吴门书画大盛。书画家也好，民间布衣也好，皆以收藏传世名迹为乐。所谓"家家握隋侯之珠，人人抱荆山之玉"，收藏赏鉴风气之盛，达到巅峰时期。这一点，我们可以在浩如烟海的传世书画名迹中、比比皆是的明人题跋、印鉴里印证获得信息。

书画收藏业的兴盛，使吴门书画家拥有了空前广阔的视野。收藏家与书画家相互出示珍藏，或交换，或求售，或借临，或请题，从而形成了吴门独有的书画氛围和世风民俗，流传至今，经久不衰。

明代书法家有一个不同往昔的嗜好：他们推崇诸体皆擅，倡导

书、画、印并举，尤其喜爱临摹古帖。一个书家往往能临数种甚至数十种古代名帖，以临古为乐，仿真为荣，乃至竞相见示，评判优劣。

吴门书坛主盟之一的祝允明，正、草、隶、篆，诸体皆能，小楷大字，各擅胜场。他能同时临习钟繇、"二王"、苏轼、黄庭坚、米芾、蔡襄众多名迹，沉潜涵泳于古人之中，甚至以"乱真"为乐。我们可以将今藏于上海博物馆的祝允明临晋唐宋人名迹卷中窥得一斑。

文徵明也是临摹古帖的高手，仿佛是一位神通广大的"千手观音"。他用七年心血写成了《四体千字文》。他的小楷珠圆玉润，如兰斯馨（图一）。而他的大字，则完全承黄庭坚衣钵，长枪大戟，判若两人。他能临苏字，以至有魄力为苏轼《赤壁赋》补书开篇漫漶失缺的文字，特意署款"右系文待诏补三十六字"，赫然钤以"停云""文徵明印""衡山"三方最常用的代表印鉴，分明传递着"与古为徒"的至深情愫。

学书广泛临习，有益拓宽视野，取法众家之长。然取法过杂，陷入过深，每难于融通。启功先生尝对祝允明某些草书作品"心乏主宰，虽亦临古，鲜见消融"的评价，窃谓解人之语，道出了临习与融会的辩证关系。

祝、文二人皆为吴门翘楚。论功力，二人旗鼓相当；论才情，祝当胜一头。然若论融通成家自成一体，则文似比祝圆通。祝、文二人皆临古至深，但祝之书法如悬浊液，每每未能水乳交融；而文徵明则能如盐着水，古化为我，这是他的成功之处。

千字文

天地玄黄宇宙洪荒日月盈昃辰宿列張寒來暑往秋收冬藏
閏餘成歲律吕調陽雲騰致雨露結為霜金生麗水玉出崑岡
劍號巨闕珠稱夜光果珍李柰菜重芥薑海鹹河淡鱗潛羽翔
龍師火帝鳥官人皇始制文字乃服衣裳推位讓國有虞陶唐
弔民伐罪周發殷湯坐朝問道垂拱平章愛育黎首臣伏戎羌
遐邇壹體率賓歸王鳴鳳在樹白駒食場化被草木賴及萬方
蓋此身髮四大五常恭惟鞠養豈敢毀傷女慕貞絜男效才良
知過必改得能莫忘罔談彼短靡恃己長信使可覆器欲難量
墨悲絲染詩讚羔羊景行維賢剋念作聖德建名立形端表正
空谷傳聲虛堂習聽禍因惡積福緣善慶尺璧非寶寸陰是競
資父事君曰嚴與敬孝當竭力忠則盡命臨深履薄夙興溫清
似蘭斯馨如松之盛川流不息淵澄取映容止若思言辭安定
篤初誠美慎終宜令榮業所基籍甚無竟學優登仕攝職從政
存以甘棠去而益詠樂殊貴賤禮別尊卑上和下睦夫唱婦隨
外受傅訓入奉母儀諸姑伯叔猶子比兒孔懷兄弟同氣連枝
交友投分切磨箴規仁慈隱惻造次弗離節義廉退顛沛匪虧

图一　〔明〕文徵明《小楷千字文》（局部）

《西苑诗卷》在结体、笔法、气息、章法等诸多方面浑然一体，充分体现了文徵明稳健而不呆板的整体风格，结体开张而不散漫，气势雄强而不张扬，节奏明快而从容舒缓，气息儒雅而不迂腐，用笔爽利而不刚狠。在他的作品中，迭现着智永《千字文》《兰亭序》《怀仁集圣教序》，苏轼，黄庭坚，赵孟頫，康里子山的踪影，但皆和睦相处，仿佛都被文徵明消化了，吸收了，因而终能"自成一家始逼真"。

文徵明尝谓："真书血脉贯通，放之便是行书；行书动必有法，整之便是正楷，能书者要是一以贯之。"这段通俗而又充满辩证法的论书名言，似乎恰到好处地归纳了本卷典型行书《西苑诗卷》的"三昧"。倘若隐去了全卷行书的省减连绵的点画与牵丝萦带，似乎通篇皆是生动有姿的楷书。偶尔随机出现的楷书（相对行书而言），让流动的视野略微憩息，可谓信手拈来，浑然天成。血脉贯通，动必有法，一以贯之，放之，整之，犹如驯驹揽辔，无愧翰墨高手。

鉴赏《西苑诗卷》，将观者引入了缥缈的皇家仙境。或许是步入晚境的文徵明再度切身感受到了摆脱朝廷羁绊的轻松，或许是此刻文徵明又看到了夕阳映照的西苑美景和曾经荡漾心灵的舒缓涟漪，或许是优游于笔墨书香的文徵明在神融笔畅的惬意之中不期然地倾泻出此刻的"心画心声"。我们自然难以替代五个世纪前的文徵明理出错综的悠古思绪，但在书作呈现的"于整肃遒劲中，不失虚和舒徐意致"的笔情墨趣中，令人联想到诗境和书法珠联璧合之美，缅想一代大书家文徵明"层台缓步，高谢风尘"的风流偶傥。

文徵明书法的成就地位，不仅显闻当代，更是人亡业显。他的忘年交大文豪王世贞评价其"艺文布满海内外，家传人诵"，足见其声名之大，影响之广。文氏一门皆以书名，其子彭、嘉及曾孙震孟皆为嫡传；著名书法家王宠、陈淳、陆师道、王谷祥、彭年、周天球、钱谷等吴中翘楚与其或在师友之间，多为私淑门生，是为师承。三百多年后的当代书法家沈尹默也推许并深受文徵明书法的影响，认为"董文（文即文徵明）堪薄亦堪师"，是为流布。

为此，我们由衷赞佩文徵明的书品，而其千古名迹《西苑诗卷》无疑当推为中国古代书法宝库中的经典名品。

事聖帝曠日持久積而十年官

不過侍郎位不過執戟意者尚有

遠行郎同胞之徒姜所容居其坡

何也東方先生喟然長歎作

而彼之曰是故非子之所能備彼

一時也此一時也豈可同哉夫蘇

秦張儀之時周室大壞諸侯不

朝力政爭權相擒以兵并為十二

194

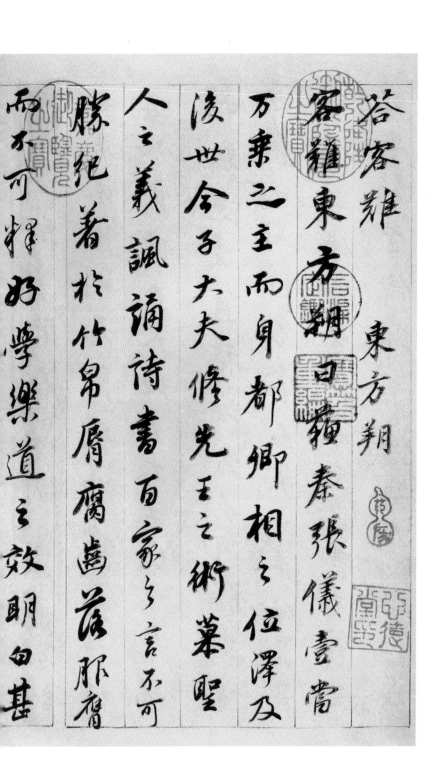

答客难

东方朔

客难东方朔曰：苏秦张仪壹当
万乘之主而身都卿相之位泽及
后世合子大夫修先王之术慕圣
人之义讽诵诗书百家之言不可
胜纪著于竹帛唇腐齿落那肯
而不可释好学乐道之效明白甚

〔明〕董其昌《东方朔答客难并自书诗》
墨迹纸本，纵 26 厘米，横 334 厘米，
现藏于辽宁省博物馆

雲之上柳之則在深淵之下用之則
為虎不用則為鼠雖欲盡其致情
安知前後夫天地之大士民之衆謁
精馳說益進輻湊者不可勝數士卷
力慕之困於衣食或失門戶使蘇秦
張儀与僕並生於今之世曾不得掌
故安敢望侍郎乎傳曰天下無當職
吕聖人無所施才上下和同雖有賢

196

有雌雄得士者疆失士者亡

坎說得行焉身霎尊位珠寶兇

內外有倉庫澤及後世子孫長享

今則不然聖帝德流天下震憚諸

美賓脈威振四夷連四海之如以為

革安於覆盂天下平均合為一家動

蓋舉事稽蓮之掌賢不肯何以異

求導天之道順地之理物莫不得

197

常度地有常形君子有常行君子
道其常小人計其功詩云禮義之不
愆何恤人之言水至清則無魚人
玉察則無徒晃而前旒所以蔽明
黈纊充耳所以塞聰明有所不見
聰有所不聞舉大德赦小過無求備
於一人之義也枉而直之使自得之優
而柔之使自求之揉而度之使自索

者無所立功故曰時異事異繹然安可
以不務脩身乎哉詩曰鼓鐘于宮
聲聞於外鶴鳴九皋聲聞于天苟
能脩身何患不榮太公體行仁義七
十有二乃設用於文武得信顧說封
于齊七百歲而不絕此士之所以日
孜孜脩學敏行而不敢怠也聖者
鶴鷁飛兆且鳴矣傳曰天不爲人之惡

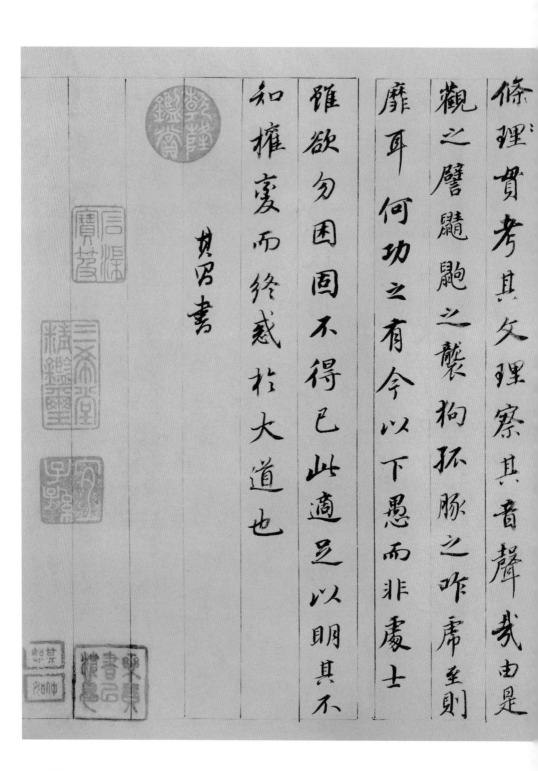

條理貫考其文理察其音聲我由是

觀之譬鸕鵬之襲狗豚之咋舔至則

靡耳何功之有今以下愚而非處士

雖欲勿困固不得已此適足以明其不

和榷虡而終惑於大道也

其召書

之盖聖人之教化如此欲其自得之自

曰之則欲且廣矣今世之虜士時雅

不用塊然槁居廓然无遠上親許由

下寮接與計同范蠡忠合于喬天下和

平与義相扶實偶少徒固其時也子何

疑扵予哉若夫燕之用樂敦秦之任李

斯鄰食其之下齊說行如流世徒如環

所欣必得功著立山海內定國家安兮

皎白華仍皙補黄巖失驄心

積素臨楓岸飛英墮槿籬僅

糇粮參計赴隴累恒期冷艷心

堪許幽芳衆堂知氷壺舒粃蘗

香谷雯春姿天瑞徵調鼎濡翰

共譜之

戊辰八月晚臥其寮

朱雲来太常園中八月梅花大開
詩以表異

大遠江南信先標於郡詩
名花先創見帝力本無時香
挾湘蘭蕊溥舍塞角吹仙家
聽幻出官閣勤吟且何事嬋
孫露偏欣雀峰枝金鳳淨勁
屬玉樹招芙滋驪評園丁報

203

释文

答客难
东方朔

客难东方朔曰："苏秦、张仪，一当万乘之主。而身都卿相之位，泽及后世。今子大夫修先王之术，慕圣人之义，讽诵诗书百家之言，不可胜纪。著于竹帛，唇腐齿落，服膺而不可释，好学乐道之效，明白甚矣。自以为智能海内无双，则可谓博闻辩智矣。然悉力尽忠，以事圣帝，旷日持久，积数十年，官不过侍郎，位不过持戟。意者尚有遗行耶？同胞之徒，无所容居，其何故也？"

东方先生喟然长叹，仰而应之，曰："是故非子之所能备。彼一时也，此一时也，岂可同哉！夫苏秦、张仪之时，周室大坏，诸侯不朝，力政争权，相擒以兵，并为十二国，未有雌雄。得士者强，失士者亡，故说得行焉。身处尊位，珍宝充内，外有仓廪，泽及后世，子孙长享。今则不然。圣帝德流，天下震

慑，诸侯宾服，威振四夷，连四海之外以为带，安于覆盂。天下平均，合为一家，动发举事，犹运之掌。贤不肖，何以异哉？遵天之道，顺地之理，物莫不得其所。故绥之则安，动之则苦；尊之则为将，卑之则为虏；抗之则在青云之上，抑之则在深渊之下；用之则为虎，不用则为鼠。虽欲尽节效情，安知前后？夫天地之大，士民之众，竭精驰说，并进辐凑者，不可胜数。悉力慕之，困于衣食，或失门户。使苏秦、张仪与仆并生于今之世，曾不得掌故，安敢望侍郎乎！《传》曰：'天下无菑，虽有圣人，无所施才；上下和同，虽有贤者，无所立功。'故曰：时异事异。"

"虽然，安可以不务修身乎哉！《诗》曰：'鼓钟于宫，声闻于外。鹤鸣九皋，声闻于天。'苟能修身，何患不荣！太公体行仁义，七十有二，乃设用于文武，得信厥说，封于齐，七百岁而不绝。此士所以日夜孜孜，修学敏行，而不敢怠也。譬若鹡鸰，飞且鸣矣。……"

"《传》曰：天不为人之恶，寒而辍其冬；地不为人之恶，险而辍其广；君子不为小人匈匈而易其行。天有常度，地有常形，君子有常行。君子道其常，小人计其功。《诗》云：礼义之不愆，何恤人之言。水至清则无鱼，人至察则无徒。冕而前旒，所以蔽明；黈纩充耳，所以塞聪。明有所不见，聪有所不闻。举大德赦小过，无求备于一人之义也。枉而直之，使自得

之；优而柔之，使自求之；揆而度之，使自索之。盖圣人之教化如此，欲其自得之。自得之，则敛且广矣。今世之处士，时虽不用，块然独居，廓然无徒，上观许由，下察接舆，计同范蠡，忠合子胥，天下和平，与义相扶，寡偶少徒，固其时也。子何疑于予哉？若夫燕之用乐毅，秦之任李斯，郦食其之下齐，说行如流，曲从如环，所欲必得，功若丘山，海内定，国家安，是遇其时者也。子又何怪之耶？"

"语曰：以管窥天，以蠡测海，以莛撞钟，岂能通其条〔理〕贯，考其文理，察其音声哉？由是观之，譬由鼱鼩之袭狗，孤豚之咋虎，至则靡耳，何功之有？今以下愚而非处士，虽欲勿困，固不得已。此适足以明其不知权变，而终惑于大道也。"

其昌书。

朱云来太常园中，八月梅花大开，诗以表异。

大远江南信，先标水部诗。名花真创见，帝力本无时。香挟湘兰发，清含塞角吹。仙家惭幻出，官阁动吟思。何事蝉号露，偏欣雀啅枝。金飚从劲厉，玉树独华滋。骤讶园丁报，将谋驿使驰。生薤差足拟，雕叶未为奇。姑射神如下，孤山鹤也疑。白华仍晰补，黄落失骚悲。积素临枫岸，飞英堕槿篱。催妆殊早计，赴陇异恒期。冷艳心堪许，幽芳众岂知。冰壶舒夜蕊，黍谷变春姿，天瑞征调鼎，濡翰共谱之。

戊辰八月晦，其昌。

捌

《东方朔答客难并自书诗》:
平淡潇洒亦出尘

〔明〕董其昌

黄惇 / 文

茎西攻绽之则安动之则若尊之
则为将早之则为雾抗之则在肯
云之上抑之则在深渊之下用之则
为虎不用则为鼠雍饮尽芮致情
安知前後夫天地之大士民之众竭

精驰说益进福凑者不可胜致志
力慕之困於衣食或失门户使蓖泰
张仪与仆生於今之世曾不得掌
坟安散望侍郎子傳四天下善留强
吕圣人無所施才上下和同雅有贤
者無所立功故田時異事異豁然安可

以不务偭身乎武诗曰鼓钟于宫
声闻於外鹤鸣九皋声闻于天苟
能修身何患不荣太公體行仁义七
十有三乃设用於文武诗信厥说封
于齐七百岁而不绝此士之所以日

炊孜佟学敏行而不敢怠也望若
鹤鸰飞且鸣夫傳曰天不为人之恶
寒而辍其冬地不为人之恶险而辍
广君子不为小人之匈而易其行天有

宋雪来太常圃中八月梅花大闹
诗以表異
大远江南信先标於郭诗
名花先创见帝力奉芒时香
挟湘兰丛清舍塞角吹仙家
聪幻出官阁动吟思何事辉
骊霉俪欣崔嵘技金飔泠动
属玉树拥承滋飔评围丁新
将谋驿使驰生黄若点拂雕叶
未为奇姑射神如六孤山韵也
特白华仍哲补黄岚夹英堕赟也
续素临枫岸飞英堕槎籥催
粉妆参计起陇異恒期冷艳心
堪许出芳众堂知非壶舒松叶
奎谷变春姿天瑞微调鼎濡翰
共谱之

戊辰八月晦其男

答客难　東方朔

客難東方朔曰：種秦張儀壹當
萬乘之主而身都卿相之位澤及
後世今子大夫脩先王之術慕聖
人之義諷誦詩書百家之言不可
勝紀著於竹帛脣腐齒落服膺
而不可釋好學樂道之效明白甚
矣自以為智能海內無雙者尚有
謂博聞辯智矣然悉力盡忠以
事聖帝曠日持久積數十年官
不過侍郎位不過執戟而猶有
遺行邪同胞之徒無所容居其故
何也東方先生喟然長息仰而
應之曰是固非子之所能備彼
一時也此一時也豈可同哉夫
秦張儀之時周室大壞諸侯不
朝力政爭權相禽以兵並為十二
青雌雄淂士者強失士者亡
朝力政爭權相禽以兵所能俾彼
秦張儀之時周室大壞諸侯不
一時也此一時也豈可同哉夫苏
內外有倉廩澤及後世子孫長享
埃谈淂行為身實尊位珍寶充
國有雄淂游士者疆失士者亡

常度地有常形君子有常行君子
道其常小人計其功詩云禮義之不
愆何恤人之言水至清則無魚人
玉察則無徒冕而前旒所以蔽明
黈纊充耳所以塞聰明有所不見
聰有所不聞舉大德赦小過無求
備於一人之義也枉而直之使自得之優
而柔之使自求之揆而度之使自索
之蓋聖人之教化如此欲其自得之
之則蓄廣矣今世之處士時雖
不用塊然獨居廓然無徒上觀
下察抟暴乱計忠合於竹天下和
平與義相扶寡偶少徒固其宜也子何
疑於吾哉若夫燕之用樂毅秦之任李
斯酈食其之下齊說行如流世徑如環
所欲必得功若丘山海內定國家安是
遇其時者也子又何怪之邪語曰以管
窺天以蠡測海以莛撞鐘豈能通其
條理貫考其文理察其音聲哉由是
觀之譬猶鼱鼩之襲狗貆獨狐之咋虎至則

〔明〕董其昌《東方朔答客難並自書詩》（墨迹紙本）

209

董其昌作品《东方朔答客难并自书诗》，纵 26 厘米，横 334 厘米，今藏于辽宁省博物馆。此卷分两部分，前卷为《东方朔答客难》，有乌丝栏界栏，凡 69 行。无年款。此卷后接有董其昌自书诗《朱云来太常园中，八月梅花大开，诗以表异》，风格与《东方朔答客难》完全一致，末款署"戊辰八月晦，其昌"。可知《东方朔答客难》也书于同一时间。戊辰，即崇祯元年（1628）。晦，指农历每月最后一天。此时董其昌已是 74 岁的老人。

董其昌（1555—1636），字玄宰，号思白，又号香光居士，明代书画家。学者称其思白先生。因其官位，也称董宗伯。此外，他的斋号有：玄赏斋、画禅室等。他本是松江府（今上海）人，应举时跑到邻县华亭去参加考试，占籍华亭，所以自称华亭人，世人也就称他为"董华亭"。董其昌于神宗万历十七年（1589）中进士，历官种种，最后做到南京礼部尚书。官至从二品，在明代艺术家中官职可称得上第

一高了。卒后谥号"文敏"，故后世也称其为董文敏。

在 17 世纪初的中国书画史上，董其昌是一位举足轻重的大师，在书画及书画史论方面都有杰出的贡献，影响至广、至大、至深。他的山水画和书法在当时皆引领风骚，并很快取代了嘉靖时代风靡一时的吴门画派和吴门书派，从而使当时的艺术中心转移到了松江地区，使自己成为云间书派（云间，松江之古称）的核心。他不仅是一位杰出的书画艺术家，还擅长鉴定古书画，为一时之巨眼。正是因为他擅长鉴定，古书画过眼无数，所以能梳理规律、贯通古今，成为其研究书画史的重要基础。在长期的鉴定和艺术活动中，他以题跋为主的著述，形成了一整套艺术史、艺术理论的董氏观点，这些理论收在他的著作《容台集》和《容台别集》中，尤以题为《画旨》和《书品》为集中代表。后世熟知他的"山水画分南北宗"论、"文人画"论、"以禅喻书"论、"顿悟"说、"韵法意书法史观"等，皆出自其中。可以这样说，他的书画一直影响着后世，至清康熙年间，因康熙皇帝推崇，遂使董氏书画风靡天下。而董其昌的书画艺术理论，几乎使中国书画的发展发生了巨大的转向，因在此前，尚没有人对中国书画理论发展作出系统的梳理和讨论。

说到董其昌的书法，他并非以童子功而闻名。十七岁时，他参加松江会考，松江知府衷贞吉在批卷时，本来将董其昌排列第一名的位置，但嫌其书法太差，而最终使其屈居第二，同考的董其昌堂侄董

源正被提拔为第一名。此事大大刺激了董其昌，他开始发愤临池。他曾自叙："初师颜平原《多宝塔》，又改学虞永兴，以为唐书不如晋、魏，遂仿《黄庭经》及钟元常《宣示表》《力命表》《还示帖》《丙舍帖》。凡三年，自谓逼古，不复以文徵仲、祝希哲置之眼角。"（《画禅室随笔》卷一）他经过松江会考的挫折，奋发努力，以颜字入手，上追钟繇、王羲之，而步入书法正道，且在书法道路上信心倍增，越钻研越精深。

董其昌书法能如此快速进入正道，与他十八岁那年拜莫如忠为师有很大的关系。莫如忠，字子良，号中江，华亭人，官至浙江布政使。他书宗"二王"，对于董其昌向他学书，则要求"晋人之外，一步不窥"。董其昌初涉书法，便得如此教诲，大概正是他后来始终以"晋人取韵"为最高境界的思想源头。

董其昌在二三十岁期间，曾大隐金门十年，主要是在嘉兴项元汴家做馆师，十年中他尽睹项子京家藏真迹。项元汴，字子京，号墨林居士，亦善书画，明代著名藏家。我们今天见到的许多历史上重要的书法墨迹，大多曾被其收藏。董其昌在此十年中，如同走进一个巨大的博物馆，尽情饱览、临摹、欣赏，如鱼得水。在古代，一般人学习书法主要依靠刻帖。有条件者则依靠家藏，如沈周、文徵明这些大家便都是以家藏古代书画真迹作为学习对象的。董其昌的条件则远胜一般的家藏，他可以在项家得见或临摹许多稀世真迹，这是其他书画家无法具备的学习条件。因此他的书法大有长进，且得以练就鉴定书画

真伪的能力。他中进士后，曾留翰林院，又得见翰林院馆师著名藏家韩世能的众多藏品，对提高他的书法造诣更是如虎添翼。许多知名的藏家知道董其昌善鉴定，都千方百计找其过眼题跋，董其昌则借此机会临摹学习。这种特殊的目鉴和临摹真迹的经历，成就了董其昌。我们今天尚能在陆机《平复帖》、虞世南《汝南公主墓志》、张旭《古诗四帖》、杨凝式《韭花帖》、米芾《蜀素帖》等许多历代法书真迹上见到他的题跋（图一）。

从三十多岁到中年阶段，董其昌迷恋禅宗，在其论书的文字中，常常可以读到他"以禅喻书"的闪光思想。比如他学书主张顿悟，于是称"吾书往往率意"。他反对形似，而强调神似，于是在临摹古人书时则云"盖书家妙在能合，神在能离，所欲离者非欧虞褚薛名家伎俩，直欲脱去右军老子习气，所以难耳"。他提倡"吾神"，即具有个性的创造，于是将"吾神"获取的过程，比喻为"哪吒拆骨还父，拆肉还母，若别无骨肉，说甚虚空，粉碎始露全身"。他还在书法境界上追求"淡"，不喜浓艳，并借用苏轼的话说道："笔势峥嵘，辞采绚烂，渐老渐熟，乃造平淡，实非平淡，绚烂之极。"他总结书史只有三个字：韵、法、意——晋人书取韵，唐人书取法，宋人书取意。此书法史观对后世产生了深远的影响。此外，他还遴选出自己心目中具有高境界的书法家：东晋王羲之父子、唐怀素、五代杨凝式、宋米芾等。其中，他一生尤以得力于米芾为多，这是因为虽然在他心目中处于书法最高境界的是取韵的晋人书风，一来米书流传作品多，二来米

图一　〔北宋〕米芾《蜀素帖》上董其昌的题跋

芾就以得晋人书风而名世，米芾正是向晋人过渡的"筏"。元人赵孟
頫被董其昌视为一生需超越的对象，董其昌一方面虽赞美赵孟頫为
"书中龙象"，一方面又批评赵孟頫的字过于秀媚，然其晚年看到赵
孟頫所书《黄庭内景经》后，曾自叹不如地说道："乃吴兴（赵孟頫）
生平神品，颇恨晚而获见。唐人诗云'夕阳无限好，只是近黄昏'。"
我们看这件《东方朔答客难并自书诗》，卷中味道似乎也有些赵孟頫
结字扁阔的影子，或许正印证了董其昌晚年某一时期的真实心态。

书史上常认为董其昌学米南宫，客观地说，董也确实在米芾书法作品最下狠功夫；但读董其昌的书法，似乎是"二王"、颜真卿、怀素、杨凝式、米芾多种结合体，这说明董氏是善于汲古而营造自我风格的高手。

此卷的内容，为历史上的名篇，东方朔所作《答客难》，其中"水至清，则无鱼；人至察，则无徒"等已经成为脍炙人口的成语。《东方朔答客难》全文长达八百余字，在董其昌作品中是少见的长篇类型。董其昌曾在《临禊帖题后》中说："赵文敏临《禊帖》，无虑数百本，即余所见，亦至夥矣。余所临，生平不能终篇，然使如文敏多书，或有入处。"《兰亭序》才二百余字，董其昌便似"无耐心"终其篇，所以董氏所传作品和题跋大多篇幅不长。然而董其昌的这部作品通篇精神灿烂而稳健精致，锋势具备、用笔流畅而气势贯通，无丝毫倦怠之意，不像是一个七十四岁老年人创作出的作品，也和他晚年的其他作品面目不同，因此称得上是他晚年创作的一件少见的长篇书法精品。

此卷开头，结字扁阔，横势较强，如前所说，乍一看似有点赵孟頫的味道，又似有苏轼遗意。中段结字渐变为长，又意在"二王"、米芾之间，有不少结字又似《蜀素帖》。作品末端似注意呼应，结字仿佛与前段吻合。我们说似某某，只是感觉，然再细读又非似某某。因为在《东方朔答客难并自书诗》这件作品中，这种似只是神似，而非形似。这反映了作者曾经于古代各家各帖取法，却又能驾驭自如，峰回路转，化他神为我神，所谓混融无迹是也。从章法看，整卷字距

较大，至中段愈见疏朗。董其昌作书，受杨凝式影响，大多疏空行距，造成白大于黑的视觉感受。但此卷因受纸上原有乌丝栏约束，故行距无法加大，只能依栏而写。然由董氏书写依旧营造出了通篇疏朗的意境。

细观是卷用笔，还可发现一些有趣的特征：其笔尖墨色和笔根墨色多有区别，即笔尖浓，笔根淡（图二）。这一方面说明，董氏在用笔中始终只用笔尖舔墨，笔根则保持着水分；另一方面则说明，此卷所用纸张质地较为紧密，是加过粉或蜡的和笺纸。据辽宁省博物馆《书画著录》载，称此纸为"宣德笺纸"。由于纸质偏熟，少于渗化，因此不会在用笔中将浓淡墨泯灭痕迹。清代以后书法用纸、用笔，因碑派书法的崛起发生了变化，如喜用生宣和羊毫笔，随之改变的是用笔的速度变慢，这种变化一直延续到近当代。我们在欣赏董其昌的这卷《东方朔答客难并自书诗》时，难免会产生临摹一通而后快的想法。那么如果不知其用的是狼毫，也不知其用的是偏熟的笺纸，更不知其书写速度，在笔、纸、速度都不合的情况下去临摹，当然学到的只能是"南辕北辙"了。

董其昌用笔的这些特征，在本人其他作品中亦多见。他主张作书欲淡，而"淡"的概念似乎很抽象，于是他在书写中疏空字距和行距，这可以称为"淡"的一种表现。一笔下去笔尖浓、笔根淡，也可以称为"淡"的另一种表现。此外他作书常常率意为之，不刻意求似某家，又似有某家，模糊形似而神似反出，当然也是他求"淡"的一种表现。欣赏

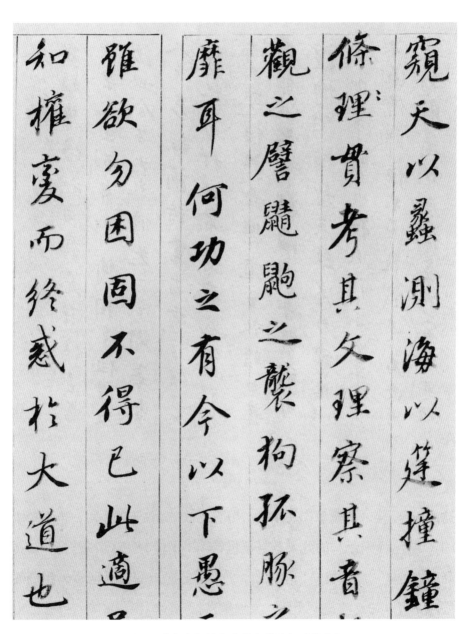

窺天以蠡測海以蠡撞鐘

傺理貫考其矢理察其音

觀之瞽髓髑之髎狗环脉

靡耳何功之有令以下愚

雖欲勿困固不得已此適

和攉窶而終惑於大道也

图二　《东方朔答客难并自书诗》（局部）

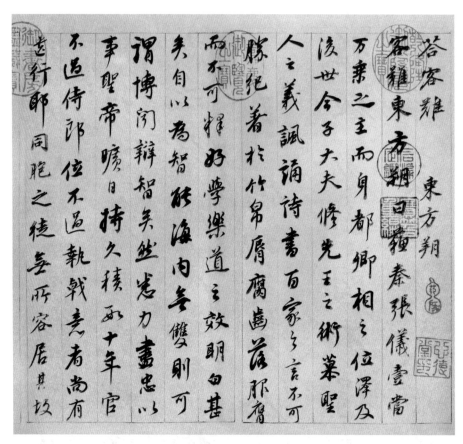

图三 《东方朔答客难并自书诗》（局部）

这件长卷，若不知道董氏在用笔、用墨及布局章法上的手段，也不知他的表现要达到什么样的效果，当然也就读不出他的"味道"，更不知其高明之处了。特别值得指出的是，这件作品原来是多开册页，我们细察后，可以非常清楚地看到，原纸是六行乌丝栏笺，每隔六行就会出现双线（图三），现在的长卷是改装的结果。

《东方朔答客难并自书诗》流传有序。清代曾入内府收藏。卷上钤有"乾隆御览之宝""石渠定鉴""宝笈重编""御书房鉴藏宝""乾隆鉴赏""石渠宝笈""三希堂精鉴玺""宜子孙"八方乾隆收藏印。其他还钤有"嘉庆御览之宝""宣统御览之宝"。此外，乾隆时的皇家著录《石渠宝笈续编》也有详细的著录。

董其昌的书法在晚明独树一帜，个性很强，欣赏董的书法只看其表面，往往以为他推崇道统，甚至有人将他排斥于晚明各家之外，与张瑞图、黄道周、倪元璐、王铎、傅山对立起来。我以为这些皮相之论，并没有看懂董的书法。董其昌书法中的淡、率意和禅意，折射出的正是晚明文艺思潮的光泽。董其昌在吴门书派式微之时异军突起，以自己为核心营构云间书派，使东南书坛重振，对后世产生了重要影响。黄道周、王铎曾受其沾溉，王铎取法古代书家的路径几乎与董其昌相同。其他如担当、查士标、八大山人都取法于董而各有变化，从另一个侧面看到董其昌书法的内蕴深厚和变通的特质，当然这几位书家已跨入了清代。清代康熙皇帝推崇董其昌，董其昌书法的能量开始得到最大的释放，使之成为历史上又一不可替代的经典。这样的经典，以董其昌《东方朔答客难并自书诗》为例，当然也是我们后世学书者应当继承的优秀遗产。

白給陳倉

冲太守雲

岫給徐

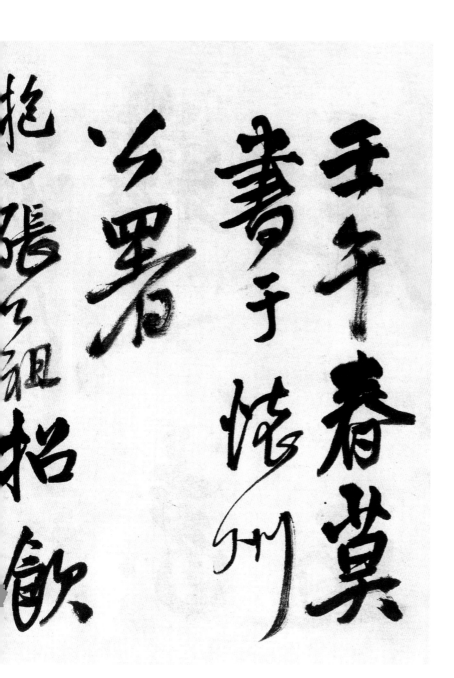

壬午春莫書于懷州

抱一張之祖招飲

〔明〕王铎《五律五首诗卷》（又名《赠张抱一行书诗卷》）墨迹纸本，纵32厘米，横658厘米，现藏于日本东京国立博物馆

221

梦联轻
船相从
铁音云期

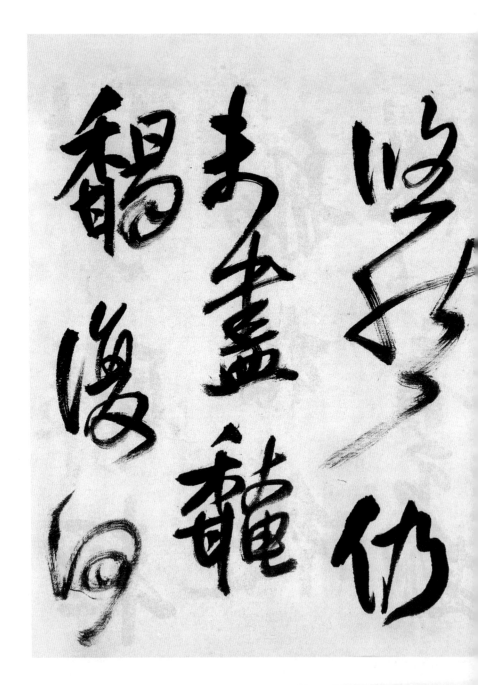

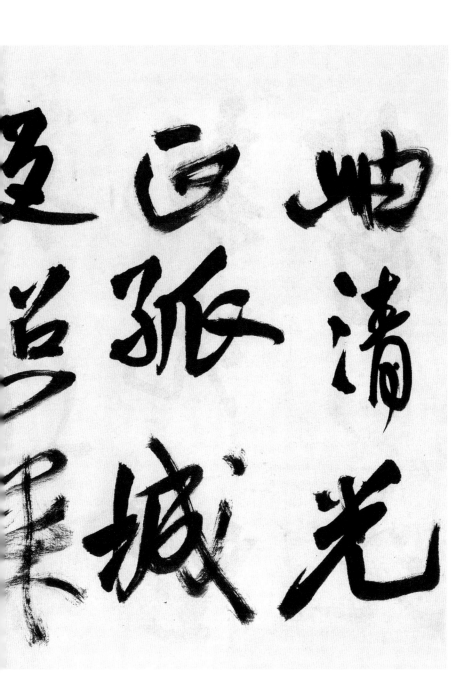

更巨岫

苴張潇

裹城光

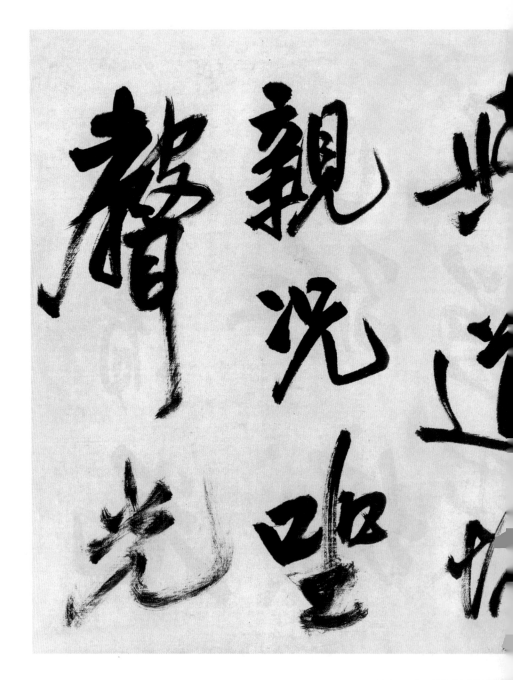

自瞬瞩

浦雲

寻

二二二

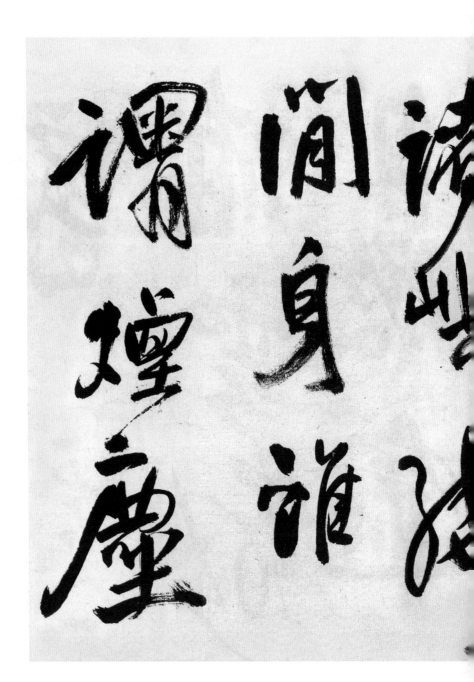

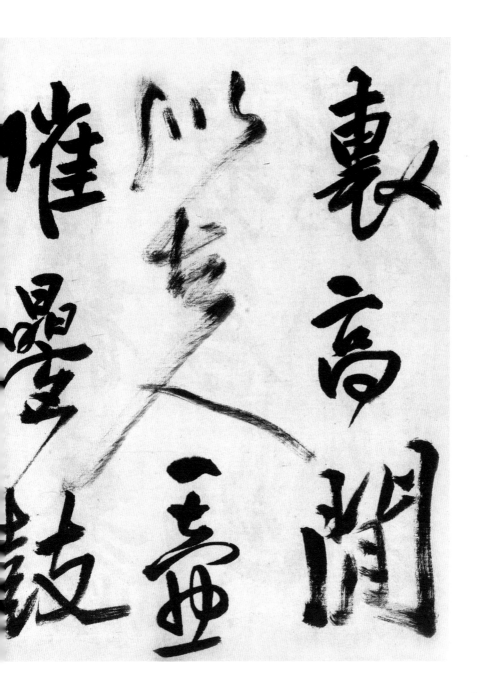

惟晶墨鼓 以 裏高閒壺

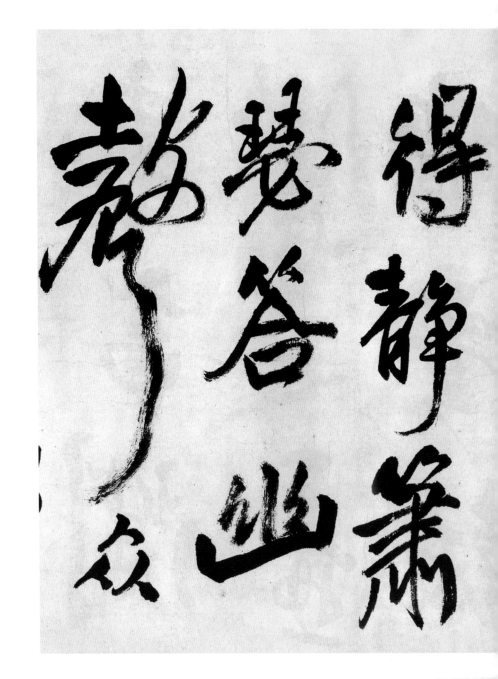

得静簫

琴答幽

鼓

众

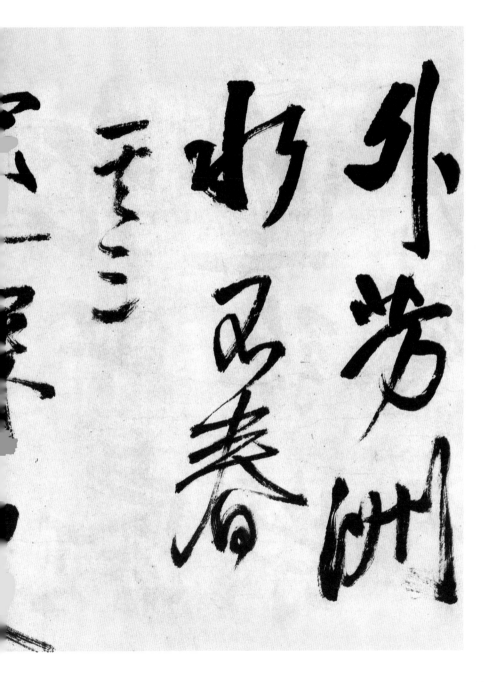

外芳洲

好己春

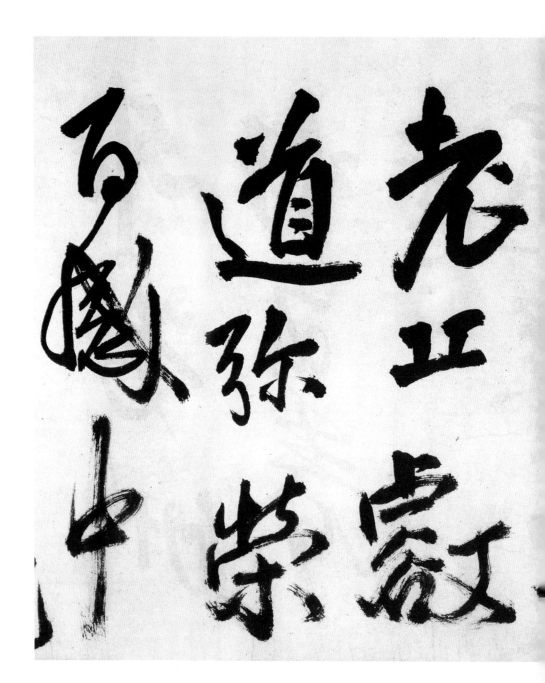

（释文）老正道弥虚敦纪……

232

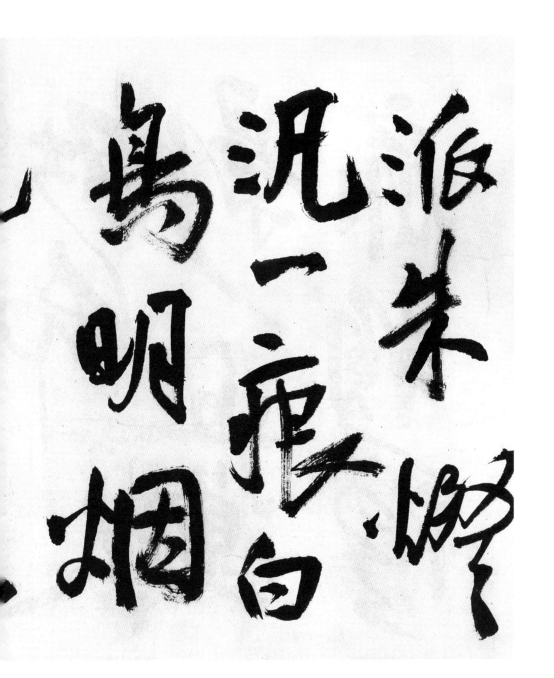

沉一痕白

派朱

一鸟明烟

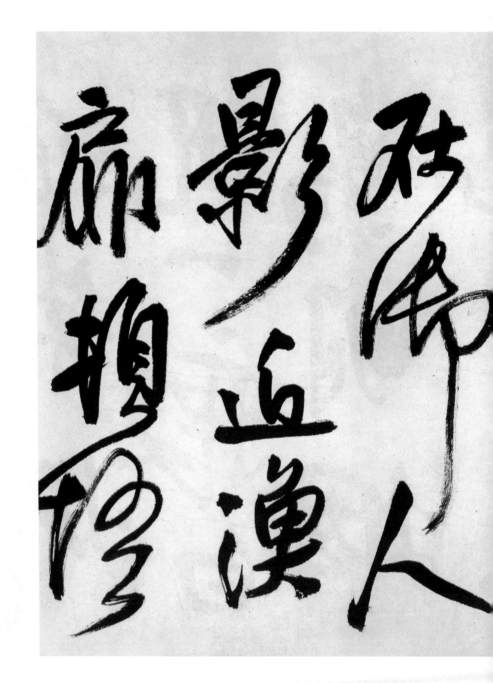

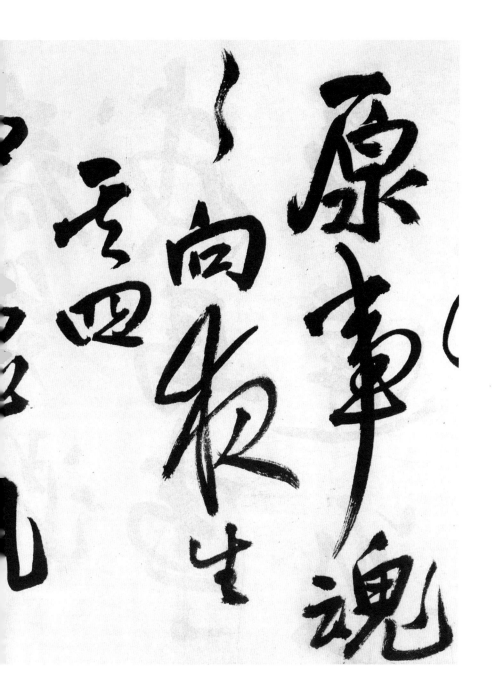

原車魂〜向夜生

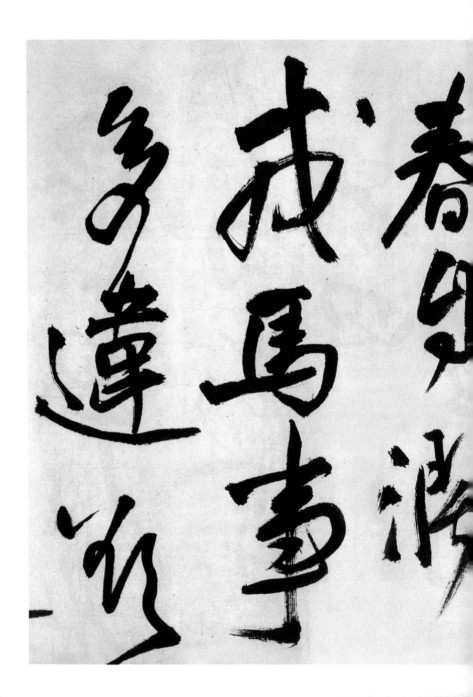

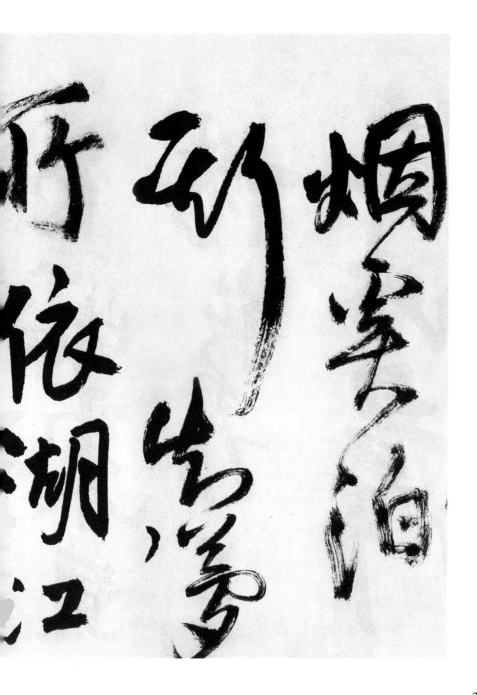

烟浪泊
所依湖江
动出寒雪

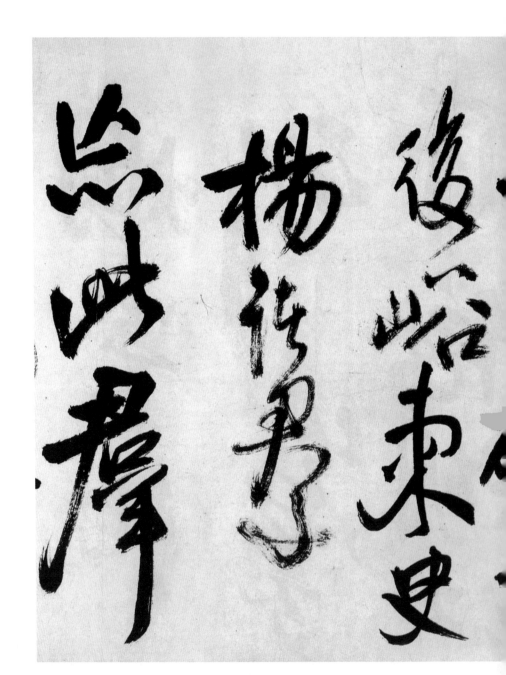

此此君

楊作男子

後八临束史

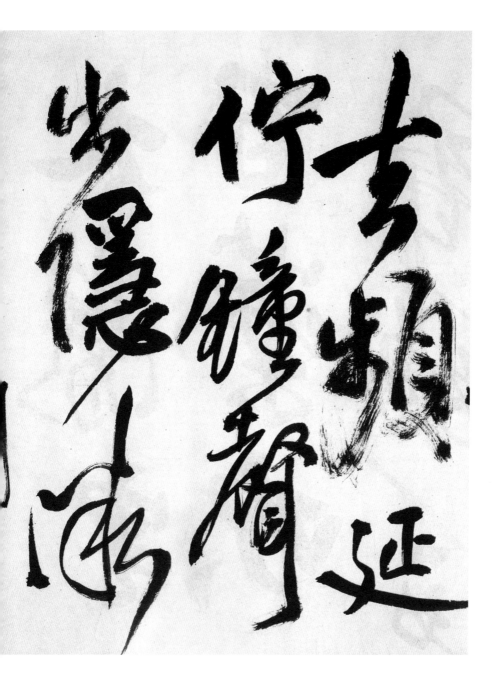

去頻延

俯修

憂

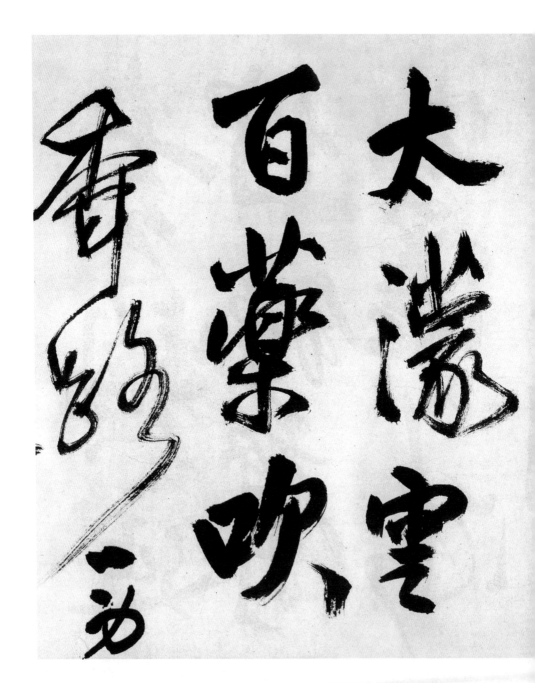

太液雲
百藥吹、
香

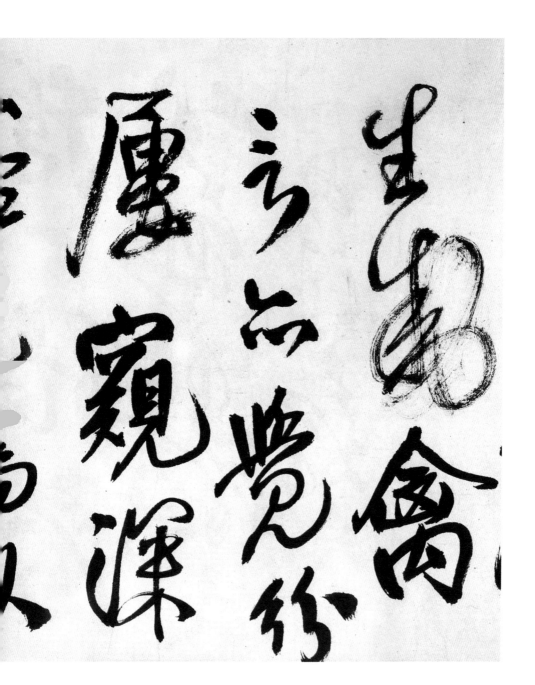

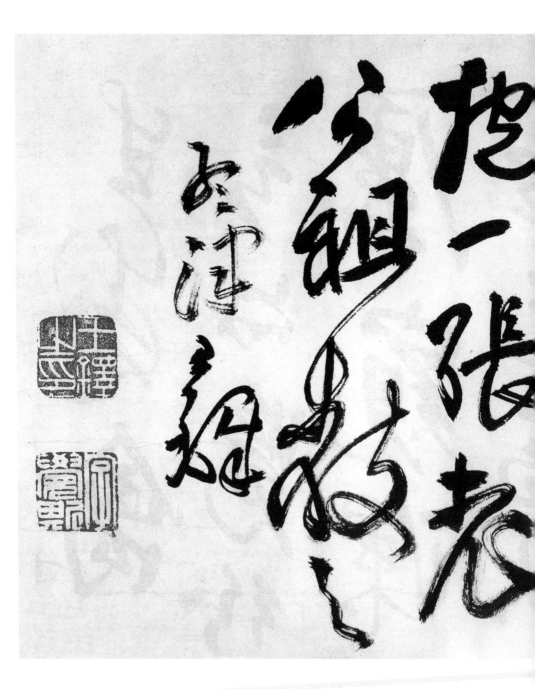

生自絞其中殊顧略勇

释文

壬午春莫书于怀州公署　抱一张公祖招饮舟中　偕又白给谏、念冲太守、云岫给谏

此夕联轻舫，相从秩秩音。不期湖海意，转入素虚心。近岫清光正，孤城返照深。悠然仍未尽，馣馤复何寻。其二：浦云能自暇，逾与道情亲。况坐声光里，高闲似古人。一壶催叠鼓，诸屿绕闲身。谁谓烟尘外，芳洲水不春。其三：邃深更得静，萧瑟答幽声。众派朱灯汎，一痕白鸟明。烟花身未老，丘壑道弥荣。百感中原事，魂魂向夜生。其四：冲虚风在御，人影近渔扉。顿悟烟炅泊，斯知梦所依。湖江春自阔，戎马事多违。欲去频延伫，钟声出隐微。上沐碉寺后峪柬臾杨诸君子　忘此群生动，禽言亦觉纷。屡窥深谷色，高卧太濛云。百药吹香路，一身生月纹。其中殊领略，鱼罟也氤氲。

抱一张老公祖教之　孟津王铎

244

玖

《五律五首诗卷》:
文安健笔蟠蛟螭

〔明〕王铎

薛龙春／文

裏高閒　聲光　親沈聖　與道婚　自暇逾　浦雲破　尋　鶺鴒渡河　春畫鑪　臨多仍　逐照漢

烟雲泊　廊楹隱　影近漢　砂布人　沖虛風　向夜生　原事魂　互圖中　道弥崇　老正巖　花身未　臨

北涯題　父親改教　抱一張卷　留氤氳　略勇是　中殊頡　生自紋甚　香動一別　百藥吹　太藩雲　谷色高臥

〔明〕王铎《五律五首诗卷》（墨迹纸本）

王铎（1592—1652），字觉斯，别号嵩樵、痴庵，河南孟津人。明代天启二年（1622）进士，入选庶吉士，散馆后授翰林院检讨。崇祯九年（1636）掌南翰林院，次年回京。崇祯十三年（1640）九月，授南礼部尚书，然遭父丧，未及之任。李自成农民军陷河南，王铎携家四处避乱至苏州、浙江等地。崇祯十七年（1644）六月，福王朱由崧在南京建立小朝廷，王铎就任东阁大学士，位至次辅。然而在与首辅马士英矛盾激化时，弘光帝并未站在他这一边，顺治二年（1645）春夏间，王铎请求誓师江北，未得许可。随即马士英与弘光帝先后出奔，多铎带领清兵进入南京，在极度失望与愤恨之中，王铎和南京文武官员一同迎降。当年八月车载而北，次年一月接受清礼部右侍郎管弘文院事的任职。顺治八年（1651）请祭华岳，顺道观览秦蜀风光，冬日还故乡，染疾不治，于次年春三月去世。朝廷谕祭葬，谥文安。

王铎是晚明杰出的书法家，流传至今的作品达千件之巨，并有

《延香馆帖》、《琅华馆帖》、《二十帖》、《拟山园帖》（图一）等多种刻帖传世。与王铎同年的进士，如黄道周、倪元璐、陈盟、南居仁等皆以书擅长。从这批同年进士之间的往还信札中，我们不难发现，他们在诗文、书画上交流甚多，且互相推毂，故声誉渐起。王铎入仕之初，尚与晚明四大家"邢侗（图二）、张瑞图（图三）、米万钟（图四）、董其昌"中的三位同朝共事。王铎尝称米万钟书法是"震旦第一伟丽"，而在一封写给董其昌的信中，他谦卑地表示欲"缀蚩音以附天藻"。对于未曾谋面的邢侗，王铎给予了极高的评价，顺治三年（1646）正月题《邢侗尺牍册》云"邢太仆老笔峥嵘，与黄慎轩皆能纵横，结构严纠，

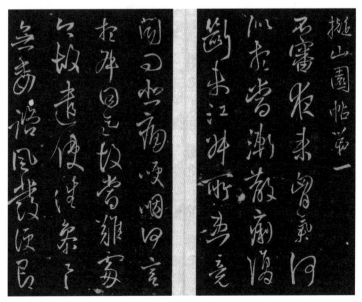

图一　〔明〕王铎《拟山园帖》（墨拓本，局部）

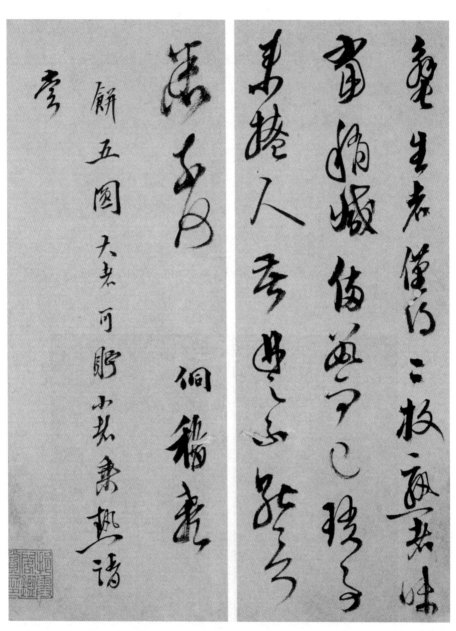

图二 〔明〕邢侗《草书手札》

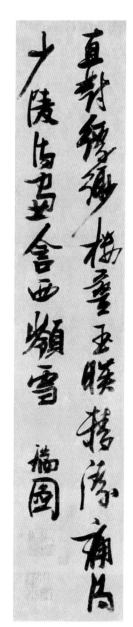

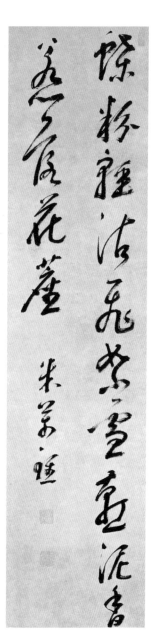

图三 〔明〕张瑞图《行书轴》　　图四 〔明〕米万钟《行书七言诗句轴》

251

尤为难事"。足见年轻的王铎对于艺林前辈多怀钦敬之意。

然而，作为一位有强烈占位意识的艺术家，在影响被及朝野的董其昌去世之后，王铎开始有意识地将董作为自己超越的对象。比如：董其昌论书多讲究用笔，而王铎则多谈结构；董其昌提倡南宗，王铎则南北兼收并蓄，且不满松江派的"二寸竹、七寸石、一寸鱼"，而推崇荆关的高山大壑。若非明清鼎革之变，王铎很可能成为董其昌之后在书法、绘画、鉴定诸方面的新一代艺林盟主。

晚明书家多擅长大轴与高卷，与之前历代的书家相比，他们更讲究作品的整体感与视觉感。尤其是王铎的作品充分调动了各种视觉元素的反差与对比，强化了创作活动中的表演性，以满足观众的视觉期待。事实上，其浓墨淋漓的即兴挥洒也成为晚明书法最鲜明的主要特色，与董其昌简澹优游的风格划开了一道鸿沟。

王铎为何作《五律五首诗卷》赠张抱一，这还要从他的经历说起。崇祯十三年（1640）九月，王铎被任命为南京礼部尚书。当年十一月取道卫辉，返回孟津。冬日，因父亲去世，孟津大饥，王铎移家黄河对岸的怀州（即怀庆府，今河南省沁阳市）庐居读礼。四个月之后，其母亦病逝。数月之内，连丧二亲，王铎哀毁之至，曾以"哀恸欲死偶然活"形容当时的境况。直到崇祯十五年（1642）秋，因农民军攻占孟津，王铎不得已携家经新乡仓皇南奔。

王铎寄居怀州时，在当地友人的帮助下，总算生活安定，这段时期，成为他入仕之后难得的安闲时光。《怀州行》云："一亩之宫苔色

侵，椒树芽萌未成阴。王痴其间僦一屋，天地容我令悲吟。读彼商周秦汉，以发天真而闲渊心。载为载云，载哭载歌，幸有知音。"这些被王铎称为知音的友人主要有杨之璋、杨之玠兄弟，史应选、史应聘兄弟，杨嗣修、杨挺生父子，杨啬庵，李燮圆等，他们在患难之际对其生活给予了实际帮助。这些友人又大多潜心文事，收藏书画，和王铎有很多共同语言。如崇祯十四年（1641）十二月，王铎复杨啬庵书有云："宝斋素积古帖书法若干，列其数目，借一观，即白日靡务，挑灯亦可怡神也。此道深微之极，必厚其精力，追跻古人，不然濡墨洒翰，无足存也。"王铎创作了大量的书画，仅传世的纪年作品就超过六十件，他的书风也在这段时间臻于成熟。

本卷的受书人张抱一，名宏道，山西长垣人。崇祯元年（1628）举进士，初为寿光令，晋为刑部郎，调职方。王铎寓居怀州时，张宏道仕为河北道右参议，驻郡；后拜光禄少卿，闻变避兵江南；顺治初归里，闭户吟咏，究心于养生家言，逍遥林壑十有余年。所著有《获我斋稿》《北游草》《林下风》若干卷。王铎流离怀州时，受张宏道款待，遂作诗作赠之。此外，王铎还曾撰、书《公建抱一张公惠里碑》，记载长垣既患寇氛，复告饥邑，张宏道数次捐俸以赈之，活士民千余人，费钱一千万贯的事迹。

在王铎的书作中，晚明书法的视觉性获得了最集中的体现。王铎自称从张芝、米芾、柳公权等人的法书中体验到小字拓大"力劲气完"的

重要性，他认为大字必须实现力量与连贯的结合。一方面，王铎时常强化字组的连绵，以获得一种整体感。这在草书作品中尤为明显，如赠张宏道《游房山山寺诗》轴，起首五字"怅望寻山径"一笔而成，通篇以势为主，透过强烈的腾挪与摆动，引导着我们的视觉一起移动。另一方面，王铎有意识地运用大小、轻重、敧正、方圆、聚散、浓淡等各种对比视觉元素，极力营造篇章的变动性与不确定性，这在行书中尤为明显。

以王铎的《五律五首诗卷》为例，因用熟纸硬毫，不似其他作品有较多的渗化效果。但正因如此，其用笔更显果断利落，运笔过程清晰犁然。王铎喜浓墨重下，有"骨力裹铁"之誉。如本卷"浦云""冲虚""戎马"等字，皆笔力中含，气格铮铮（图五）。由于硬毫蓄墨少，凡刚换墨时点画形象都十分清晰，一旦骤然墨竭，王铎并不立即重新添墨，而是利用腕力逼出笔毫中的余沈，此时书写更强调峰杪压纸，速度亦略见迟缓，且伴有顿挫。因而枯笔飞白之间亦不见破败之气，点画仍旧成形，给人完整、圆润之感，恰似干冽秋风而润含春雨。如"虚""深""光""泊"等字（图六）虽墨量不足，书写不能顺畅，但点画节点清楚，节奏不失。而"寻""洲""中""频"等字（图七）的收笔虽皆破锋龃挫，却没有强弩之末的感受。

本卷结字多从"小王"、颜、米诸家来，在用笔的统摄下，颜真卿的宽博（如"城""自""箫""向""烟"）、米芾的奇险（如"舟""湖""闲""身"）不仅不相抵牾，反而相辅相成。明代熊开元《评王太史书》尝云："太史书出入变化，于晋唐诸大家直是信手拈

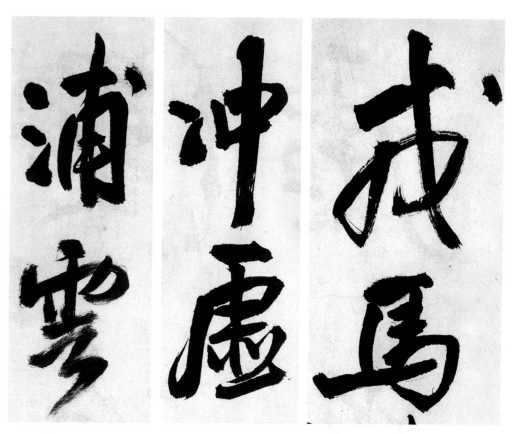

图五 《五律五首诗卷》（局部）

来，头头是道。至神锋陡健，如太华削成四面，无面不奇。""无面不奇"最能概括王铎结字的特色，但王铎并非为求奇而奇，而是与他的创作观念有关。王铎崇尚随势赋形，追求偶然的意趣。倪后瞻曾转述其作书的方法说："凡写字左边易，右边难，左边听我下笔，先立一规格，其配搭之法全在右边，以其长短浓淡，或增或减，皆赖之耳。"

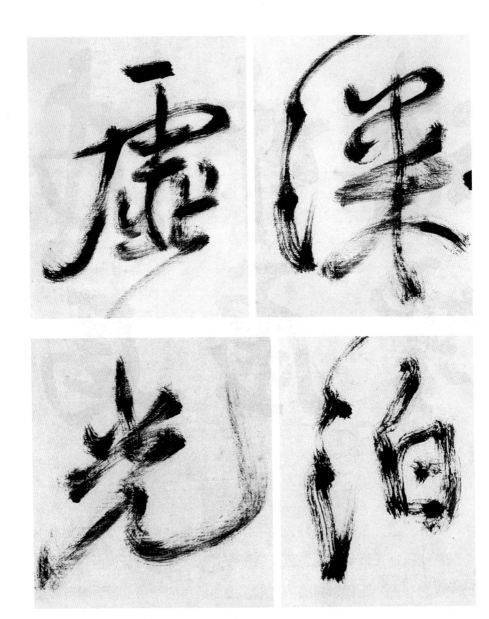

图六　《五律五首诗卷》（局部）

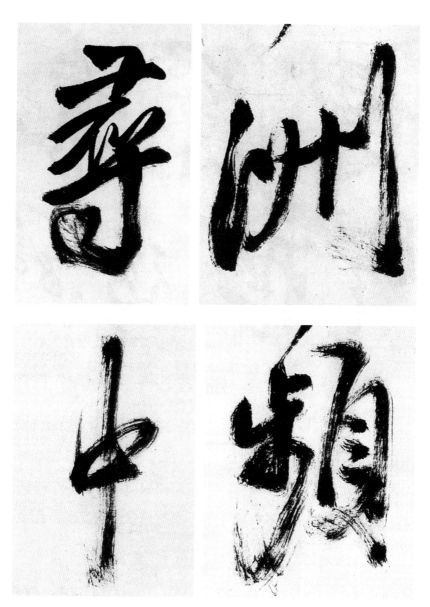

图七 《五律五首诗卷》（局部）

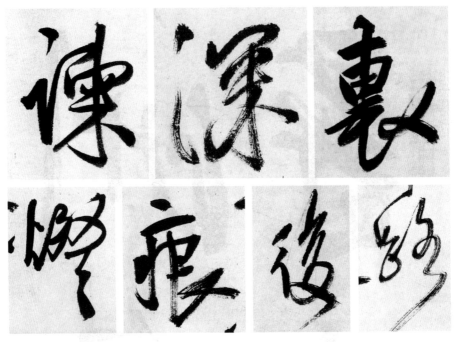

图八　《五律五首诗卷》（局部）

这个说法不见于王铎自己的论述，但按王铎的诸多作品却颇能印合。如本卷中"谏""深""里""灯""痕""后""路"等字（图八），左边的偏旁十分平常，似无匠心，但右部如层峦叠嶂般复杂错结。换言之，王铎单字的左侧多收敛平直，而右侧则夸张变化，且多弧线穿插。

王铎书法最大的特色在于具有对篇章的把握能力。他反对僵化的程式，而以能"转"作为能力的象征。他在一段跋文中曾强调"转"

的重要性："书法难以转，转者，体用变化，莫能凝滞……盖转者，三昧境也。"王铎非常讲究篇章的起承转合，在他看来，有了转便有了作品的整体活力。在批点《国语》时，他曾不厌其烦地讨论文章的结构："清，非寂寂数语简短之谓也，即千余言而承接转收，一篇有一篇之结构，不以字累句，不以句累篇章，如一句提挈呼吸，埋伏点睛，穿插收拾，如鹥在水，方见其身，忽入水中，行二三里始露其头，略为游泳，又入水中暗度。夫文至于暗度，不在词语，不论平奇长短，不拘浓淡浅深。"这段关于"暗度"之妙的论述，几乎可以移来比喻王铎的书法。因为这样的认识，王铎的书作也做到了一篇有一篇之结构。

就本卷而言，每行基本为三到四字，这不仅不利于行气的表达，而且章法也极难处理。王铎于十七世纪三十年代创作的行书高卷如《秋兴八首》、《汤阴苏观水、衷源、严六、忝庵，董崧河诸世兄园亭邀饮六首》，每行多达四五字甚至八九字，有足够的调整空间。如何在如此困难的情况下展现自己对于局势的操控能力？王铎的基本手段是制造反差，形成虚实，通过虚实的交替变动实现"暗度"，从而展现篇章的节奏与活力。

从总体上看，本卷天头、地脚几乎没有临近两行是平齐的，王铎随意着笔，忽高忽低，加之"抱一张公祖""其二""其三""其四"等几节小字穿插于大字群组之间，此"虚实"之一。浓枯的变化，随处可见，如"湖海意""转入素""虚心近"，"意""入""虚心"四

259

图九 《五律五首诗卷》中的"顿悟"二字

字枯，其余浓。细勘之下，枯中皆有浓（"虚"），浓中亦藏枯（"素"的左点）。再如"顿悟"二字（图九），"顿"字紧凑而浓，"悟"字宽松而枯。"百药吹／香路一身"两行也形成浓、枯的对比。此"虚实"之二。大小变化是王铎最拿手的。我们前面谈到，王铎处理单字时常左收右放，在处理字组关系时，他也非常擅长小大穿插，正因为

如此，他的行书常常给人以草书的错觉。王铎《行书轴》的葛嗣浵跋有一段精妙的评价："行书而视若草者，以其大字能负小字，正字能翼偏旁，俯仰映带，呼成一气而复出以宽和，此明季诸公中独步者。"一个"负"字，便将字形大小的变化纳入到了一个有机的整体之中。本卷中对"公祖招饮""不期""未尽""高闲""声众""朱灯""多违""诸君子"等字组（图十）的处理，都体现出自然承合的关系。值得注意的是，大字负小字的字组，小字多居偏左的位置，如"公祖""朱灯"，小字右侧留出的空白，又自然形成了篇章中的"眼"。此"虚实"之三。大小、浓枯的变化，有时又综合运用，如本卷署款"公祖教之／孟津王铎"两行，右大左小，右上浓右下枯，左上枯左下浓。而"公祖""教之""孟津""王铎"这四组字（图十一），内部又无一例外存在着大小的变化，同样每一组的小字多居偏左的位置，故虚实相生，形势生动。

王铎书写《五律五首诗卷》时正值五十岁，此时他的书风已经完全成熟。事实上，在既往的研究中，这件作品也被认为是王铎的代表作之一。窥一斑可见全豹，借助对于这件作品的分析，我们对于王铎在创作过程中展现出的非凡的驾驭能力已非常清晰。

毋庸讳言，晚明书法的每一项创造都无法绕开王铎而寻得清晰的脉络。诸如对别体的偏爱，在书作中时常以楷书用笔写篆字的结构；在同一件卷册作品中，运用大楷、小楷、行书、草书、章草等各种书

祖招歡期高閒靜

图十　《五律五首诗卷》中体现自然承合关系的字组

图十一　《五律五首诗卷》中的
"公祖""教之""孟津""王铎"字组

体，而呈现出驳杂且又有视觉变化的新样式；在大轴作品中，强化连绵感与视觉冲击，并且将墨法运用到无以复加的程度；在创作过程中加入表演的成分，以回应观众的视觉预期；将古代范本拓而大之，不仅割裂字句，且任意改变既有的书体，以实现对原作的视觉性转换……晚明书法所蕴含的这些充满创造性的活动，王铎无疑是最重要的推手与践履者。

然而世易时移，在满族入主中原时，他们需要仕明官员的配合，故对降臣皆予录用；而一旦江山稳固之后，那些"贰臣"则被无情地钉上了政治伦理的十字架。乾隆时期编修《清史列传》，王铎与钱谦益等人一起入贰臣传乙编。无论对于王铎的人格还是艺术影响力，"贰臣"的印记都将不可避免带来强大的负面效应。而雍、乾之际，帝王喜好董其昌与赵孟頫书法，则更将王铎推向深渊。

在沉寂了一个多世纪后，王铎等明代书家的作品在十九世纪末二世纪初被介绍到日本。出于美术馆展览厅对大件作品的需求，日本书法家们纷纷把注意力集中到了明末清初的大条幅上，在"二战"之后甚至形成了以取法王铎为核心的"明清调"流派。而到了二十世纪八十年代，中国的书法展览也日渐增多，同样因为展厅效果的追求，王铎等晚明书家的高卷大轴开始受到人们的青睐。王铎"好书数行"的自我期许，在经历了近四百年的沧桑变幻之后终于得到实现，他作为晚明书家的杰出代表，也已经成为学界的共识。

千伊如前見後為囊也

其上岳松容舉而杉末

欐〻閃爍如巢鳥賴目

丹楓北篆北隸頗空霄

億當圖連而蛛絲縈織

扃戸盡古美俄而風水合

涯塊鮏偃所遂徑好閣栽

266

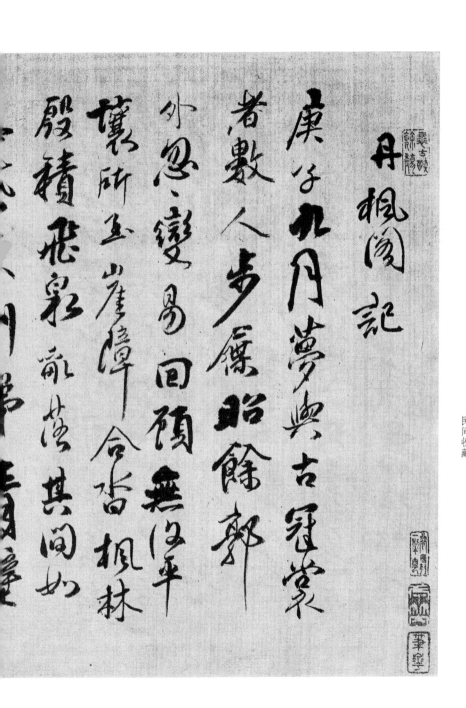

丹枫阁记

庚子九月梦与古冠裳
者数人步屧昭餘郭
外忽变易回顾无复平
壤所至山崖崿合沓枫林
殷积飞彩龥其间如

〔清〕傅山《丹枫阁记》
墨迹绢本，册页装，每页纵24.5厘米，横13.5厘米，
民间收藏

肉而喜夢轟穢而喜者

若覺而起〜竊〜烏羣

其夢之此而歟散勿為魄

出之覩闊喜也之色

而勿以入五夢又寞舄以

入五闊中藏書藏畫

藏附彝藏茶藏酒以待

構如其夢牲生之畜曰

有大覺而後知此其大夢

也或生醒之曰覺苟非

覺夢其了矣靈有大夢

而後知其大覺也同或生之

言老曰是照寐語如是

其言如夢車馬而喜黃夢也

枫仰因梦而有

晓暮咸庭载识

人生

圆阆而至记阆首其

梦记宵其图谁云

碧之魄之皆梦犯

果彼层老去去去去

人之能入吾夢者如其人
乎且夢即乎入吾之夢
吾當入其之夢又安知後
之而夢我之入其夢也
苟精識之而通趣之云云而
智者哉出生之夢不復世
此寧廓矣

271

西夢时以乡枫仲话又枫仲人

夢中雨人恩没醒而忘之

我為讹从三枫仲重坐忘石

宝此粒我是说夢共苦枫仲

聽夢出话夢德夢大

有道听半而枫仲先之

夢明而子心是走老引枫仲

是简地身夢夢时之之

志顧眠说梦共此性说

二间炒著之人之乃乃动

境之变化世之于梦而又

人之梦中炮亚将幻嚼

不能形容萬一文章妙境

此家梦则不乃思凝美机

仲冬甚好久老之不能而又為玅

释文

丹枫阁记

庚子九月，梦与古冠裳者数人，步屧昭余郭外。忽忽变易，回顾无复平壤，所至崖障合沓，枫林殷积，飞泉乱落其间，如委紫练；侧睇青壁，千仞如削，目致为穷也。其上长松密举，而松末拥一小阁，摇摇如巢焉，颜曰丹枫，非篆非隶，嵌空一窗，亿当阁径，而蛛丝荒织，扃若终古矣。俄而风水合注，块然偃卧。遂经始阁材，构如其梦。庄生之言曰：有大觉而后知此其大梦也。戴生缀之曰：觉苟非觉，梦其奚灵？有大梦而后知其大觉也。闻戴生之言者曰：是犹然寐语也。是其言也，梦车马而喜，梦酒肉而喜，梦粪秽而喜者，若觉而失之，窃窃焉幸其梦之兆，而不敢以为魄祟之颠倒者也。之入也，不可以入吾梦，又奚足以入吾阁？阁中藏书、藏画、藏鼎彝、藏茶、藏酒，以待人之能入吾梦者。如其人之足梦，即不入吾之梦，吾当入其梦，又安知彼之不梦我之入其梦也？苟精诚之不通，超

无友而独存，戴生之梦不复堪此寥廓矣。

昭余戴廷栻记，松侨老人真山书。

枫仲因梦而有阁，因阁而有记，阁肖其梦，记肖其阁，谁实契之？总之皆梦。记成，复属老夫书之。老夫顾能说梦者也。尝论世间极奇之人、之事、之物、之境、之变化，无过于梦，而文人之笔，即极幽眇幻霍，不能形容万一。然文章妙境亦若梦，则不可思议矣。枫仲实甚好文，老夫不能为文，而能为梦。时时与枫仲论文，辄引入梦中。两人蓍蓍随复醒而忘之。我尚记忆一二，枫仲竟坐忘不留。此犹（由）我是说梦者也，枫仲听梦者也。说梦听梦大有径廷（同"庭"）哉！幸为枫仲忘之，若稍留于心，是老夫引枫向黑洞洞地，终无觉时矣。

既为书之，附识此于后。

拾

《丹枫阁记》：萧然物外得天机

〔清〕傅山

姚国瑾／文

丹枫阁记

庚子九月梦与古冠裳
者数人步屣昭馀郭
外忽变易回顾无他平
壤所五山崖壁合皆枫林
殷稹飞彩前映其间如
垩垩练侧睐青壁

千伊如削目发有霏也
其上是松密举而松李
橡不阖撰如此巢鸟颖日
丹枫此篆非隶颓空霄
忆当阖连而蛛丝萦织
扁一不尽古笑我而风入合

人之能入者梦者必其人
之品梦即彼入吾之梦
要当入其梦又安知彼
之不梦我入其梦也
苟精藏之不通超忘复又而
知彼截出之梦不能想
此宁廓笑

晤陛咸廷武记
枫仲固梦而有会
周阖而又记阖首其
梦记省其阖谁识
岂之魂唬梦祀

〔清〕傅山《丹枫阁记》（墨迹绢本）

明清两代，稿牍之书，琳琅满目，然就经典而言，与晋、唐、宋、元难以并论。明末董其昌似可雁行，亦多在娟秀淡雅；而气息酣畅、儒雅遒劲，能踵武前贤者，傅山所书《丹枫阁记》亦其一例也。

傅山一生交游颇多，而最为知己者莫过于同学好友戴枫仲。《丹枫阁记》便是戴枫仲写的一篇"梦记"，数年后，傅山应邀书写了这篇短文，并于文后即兴题写了跋语，情真而意切，这就是人们今天所见到的傅山书《丹枫阁记》。

傅山（1607—1684），初名鼎臣，后改名山。字青竹，或署青竺，后改青主。别署公之它、石道人、啬庐、丹崖翁、朱衣道人、松侨、侨黄老人等。山西阳曲西村人。其先世大同，六世祖傅天锡以《春秋明经》为临泉王府教授，迁居忻州顿村。曾祖傅朝宣为宁化王府仪宾、承务郎，以王戚而移居阳曲。祖傅霖，嘉靖进士，官至辽海兵备道参议，好班氏《汉书》，著有《慕随堂集》。父傅之谟，万历岁

贡，养亲不仕，教授生徒。傅山就是出生在这样一个既是王戚又是士大夫的家庭里，故而少年即受到良好的文化教育。年十五应童子试，被录为博士弟子员，受知于山西提学使文翔凤，二十岁为廪生。崇祯九年（1636），山西提学使袁继咸因遭诬陷被逮京勘问，傅山与三立书院诸同学薛宗周等赴京伏阙讼冤，袁继咸得以事雪狱解。作为为师讼冤、不顾个人安危的义士，傅山由此名重士林。然因其文章多山林之气，而屡次乡试不中。崇祯十七年（1644）春，李自成大顺军攻破太原，追赃助饷，傅山从此家道中落。甲申鼎革后，傅山出家做了道士，退隐山林，然复明之心不死，故以道人之名行医江湖，奔走于平定、盂县、寿阳、汾阳一带。顺治十一年（1654）"朱衣道人"案起，傅山被捕入狱，经多位好友相助，以奇计得释放还。傅山出狱后，知复明无望，遂潜心学术，于经史诸子、佛学多有心得，且旁通诗文、书画（图一），成就非凡。《清史稿》列傅山于《隐逸》，《清史列传》列傅山于《文苑》，《清儒学案》列傅山于《儒林》，足以证明傅山渊博的学识和可贵的品格。康熙十七年（1678），诏举"博学宏词"，傅山赫然在征聘之列，屡辞弗获。地方有司亲备驴车，力为劝驾，勉黾就道。入京，即称病偃息僧寺，未能临试。都谏魏相枢以傅山老病上闻，诏免试放归，授中书舍人。"博学宏词"的征聘，对傅山来说是一个很尴尬的事情，遗民对异朝的应征，遭到士林的清议是必然的，也是遗民本身的一个伤痛。傅山应而避考，自视非征，然仍为士林所诟病，其痛苦可想而知。故"博学宏词"之后，傅山归居西村，

图一　〔清〕傅山、傅眉《山水花卉册》（局部）

闭户著述，终身不入城市。

戴枫仲，名廷栻，字枫仲，号补岩，山西祁县人。曾祖戴宾，曾任直隶大名府通判。祖戴光启，隆庆五年（1571）进士，历任陕西按察使、河南右布政使，卒赐封通奉大夫。父戴运昌，崇祯十年（1637）进士，历任河南尉氏知县、顺天府良乡知县、户部员外郎，明亡后隐居祁之鹿台山，不与时官往来，成为一个名副其实的遗民。至枫仲，不仕新朝，耕读于乡间。因家门数世为宦，又因祁地善于经营蓄产，故富甲一方。甲申鼎革后，枫仲能于市中购买明晋宦流转之宋元名画，便可知也。

傅山与戴枫仲同学于太原三立书院，时在崇祯九年（1636）。是年初，山西提学佥事袁继咸修复三立书院，择晋士之优秀者讲肄业其中，以应大比，傅山与戴枫仲俱在选拔之中。傅山时年三十岁，戴枫仲时年十九岁。虽然年龄悬殊，但二人之友谊从此开始。傅山家道中落、系狱遭难，处于贫困之中，亦多赖枫仲周济。即使鬻书卖画，亦多由枫仲绍介。

关于傅山书写《丹枫阁记》的时间，须从戴枫仲《丹枫阁记》说起。其文曰："庚子九月，梦与古冠裳者数人，步屧昭余郭外。忽忽变易，回顾无复平壤，所至崖障合沓，枫林殷积，飞泉乱落其间，如委紫练，侧睨青壁，千仞如削，目致为穷也。其上长松密举，而松末拥一小阁，摇摇如巢焉，颜曰丹枫，非篆非隶，嵌空一窗，忆当阁

径，而蛛丝荒织，扃若终古矣。俄而风水合注，块然偃卧。遂经始阁材，构如其梦。"

枫仲之梦在"庚子九月"，即顺治十七年（1660），又曰："遂经始阁材，构如其梦。"这就是说，从顺治十七年九月起，枫仲就已经开始筹划丹枫阁的营建了。

丹枫阁的营建时间，史料没有明确的记载。《傅山全书》卷十三有诗《枫仲读书阁初成》："下驴皆舌在，跃马孰颐镇。不约丹枫阁，如张绿绮琴。白鳢霜橘柚，红酒蜜林檎。搔首还台笠，嗔肝失老椶。掌中无利剑，诗版谩精镘。伯浑愁芳草，茱萸缀苦荬。当为劳物色，不敢自吾琛。颖令词能下，乡侯意可繗。"诗前写有作诗缘由"枫仲读书阁初成，居实适携近作过，就仲属订，会山还自砥柱小几趋息阁下"，可以从中猜测"丹枫阁"建立时间。居实，即傅山和戴枫仲在三立书院时期的同学白孕彩，山西平定人，此次居实请戴枫仲审定的近作，很有可能就是应枫仲之邀为《晋四人诗》提供的诗稿。《晋四人诗》与清初的遗民情结有关。明遗民们为了不忘故国，尽可能搜集整理明代各家的诗文，包括遗民诗。戴枫仲就曾编撰《明百家诗选》，《晋四人诗》则为遗民诗。枫仲《叙晋四人诗》云："丙申春，与公它先生徘徊崇兰老柏下，惓念晋之文人才士凋谢殆尽，幸先生与居实先生在，今寿毛、季子继起，皆一时高才，而淹留草野。欲稍梓篇章，以各备晋人一种。"草野者，遗民也。此四人即傅山、白孕彩、胡庭、傅眉。据《傅山全书》附录八《新编傅山年谱》顺治十八年（1661）时的记载："戴二哥

向山取兄诗，选定五十首，近且知之矣。若成，定当先示山，山即寄记室。"《晋四人诗》刻成时间将是丹枫阁建成的最迟界限，至少在顺治十八年还未建成。又，傅山与《枫仲读书阁初成》一诗后复有《再用前韵诮枫仲》诗，其中于"崇祯年旧枣"句下注："仲藏枣二十五六年物，时出啖我。"以崇祯十七年（1644）算，二十五、二十六年即康熙七年（1668）、康熙八年（1669）。这就是说"丹枫阁"初成最迟不会晚于康熙八年，也就是在顺治十八年至康熙八年之间。

　　傅山《丹枫阁记》跋云："枫仲因梦而有阁，因阁而有记，阁肖其梦，记肖其阁，谁实契之？总之皆梦。记成，复属老夫书之。"从傅山跋语中也可以看出，先有梦，然后依梦建阁，阁成复有记。至于枫仲何时写成《丹枫阁记》则无明确记载，傅山书写《丹枫阁记》的时间似亦难确定。不过《傅山全书》卷二十七收录《致戴枫仲札》，其中有云："以时势料之，吾兄不能出门，亦不必出门矣。东省李吉老适有信要弟东游，弟即趋其约，似且不果。嵩少之行，吾兄亦复省此匆遽也。弟拟初三日发，但借一好牲口、一仆力扶掖老四大上下耳。资斧不劳经纪，极能宽吾兄连日不訾之费。弟复何忍，何忍？《枫阁记》即拟书之，送牲口人到即付之。"据多种版本的傅山年谱记载，傅山一生共有四次东、南之行。第一次是在顺治十三年（1656）春，傅山出狱后东南之行。此早于顺治十七年，故与"丹枫阁"事无关。第二次是在顺治十八年（1661）六月，傅山偕殷岳至河南轵关为杨思圣视疾。此急事，人命关天，傅山不可能给枫仲写信借牲口、仆

力。故尹协理《新编傅山年谱》将傅山书《丹枫阁记》定于此年是有疑问的。第三次是在康熙二年（1663）四月，傅山至河南辉县访孙奇峰，请孙为其母写墓志。第四次是在康熙十年（1671）春末，傅山游山东泰山、曲阜。所以，康熙二年与康熙十年这两次都存有可能性。《中国书法全集·傅山卷》收录《与戴枫仲信札》手稿，其中有一"梦"字与《丹枫阁记》中"梦"字写法完全相同（图二），且此札与《丹枫阁记》风格也较为相似，而此札写于康熙四年（1665），故两者书写时间不会相距很远。又，傅山《致戴枫仲二札》说道："原拟一造新斋，借观典籍之富，会雪泞辄复难之。有一远志，图晤对细订，若文旆果于开春到省时，当面陈之。弟老矣，实不能岑寂枕席间，欲要吾兄略入嵩、少，一破老闷，若得为翟法赐，即以足下为吾蹭公，遂此久要，岂不大妙……枫仲老仁兄礼垔。弟山顿首。"右于"一造"下，有小字"太先生墓志还请一二张"。据《傅山全书》附录八《新编傅山年谱》康熙六年条李因笃《戴止庵墓志铭》："康熙六年八月之吉，关中后学李因笃孔德甫撰，太原后学傅山青主甫书，昆山后学顾炎武宁人甫篆，石艾后学任复亨元仲甫勒。"墓志铭写于康熙六年（1667）八月，傅山"太先生墓志还请一二张"，不早于该年冬天。此又谈"略入嵩、少"，应与傅山《致戴枫仲札》之"嵩、少之行"之事为同一事，故《丹枫阁记》的书写不早于康熙七年春。因此，傅山《丹枫阁记》的书写应该在康熙七年到康熙十年之间。

傅山书《丹枫阁记》写就后一直藏于戴枫仲家，清代中后叶转至

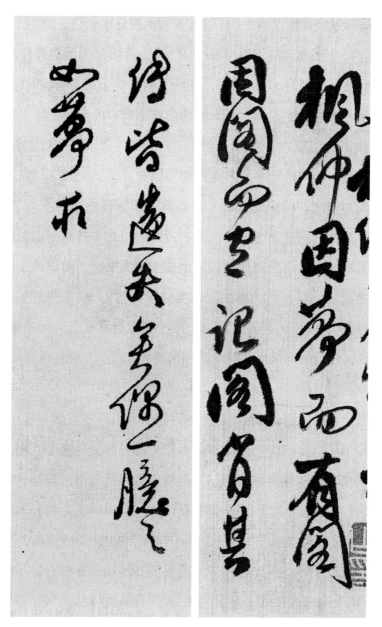

图二 《与戴枫仲信札》（左）中的"梦"与《丹枫阁记》（右）中的"梦"

祁县富商渠家，保留至今，可以说，《丹枫阁记》始终未离昭余一步。道咸年间，寿阳刘雪崖编辑《霜红龛集》，将所见傅山访孙奇峰旅途之中所批录诸子刻为《百泉帖》，并同时刊刻傅山书《丹枫阁记》。刘雪崖在刻《丹枫阁记》一石时，将傅山在原稿中的别字错字去掉，又把旁边改正之字嵌入，如以"廷"换"听"字，以"夫"换"老"字，以"由"换"犹"字。其他则尊重原文，风格一致，只是把末尾小字"既为书之，附识此于后"上的两方印章移去，于下加"真山"朱文印，其后有刘雪崖的长跋。辽宁省博物馆的《丹枫阁记》临习的就是刘雪崖刻，类同于刘刻本，只是把"既为书之，附识此于后"两行小字变成了一行，将"真山"印换成了"傅山印"（图三），但在"昭余戴廷栻记，松桥老人真山书"下少了"戴廷栻印"和"傅山印"两方印章，而且书写风格和傅山的书风亦相距甚远（图四）。

从以上分析，《丹枫阁记》大约为傅山六十五岁所书。这一时期，正是傅山书法风格的成熟期。傅山书法大约可以分为四个时期。第一个时期是从崇祯初年至顺治初年，是傅山临习晋唐楷法和赵、董书法的阶段。《霜红龛集》丁刊本卷四录有傅山《作字示儿孙》一诗，其跋云："贫道二十岁左右，于先世所传晋唐楷法，无所不临，而不能略肖。偶得赵子昂、香光诗墨迹，爱其圆转流丽，遂临之，不数过而遂欲乱真。"同书卷二五《杂著》又有："吾八九岁临元常，不似；少长如《黄庭》《曹娥》《乐毅论》《东方赞》《十三行洛神》，下及《破

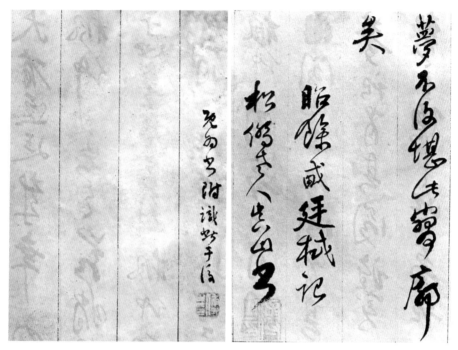

图三　辽宁省博物馆馆藏《丹枫阁记》（局部）　图四　辽宁省博物馆馆藏《丹枫阁记》（局部）

邪论》，无所不临，而无一近似者。最后写鲁公《家庙》，略得其支离。又溯而临《争坐》，颇欲似之。又近而临《兰亭》，虽不得其神情，渐欲知此技之大概矣。"傅山习晋唐楷法之多，不亚于"集古字"，但真正能略肖者却是赵孟頫。虽然鼎革后，傅山在书法上改弦易张，但就其一生而言，始终都深受赵孟頫书风的影响。同书卷二五《字训》有傅山晚年教儿孙的一段话："予极不喜赵子昂，薄其人，遂恶其书。近细视之，亦未可厚非。熟媚绰约，自是贱态；润秀圆转，尚属正脉。"由此可见，傅山晚年对赵孟頫书法的态度。第二个时期是

从顺治初年至顺治末年。由于傅山的遗民心态和对异朝的抗争心理，其书法风格逐渐变得倔强和怪拙。除了对颜真卿的书法大加颂扬外，已初步形成了"四宁四毋"的书学思想，书法多以改造王铎的风格面貌出现，一方面继承晚明连绵大草气势磅礴的书风，一方面又于笔法中施之一重拙。其代表作如《饯莲道兄》十二屏、《唐诗草书》四条屏及《奉祝硕公曹先生六十岁序》。第三个时期在康熙初年至康熙十年左右。这一时期是傅山书法成熟和学术活跃期。甲午"朱衣道人"案之后，傅山游历江南，知恢复无望，遂潜心于学术，思考明亡之原因，故对经史子集有心得之论，尤其对诸子多有发微。这和许多明遗民的思想行迹是一致的。康熙二年（1663），顾炎武至太原，访傅山于松庄；之后，屈大均、阎尔梅、李因笃、申涵光、潘次耕、阎若璩等相继来到太原，他们之间的唱和，活跃了太原地区的学术氛围，"实学"成为此一区域的学术主流。这种反思的思想也影响了傅山对书法的重新认识，使得傅山书法的创作由颜真卿重新回到了"二王"一脉帖学道路上来。这种"二王"帖中的儒雅、精致和颜真卿的流畅雄浑的气势，互相交融，傅山书法开始形成了高雅亦不失豪放的风格，如《读宋南渡后诸史传》。第四个时期则是"博学宏词"前后至傅山离世。这一时期，傅山由于受邀补镌《宝贤堂法帖》，不仅仔细审视了"二王"书法的每一个细节，更充分体验了"二王"书法的整体精神，正所谓"风樯阵马，豪放不羁"，如傅山七十八岁时所书的《晋公千古一快》四条屏（图五）。

图五　傅山《晋公千古一快》四条屏

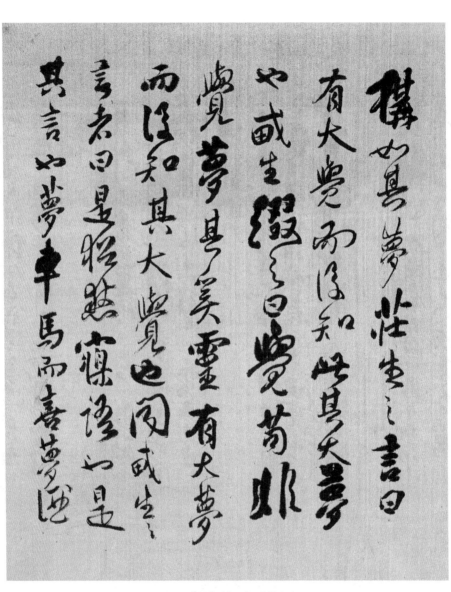

構如甚夢莊生之言曰
有大覺而後知此其大夢
也或生澀……曰覺苟非
覺夢其了矣靈有大夢
而後知其大覺也同或生之
言者曰是恨然……語如是
其言如小夢卓馬而喜黃夢……

图六　《丹枫阁记》（局部）

《丹枫阁记》是傅山处于第三个时期的书法作品，也是其思维活跃、学术和艺术生命力旺盛时期的代表作。其为册页，共八板，墨迹绢本。前七板每板七行，最后一板八行。前后分为两个部分，第一部分是《记》，第二部分是《跋》。《记》所载内容是戴枫仲之文，属于抄录，故以行书为主，时留颜楷笔意，气质娴雅，舒畅而流丽，一字不误。《跋》属于傅山即兴题作，则行中兼草，随意洒脱，气息酣畅。正因为初稿，故时有错漏之字，傅山皆予以添加改正，然不失整体风貌。

　　《丹枫阁记》中，戴枫仲除记述梦中"与古冠裳者数人，步屣昭余郭外"所遇之境外，更重要的是翻庄子"有大觉而后知此其大梦也"为"有大梦而后知其大觉也"（图六）。遗民之梦，图谋恢复，大梦破灭，故有反思。这就是"梦"与"觉"的关系。庄子的避世源于用世之心，这是清初遗民们早就感觉得到的。所以，清初的遗民们一部分归隐山林，行迹于释老，而另一部分人则穷研经史，总结兴亡成败。傅山和戴枫仲这些遗民则是游离于二者之间，用世之心亦昭然可解。傅山鼎革后出家为道士，但不忘图谋恢复。"朱衣道人"案以后，从西村、土堂移居松庄，虽土窑寒舍，以医为生，但在读书之余，于人、于事多有议论，入世的情怀始终没有脱离。这些思想和行迹也深深影响了戴枫仲。故傅山在《跋》中云："尝论世间极奇之人、之事、之物、之境、之变化，无过于梦。""此由我是说梦者也，枫仲听梦者也。说梦听梦大有径廷哉！幸为枫仲忘之，若稍留于心，是老

夫引枫仲向黑洞洞地，终无觉时也"。枫仲甲申后，不复参加科考，居处乡间，虽无傅山之行迹，然与傅山同声气。所以，《丹枫阁记》与《跋》既是戴枫仲的心志，也是傅山的心声。他沿用"二王"一脉的笔触、颜鲁公行书的气息，完成了这种既表达友人心志，又表达自己心声的传世之作。

图版说明

壹 《兰亭序》: 神助留为万世法

图五 《犹书信》,东汉行书简,2004 年出土于长沙东牌楼 7 号古井窖中,属于东汉后期的简牍。这批简牍计 426 余枚,其中 218 枚写有文字,内容大体是日常的文书;就书体而言,篆、隶、草、行、正书各具形态。湖南长沙简牍博物馆藏。

图六 《济逞白报》,魏晋行书,楼兰文书残纸,出土于楼兰遗址,英国国家博物馆藏。

图七 《姨母帖》(唐摹本),〔东晋〕王羲之,此帖 6 行,42 字,收录于《万岁通天帖》中,辽宁省博物馆藏。

图十 《兰亭序》(天历本),〔唐〕虞世南,墨迹纸本,纵 24.8 厘米,横 57.5 厘米,故宫博物院藏。

图十一 《兰亭序书画卷》,〔明〕祝允明、文徵明,墨迹纸本,纵 26.7 厘米,横 416 厘米,辽宁省博物馆藏。

贰 《祭侄文稿》：凝刻心魄摄血泪

图十一 《争座位帖》（二玄社复印本），〔唐〕颜真卿，刻石存于西安碑林博物馆，原迹已佚。

陆 《与山巨源绝交书》：从心所欲不逾矩

图一 《真草千字文》，〔元〕赵孟頫，墨迹纸本，纵 24.7 厘米，横 352 厘米，故宫博物院藏。

图二 《急就章》，〔元〕赵孟頫，墨迹纸本，曾载于《石渠宝笈续编》，辽宁省博物馆藏。

图五 《杜甫秋兴诗卷》，〔元〕赵孟頫，墨迹纸本，纵 23.5 厘米，横 261.5 厘米，上海博物馆藏。

柒 《西苑诗卷》：心手相忘化高洁

图一 《小楷千字文》，〔明〕文徵明，墨迹纸本，纵 34 厘米，横 74 厘米，广州艺术博物院藏。

玖 《五律五首诗卷》：文安健笔蟠蛟螭

图一 《拟山园帖》，〔明〕王铎，清顺治十六年墨拓本，共十卷，包含二十九张作品。

图二 《草书手札》，〔明〕邢侗，墨迹纸本，纵 27.8 厘米，横 10.2 厘米，浙江省博物馆藏。

图三 《行书轴》，〔明〕张瑞图，墨迹纸本，纵 135.85 厘米，横 27.1 厘米，浙江省博物馆藏。

图四 《行书七言诗句轴》，〔明〕米万钟，墨迹纸本，纵 166.2 厘米，横 42 厘米，故宫博物院藏。

拾 《丹枫阁记》：萧然物外得天机

图一 《山水花卉册》，〔清〕傅山、傅眉，墨迹绢本、纸本，册页，共 16 开，其中傅山画 5 开，傅眉画 11 开，每开纵 25.7 厘米，横 25.2 厘米，天津博物馆藏。

图二 《与戴枫仲信札》，《中国书法全集·傅山卷》，刘正成主编、林鹏编，荣宝斋出版社，1996 年，第 112 页。

图三、图四 《丹枫阁记》，〔清〕傅山，册页，每页书字 4 行，共 18 页，辽宁省博物馆藏。

图五 《晋公千古一快》四条屏，〔清〕傅山，墨迹绫本，纵 51 厘米，横 201 厘米，山西晋祠博物馆藏。

盛一觴一詠上足

是日也天朗氣清

觀宇宙之大俯

所以遊目騁懷足